用9大色系放膽配！
教你這樣配色配上心頭！

配色寶典

久野尚美
+FORMS 色彩情報研究所

人人出版

U0076873

本書使用方法

│本書獨創的構成方式與特色│

以色系別構成章節，
無論單色還是配色，
皆可一目瞭然、快速掌握。

本書由 9 個色系構成章節，分別為粉紅色／紅色／橙色／黃色／棕色＆米色／綠色／藍色／紫色／無彩色。

可從喜歡顏色或考慮選用色彩的章節搜尋「單色」「配色」「色名」「意象詞彙」「配色效果」「與其他色系搭配的可能性」等項目，或是在實際配色的過程中確認重要的配色印象效果和比較。瀏覽本配色書的各章節內容不僅可以擴展想像力，還能透過視覺培養色彩的感覺並加以活用。

本文導覽與凡例

第1章～第8章的有彩色

章節前半 〈色系別的資訊與調色盤〉及〈手法別的配色例〉
掌握色彩的幅度與意象的範疇，比較因色差而變化的各種配色例。

第1個跨頁

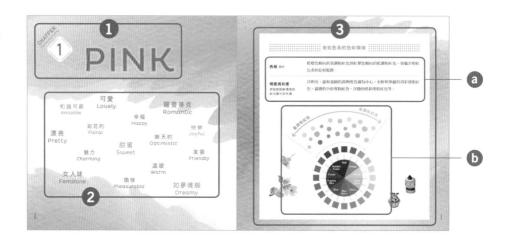

❶ 章節編號、章節主題（色系名稱）
❷ 各色系的主要色彩意象（中英對照）
❸ 關於色彩領域
　ⓐ 色相（顏色）與色調的特徵
　ⓑ 色相環上的色彩分布範圍圖

第2個跨頁

各章節的色系別調色盤

用於本書配色的色系別調色盤。第1章～第8章的有彩色由40色構成，第9章的無彩色由30色構成。（請參照P.4「第9章的無彩色」）

從左頁到右頁依照色相（顏色）的順序排列。透過跨頁的方式呈現，可輕易掌握同色系色相（顏色）的幅度與變化。

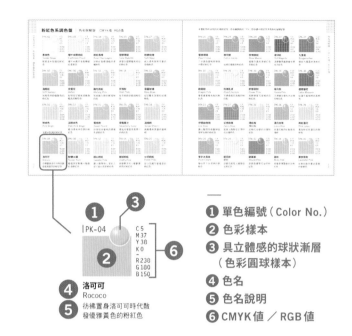

① 單色編號（Color No.）
② 色彩樣本
③ 具立體感的球狀漸層
（色彩圓球樣本）
④ 色名
⑤ 色名說明
⑥ CMYK值／RGB值

PK-04
C 5
M 37
Y 38
K 0
R 238
G 180
B 150

④ 洛可可
Rococo
⑤ 彷彿置身洛可可時代散發優雅黃色的粉紅色

第3個跨頁～第6個跨頁：以各章節色彩為主的配色樣本介紹

第3個跨頁

同色系（近似色相）的配色

與近似色的搭配，依色相（顏色）的傾向分成左右兩頁介紹。

―
上層：2配色樣本
中層：3配色
下層：4配色＋無彩色

左頁例　**右頁例**

2配色

PK-13 ● PK-01 ○　　PK-30 ● PK-26 ○

3配色

PK-14 ● PK-09 ▨
PK-13 ●　　PK-39 ● PK-25 ●
　　　　　　PK-33 ●

4配色＋無彩色

PK-06 ● PK-23 ●
PK-01 ● PK-07 ○
N-03 ●　　PK-35 ● PK-38 ●
PK-26 ● PK-40 ●
N-03 ●

第4個跨頁

鄰接、類似色相的配色

與類似色相範圍顏色的搭配，依色相（顏色）的傾向分成左右兩頁介紹。

―
上層：2配色樣本
中層：3配色
下層：5配色

左頁例　**右頁例**

2配色

PK-09 ● O-12 ●　　PK-28 ○ PU-06 ●

3配色

PK-07 ● PK-05 ○
O-19 ●　　R-30 ● PK-28 ○
　　　　　　PK-25 ●

5配色

PK-15 ●
BR-10 ● PK-22 ●
PK-05 ● O-02 ●　　PK-28 ●
PU-20 ● PK-30 ●
PU-03 ● PU-17 ●

第5個跨頁

色相差較大的對比色相配色

搭配對比色相範圍的顏色，依對比色相（顏色）的色系別分成左右兩頁介紹。

—

上層：2配色樣本
中層：3配色
下層：5配色

左頁例

2配色

PK-30 ● G-17 ●

3配色

PK-16 ● PK-14 ○
G-17 ●

5配色

PK-35 ●
PK-39 ● PK-27 ●
G-23 ● G-34 ●

右頁例

PK-12 ● B-12 ●

B-26 ● PK-14 ○
PK-30 ●

PK-33 ●
PK-35 ● PK-39 ●
B-26 ● B-35 ●

第6個跨頁

搭配各章節色系特性的無彩色配色

—

左頁：5配色＋無彩色，運用各章節色系特色的配色手法

右頁：5配色＋無彩色，選用其他色系的多色配色

5配色＋無彩色

左頁例

PK-35 ● PK-39 ●
PK-15 ● PU-19 ●
BR-04 ● N-10 ●

PK-33 ● PK-25 ●
PK-36 ● B-21 ●
PU-37 ● N-07 ●

PU-06 ● PK-25 ●
BR-04 ● PK-30 ●
PK-39 ● N-09 ●

右頁例

PK-35 ● PK-15 ●
B-10 ● G-27 ●
Y-17 ● WN-05 ●

PK-27 ● PK-24 ●
B-32 ● O-15 ●
PU-36 ● N-06 ●

PK-09 ● PK-15 ●
O-28 ● B-02 ●
BR-34 ● WN-05 ●

第9章的無彩色

章節前半

第1個跨頁	黑色／灰色／白色的主要意象與領域

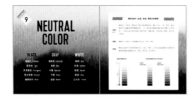

第2個跨頁	基本的無彩色／冷色系與暖色系的中性色調色盤

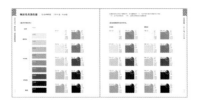

第3個跨頁

左頁：無彩色＋無彩色
右頁：無彩色＋暖色

左頁例

WN-01 ○ N-10 ●
WN-07 ●

右頁例

WN-09 ● N-04 ●
N-02 ● PK-21 ●
R-28 ●

第4個跨頁

左頁：無彩色系＋黃色系、綠色系
右頁：無彩色系＋藍色系、紫色系

左頁例

G-03 ● G-09 ●
WN-03 ● WN-05 ●
CN-10 ●

右頁例

CN-09 ● B-38 ●
PU-07 ● N-01 ●
CN-05 ●

第5個跨頁

左頁：無彩色＋其他色系的高明度色
右頁：無彩色＋其他色系的低明度色

左頁例

N-07 ●
CN-02 ● CN-08 ●
Y-38 ● B-26 ●

右頁例

WN-08 ●
WN-04 ● N-01 ○
B-39 ● R-32 ●

第6個跨頁

左頁：無彩色系＋其他色系的低彩度色
右頁：無彩色系＋其他色系的多色配色

左頁例

N-10 ● BR-09 ●
PU-08 ● PK-39 ●
WN-06 ● WN-04 ●

右頁例

CN-06 ● B-32 ●
R-19 ● N-01 ●
CN-10 ● B-35 ●

配色表現的應用篇

章節
後半

〈豐富多彩的主題別意象調色盤與配色樣本〉

以各章節的色系為基礎所衍生出的多元色彩主題和情境敘述，
提供啟發創作靈感的色彩品味與搭配範例。

例）第1章粉紅色系後半，粉紅色系的意象調色與配色樣本

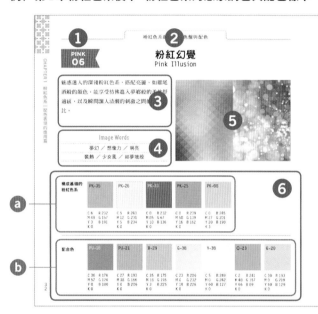
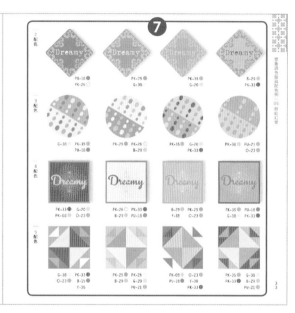

❶ 主題別意象調色盤編號
❷ 調色盤的主題
❸ 主題與色彩意象的解說
❹ 意象關鍵字
❺ 意象圖版（插圖、照片）

❻ 調色盤
　ⓐ「構成基礎的色系顏色」
　　（該章節顏色）：5色以內
　ⓑ「配合色」
　　可與基礎色搭配的其他色系顏色：
　　7色以內

❼ 配色樣本
　從上層依序為2配色／3配色／
　4配色／5配色例

書末附錄

〔**用於配色的顏色以及各色彩資訊的確認方法**〕

配色樣本的下方會標示出使用顏色與色彩編號。
若要確認各色的CMYK、RGB、HEX值，請參照附錄的色彩
指南（可拆下使用）。

目次

附記

〔 **關於色彩的參考數值** 〕

本書刊載的色彩為反映色彩的意象和色
名，並以分解色（CMYK）的再現性為基準
一色一色作成，由於色彩會因重現環境
（素材或顯示裝置）而有所不同，因此書
中的CMYK/RGB/Hex值請視為參考值。

〔 **關於刊載顏色、色名與意象詞彙** 〕

「Original Color&Image database
SUTRA®:（股）FORMS INC.企畫開發」，
為將從全世界顏色及色名文獻資料中，蒐
集編纂約20,000個色名與1,160個情感表
達意象詞彙相互連結作成的資料庫，本書
即活用了此資料庫，從中選萃並加上以作者
的色彩研究為基礎的命名。即使色名相同，
依照文獻資料和使用領域的不同也經常會
對應到不同的顏色和色調，因此刊載的色
名和相對應的顏色並不固定，敬請諒察。

1 PINK

可愛
Lovely

和藹可親
Amiable

羅曼蒂克
Romantic

幸福
Happy

如花的
Floral

快樂
Joyful

漂亮
Pretty

樂天的
Optimistic

甜蜜
Sweet

魅力
Charming

友善
Friendly

女人味
Feminine

溫暖
Warm

愉快
Pleasurable

如夢境般
Dreamy

色相 顏色

從橙色傾向的黃調粉紅色到紅紫色傾向的藍調粉紅色，皆屬於粉紅色系的色相範圍。

明度與彩度
明暗度與鮮濁度的
綜合變化即色調

以明亮、溫和氛圍的高明度色調為中心，有鮮明華麗的高彩度粉紅色、溫潤的中彩度粉紅色、沉穩的低彩度粉紅色等。

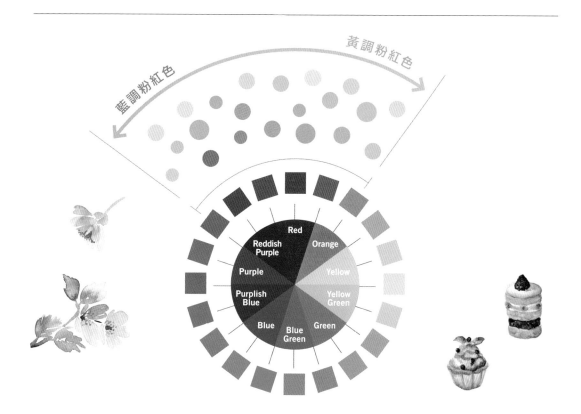

藍調粉紅色

黃調粉紅色

Red
Reddish Purple / Orange
Purple / Yellow
Purplish Blue / Yellow Green
Blue / Green
Blue Green

粉紅色系調色盤 ｜ 色名與解說　CMYK值，RGB值

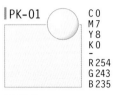

PK-01
C 0
M 7
Y 8
K 0
-
R 254
G 243
B 235

柔米色
Tender Beige
輕柔淺米色調的粉紅色

PK-05
C 5
M 14
Y 13
K 0
-
R 243
G 226
B 218

喀什米爾桃紅
Cashmere Peach
喀什米爾羊毛般觸感的柔粉色

PK-09
C 0
M 32
Y 23
K 0
-
R 247
G 194
B 182

粉紅香檳
Rose Champagne
如粉紅香檳酒般的柔嫩粉色

PK-13
C 0
M 52
Y 36
K 0
-
R 241
G 151
B 140

塑膠珊瑚
Coral Bakelite
與復古塑膠餐具相似的粉紅色

PK-17
C 5
M 36
Y 22
K 0
-
R 238
G 183
B 179

粉嫩玫瑰
Soft Rose
給人柔和甜美印象的玫瑰粉色

PK-02
C 0
M 33
Y 36
K 2
-
R 245
G 189
B 157

淺鮭紅
Soft Salmon
如鮭魚肉般偏黃色的粉紅色

PK-06
C 0
M 45
Y 44
K 0
-
R 244
G 165
B 132

貝里尼
Bellini
如貝里尼雞尾酒略顯橙色的粉紅色

PK-10
C 0
M 40
Y 30
K 0
-
R 245
G 177
B 162

融化粉紅
Melting Pink
宛如融化般的輕柔粉紅色

PK-14
C 0
M 13
Y 7
K 0
-
R 252
G 232
B 230

貝殼粉
Shell Pink
如貝殼般的超淺粉紅色

PK-18
C 8
M 50
Y 32
K 0
-
R 229
G 152
B 148

薄暮玫瑰
Rosy Dusk
如日暮天空般的玫瑰粉色

PK-03
C 0
M 25
Y 25
K 0
-
R 249
G 208
B 186

粉米色
Pink Beige
淺柔米色調的粉紅色

PK-07
C 7
M 27
Y 23
K 0
-
R 236
G 199
B 187

淡粉米色
Pale Pink Beige
輕淡柔和米色調的粉紅色

PK-11
C 0
M 38
Y 26
K 0
-
R 245
G 181
B 171

蜜桃粉
Sweet Peach
如香甜水蜜桃的柔黃色調粉紅色

PK-15
C 0
M 47
Y 30
K 0
-
R 243
G 162
B 154

草莓果汁
Strawberry Juice
看起來像是草莓果汁的粉紅色

PK-19
C 0
M 28
Y 14
K 0
-
R 248
G 203
B 202

淺桃粉
Tender Peach
典雅柔和氛圍的蜜桃粉

PK-04
C 5
M 37
Y 38
K 0
-
R 238
G 180
B 150

洛可可
Rococo
彷彿置身洛可可時代散發優雅黃色的粉紅色

PK-08
C 0
M 27
Y 20
K 0
-
R 245
G 201
B 190

鮮嫩火腿
Tender Ham
看起來如軟嫩火腿般的淺粉紅色

PK-12
C 2
M 22
Y 14
K 0
-
R 247
G 213
B 208

甜心粉紅
Sweetie Pink
讓人聯想到心愛的人或可愛小孩的粉紅色

PK-16
C 4
M 33
Y 20
K 0
-
R 240
G 190
B 186

健談粉紅
Chatty Pink
如愛聊天的人般歡樂明亮的粉紅色

PK-20
C 2
M 28
Y 14
K 0
-
R 245
G 202
B 202

小花粉紅
Floret Pink
如小花般可愛優美的粉紅色

本書配色所採用的40種粉紅色。色名編號前的「PK」即本書中粉紅色系色彩的省略記號。

PK-21

C 0
M 44
Y 23
K 0
-
R 243
G 169
B 169

蜜桃珊瑚
Peach Coral

介於黃色蜜桃與珊瑚
中間的粉紅色

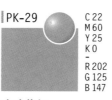

PK-25

C 0
M 58
Y 16
K 0
-
R 239
G 139
B 162

棉花糖
Cotton Candy

如棉花糖般的粉紅色

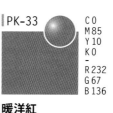

PK-29

C 22
M 60
Y 25
K 0
-
R 202
G 125
B 147

玫瑰紫紅
Rose Mauve

優雅芳香的深紫紅色
系粉紅色

PK-33

C 0
M 85
Y 10
K 0
-
R 232
G 67
B 136

暖洋紅
Hot Magenta

具鮮艷華麗視覺效果
的洋紅色

PK-37

C 10
M 78
Y 6
K 0
-
R 218
G 86
B 148

九重葛
Bougainvillea

類似九重葛的深粉紅
色

PK-22

C 0
M 30
Y 13
K 0
-
R 247
G 199
B 201

糖果粉
Drageé Pink

像是裹著糖衣般的粉
紅色

PK-26

C 5
M 12
Y 5
K 0
-
R 243
G 231
B 234

玫瑰乳液
Rose Emulsion

彷彿微香乳液般的粉
紅色

PK-30

C 6
M 70
Y 19
K 0
-
R 227
G 108
B 144

酢漿草粉
Clover Pink

與酢漿草花朵相仿的
粉紅色

PK-34

C 13
M 57
Y 10
K 0
-
R 218
G 135
B 171

極光粉
Aurora Pink

彷彿會在極光中出現
的粉紅色

PK-38

C 15
M 80
Y 10
K 0
-
R 210
G 80
B 142

盛開蓮花
Lotus Blossom

如蓮花綻放時的紫粉
色

PK-23

C 0
M 56
Y 28
K 0
-
R 240
G 142
B 148

伊爾絲玫瑰
Eos Rose

讓人聯想到希臘神話
黎明女神的粉紅色

PK-27

C 0
M 68
Y 20
K 0
-
R 236
G 114
B 145

幻想玫瑰
Fancy Rose

能使人陶醉在幻想中
的玫瑰粉色

PK-31

C 8
M 24
Y 8
K 0
-
R 235
G 206
B 215

薄紅梅
薄紅梅

紅梅花朵般的淡雅粉
紅色

PK-35

C 6
M 49
Y 3
K 0
-
R 232
G 157
B 191

蓮花玫瑰
Lotus Rose

如蓮花般的紅紫色玫
瑰粉

PK-39

C 8
M 26
Y 5
K 0
-
R 234
G 203
B 218

粉紅蓮花
Pink Lotus

看似粉紅色蓮花的紫
粉色

PK-24

C 6
M 48
Y 16
K 5
-
R 225
G 154
B 170

李子冰淇淋
Plum Cream

類似李子冰淇淋的紫
粉色

PK-28

C 0
M 17
Y 3
K 0
-
R 251
G 226
B 233

櫻花粉
櫻色

如櫻花般惹人憐惜的
淡粉紅色

PK-32

C 22
M 67
Y 22
K 0
-
R 200
G 110
B 143

錦葵紫
Mauve Pink

如紫色錦葵花朵的粉
紅色

PK-36

C 17
M 35
Y 12
K 0
-
R 215
G 178
B 195

霧粉
Misty Pink

如籠罩薄霧般的灰粉
紅色

PK-40

C 16
M 33
Y 0
K 0
-
R 216
G 184
B 214

薰衣草粉
Lavender Pink

如粉紅色系薰衣草般
的紫粉色

1 粉紅色系＋粉紅色系　同色系（近似色相）的配色

1-1 以黃色傾向的粉紅色為主的配色

[特徵與配色重點]

黃調粉紅色的深淺配色，以溫暖的柔和印象為特徵。運用近似色調的配色能表現出微妙的溫和感，與無彩色的彩度對比則可為粉紅色的甜美增添一絲冷酷感。

2 配色

PK-13 ● PK-01 ○

PK-01 ○ PK-06 ●

PK-12 ○ PK-15 ●

PK-05 ○ PK-13 ●

3 配色

PK-14 ○ PK-09 ●
PK-13 ●

PK-01 ○ PK-02 ●
PK-18 ●

PK-09 ● PK-05 ○
PK-06 ●

PK-04 ● PK-13 ●
PK-12 ●

4 配色＋無彩色

PK-06 ● PK-23 ●
PK-01 ○ PK-07 ●
N-03 ○

PK-10 ● PK-01 ○
PK-13 ● PK-06 ●
N-05 ●

PK-18 ● PK-01 ○
PK-21 ● PK-08 ●
N-07 ●

PK-09 ● PK-12 ●
PK-06 ● PK-23 ●
N-09 ●

1-2 以藍色傾向的粉紅色為主的配色

[特徵與配色重點]

藍調粉紅色的深淺配色給人華麗的印象,藍色愈明顯愈散發出成熟大人味及優雅的氛圍。運用彩度差或搭配無彩色,能營造出別緻的現代風格。

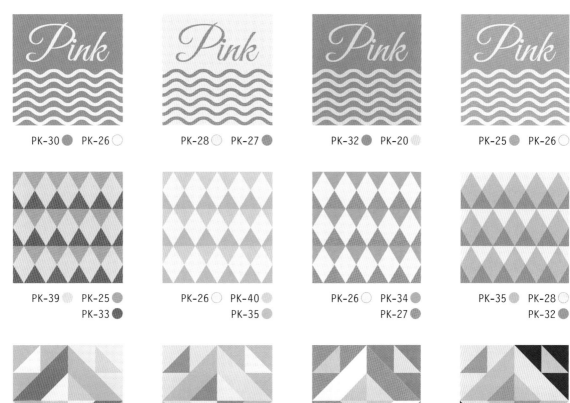

2配色

PK-30　PK-26

PK-28　PK-27

PK-32　PK-20

PK-25　PK-26

3配色

PK-39　PK-25
PK-33

PK-26　PK-40
PK-35

PK-26　PK-34
PK-27

PK-35　PK-28
PK-32

4配色＋無彩色

PK-35　PK-38
PK-26　PK-40
　　　N-03

PK-39　PK-35
PK-32　PK-28
　　　N-05

PK-27　PK-01
PK-36　PK-20
　　　N-07

PK-31　PK-35
PK-30　PK-21
　　　N-09

2 粉紅色系＋色相接近的顏色　鄰接、類似色相的配色

2-1 偏黃色的粉紅色＋接近黃色傾向的顏色

[特徵與配色重點]

黃調粉紅色與類似色相橙色系、紅調黃色系、棕色系的配色例。黃調粉紅色洋溢著自然氣息，與類似色相互調和，營造出柔和恬靜、天然質感與安心溫暖的感覺。

2 配色

PK-09 ⬤　O-12 ⬤　　PK-12 ⬤　BR-20 ⬤　　PK-06 ⬤　Y-01 ⬤　　PK-03 ⬤　O-29 ⬤

3 配色

PK-07 ⬤　PK-05 ⬤
O-19 ⬤

O-06 ⬤　PK-15 ⬤
PK-28 ⬤

BR-22 ⬤　PK-10 ⬤
PK-05 ⬤

BR-21 ⬤　PK-05 ⬤
PK-23 ⬤

5 配色

PK-15 ⬤
BR-10 ⬤　PK-22 ⬤
PK-05 ⬤　O-02 ⬤

BR-24 ⬤
PK-13 ⬤　BR-08 ⬤
O-11 ⬤　PK-06 ⬤

O-13 ⬤
PK-04 ⬤　PK-12 ⬤
O-36 ⬤　PK-23 ⬤

PK-05 ⬤
PK-02 ⬤　PK-06 ⬤
Y-05 ⬤　O-28 ⬤

2-2 偏藍色的粉紅色＋接近紫色傾向的顏色

[特徵與配色重點]

藍調粉紅色與類似色相紫色系的配色例。優雅的藍調粉紅色與紫色搭配能大大加深美好迷人的印象，低明度色則可醞釀出古典的氛圍。

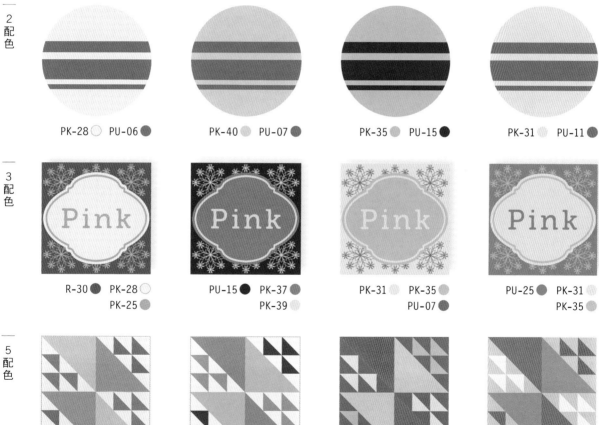

PK-28 ○　PU-06 ●

PK-40 ○　PU-07 ●

PK-35 ○　PU-15 ●

PK-31 ○　PU-11 ●

3 配色

R-30 ●　PK-28 ○
　　　　PK-25 ●

PU-15 ●　PK-37 ●
　　　　PK-39 ●

PK-31 ○　PK-35 ●
PU-07 ●

PU-25 ●　PK-31 ○
　　　　PK-35 ●

5 配色

PK-28 ○
PU-20 ●　PK-30 ●
PU-03 ●　PU-17 ●

PK-26 ○
PK-32 ●　PK-35 ●
PU-19 ●　PU-10 ●

PU-06 ●
PK-33 ●　PK-40 ●
PK-35 ●　PU-22 ○

PK-40 ●
PK-38 ●　PU-18 ●
PK-33 ●　PK-26 ○

3 粉紅色系＋色相差較大的顏色　對比色相的配色

3-1 粉紅色系＋綠色系

[特徵與配色重點]

以適度的色相對比健康地結合可愛的粉紅色系與綠色系，配色猶如春天冒出的花芽般可親。為避免視覺印象過於單調，重點在於依照配色目的調整色調或彩度。

2配色

PK-30 ● 　G-17 ○

PK-31 ◍ 　G-16 ●

PK-09 ○ 　G-34 ●

PK-35 ○ 　G-33 ●

3配色

PK-16 ● 　PK-14 ○
G-17 ●

PK-14 ○ 　PK-25 ●
G-10 ●

PK-01 ○ 　PK-21 ●
G-27 ●

PK-23 ● 　PK-14 ○
G-38 ●

5配色

PK-35 ●
PK-39 ◍ 　PK-27 ●
G-23 ○ 　G-34 ●

PK-17 ●
PK-23 ● 　PK-12 ◍
G-15 ● 　G-14 ●

PK-02 ●
PK-05 ○ 　PK-18 ●
G-11 ● 　G-03 ●

PK-35 ●
PK-33 ● 　PK-29 ●
G-37 ○ 　G-38 ●

3-2 粉紅色系＋藍色系

[特徵與配色重點]

暖色調粉紅色系與冷色調藍色系的對比色相反差配色。藍色系會為溫和的粉紅色系帶來輕盈悅目的變化。
藉由調整色調差的幅度等方式，能表現出色彩的厚重感與深度。

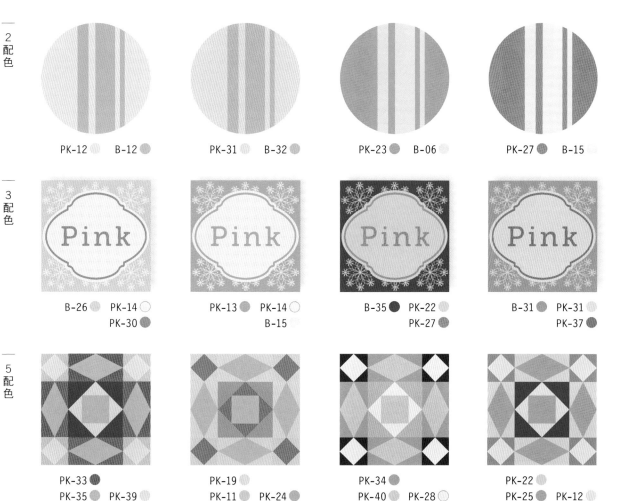

2配色

PK-12　B-12	PK-31　B-32	PK-23　B-06	PK-27　B-15

3配色

B-26　PK-14 PK-30	PK-13　PK-14 B-15	B-35　PK-22 PK-27	B-31　PK-31 PK-37

5配色

PK-33 PK-35　PK-39 B-26　B-35	PK-19 PK-11　PK-24 B-29　B-31	PK-34 PK-40　PK-28 B-36　B-32	PK-22 PK-25　PK-12 B-13　B-21

4 粉紅色系＋低明度色＋無彩色　明度、色調對比的配色

[特徵與配色重點]

透過明度或彩度的對比效果，能大大改變粉紅色系的視覺印象。高明度的粉紅色系會因低明度色的重量感變得沉穩，無彩色則可緩和粉紅的彩度讓整體呈現出優雅感。

5 配色＋無彩色

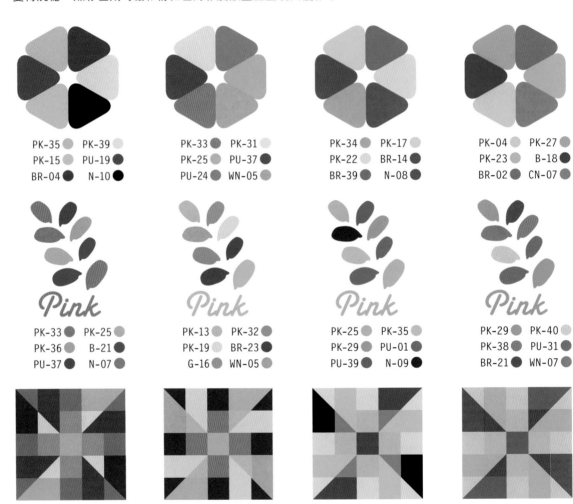

PK-35	PK-39
PK-15	PU-19
BR-04	N-10

PK-33	PK-31
PK-25	PU-37
PU-24	WN-05

PK-34	PK-17
PK-22	BR-14
BR-39	N-08

PK-04	PK-27
PK-23	B-18
BR-02	CN-07

PK-33	PK-25
PK-36	B-21
PU-37	N-07

PK-13	PK-32
PK-19	BR-23
G-16	WN-05

PK-25	PK-35
PK-29	PU-01
PU-39	N-09

PK-29	PK-40
PK-38	PU-31
BR-21	WN-07

PU-06	PK-25
BR-04	PK-30
PK-39	N-09

PU-39	PK-23
PK-11	PK-38
PK-36	CN-06

PK-39	R-32
PK-16	PK-34
BR-13	N-10

PK-40	G-31
PK-24	PK-03
R-16	CN-08

5 粉紅色系＋其他色系＋無彩色　加上無彩色的多色配色

[特徵與配色重點]

展現出粉紅色華麗感的各種顏色與無彩色的配色。灰、黑等無彩色會以彩度對比凸顯出繽紛熱鬧的色彩，無彩色具有讓活潑的多色配色變得沉穩的效果。

5 配色＋無彩色

PK-35	PK-15
B-10	G-27
Y-17	WN-05

PK-27	PK-32
G-16	Y-06
O-21	N-09

PK-13	PK-35
O-10	PU-30
B-40	N-07

PK-22	PK-25
O-01	B-16
G-20	N-10

PK-27	PK-24
B-32	O-15
PU-36	N-06

PK-23	PK-30
B-38	Y-22
O-40	WN-08

PK-34	PK-38
BR-02	BR-33
G-10	WN-05

PK-25	PK-33
G-13	PU-25
B-06	N-10

PK-09	PK-15
O-28	B-02
BR-34	WN-05

PK-29	G-05
PK-35	O-09
Y-06	WN-09

G-03	PK-23
B-32	PK-17
PU-06	CN-02

PK-39	PK-13
O-02	G-20
B-38	N-10

PINK 01

甜點
Patisserie

散發甘甜風味的粉紅色系，搭配綿密溫潤的顏色或柑橘類的酸甜顏色。彷彿濃郁巧克力醬或莓果醬的深邃顏色，更加襯托出美味。

Image Words

快樂 ／ 甜美 ／ 愉悅

開心 ／ 美味 ／ 親切

構成基礎的粉紅色系

PK-02	PK-19	PK-23	PK-30	PK-35
C 0　R 245 M 33　G 189 Y 36　B 157 K 2	C 0　R 248 M 28　G 203 Y 14　B 202 K 0	C 0　R 240 M 56　G 142 Y 28　B 148 K 0	C 6　R 227 M 70　G 108 Y 19　B 144 K 0	C 6　R 232 M 49　G 157 Y 3　B 191 K 0

配合色

G-23	Y-04	O-08	B-29	BR-10	R-28
C 25　R 204 M 0　G 226 Y 45　B 163 K 0	C 0　R 253 M 13　G 228 Y 35　B 178 K 0	C 0　R 237 M 68　G 114 Y 85　B 43 K 0	C 35　R 175 M 18　G 195 Y 3　B 225 K 0	C 59　R 113 M 77　G 69 Y 80　B 57 K 19	C 33　R 179 M 95　G 44 Y 75　B 60 K 0

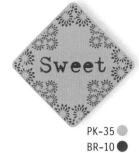

2 配色

PK-19
O-08

BR-10
PK-19

PK-30
G-23

PK-35
BR-10

3 配色

PK-23　B-29
BR-10

PK-02　Y-04
O-08

PK-35　PK-19
G-23

R-28　PK-19
O-08

4 配色

G-23　PK-30
Y-04　O-08

PK-02　BR-10
G-23　PK-23

BR-10　Y-04
PK-30　B-29

PK-19　BR-10
PK-23　R-28

5 配色

G-23　PK-23
PK-02　R-28
PK-30

Y-04　BR-10
PK-19　B-29
PK-35

PK-19　O-08
G-23　PK-35
PK-23

PK-19　R-28
PK-30　BR-10
B-29

PINK 02

春暖花開
Spring Blooms

以象徵春天來臨與花開的喜悅，洋溢著幸福感的深淺粉紅色為基調。搭配溫煦陽光灑落的黃色、新芽生長季節的清新若草色，交織成嬌豔美麗的紅色春天調色盤。

Image Words

晴朗 ／ 華美 ／ 典雅

漂亮 ／ 溫暖 ／ 寧靜

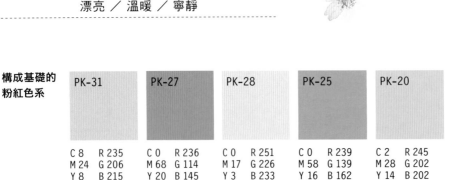

構成基礎的粉紅色系

PK-31	PK-27	PK-28	PK-25	PK-20
C 8　R 235 M 24　G 206 Y 8　B 215 K 0	C 0　R 236 M 68　G 114 Y 20　B 145 K 0	C 0　R 251 M 17　G 226 Y 3　B 233 K 0	C 0　R 239 M 58　G 139 Y 16　B 162 K 0	C 2　R 245 M 28　G 202 Y 14　B 202 K 0

配合色

Y-07	G-25	Y-38	R-13	G-18	G-16
C 3　R 246 M 24　G 203 Y 65　B 103 K 0	C 15　R 225 M 0　G 239 Y 23　B 211 K 0	C 5　R 249 M 0　G 242 Y 60　B 127 K 0	C 22　R 200 M 75　G 93 Y 55　B 92 K 0	C 48　R 150 M 13　G 182 Y 92　B 55 K 0	C 56　R 131 M 33　G 149 Y 88　B 66 K 0

2 配色

PK-31
R-13

G-16
PK-28

Y-07
PK-27

PK-25
G-25

3 配色

PK-25 G-25
G-16

PK-27 PK-28
Y-07

PK-20 G-18
Y-38

R-13 PK-31
PK-27

4 配色

PK-31 PK-27
G-25 Y-07

PK-02 G-16
Y-38 R-13

PK-27 G-25
R-13 G-16

G-25 PK-25
Y-07 G-18

5 配色

PK-31 PK-27
R-13 G-16
Y-38

Y-38 PK-20
PK-25 G-25
PK-28

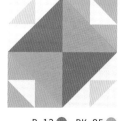

G-25 G-16
PK-27 PK-20
G-18

R-13 PK-25
G-25 G-16
PK-20

PINK
03

輕盈仙女
Airy Fairy

靈感來自與花兒、小生物們輕快嬉鬧的可愛仙女。安閑氛圍的深淺粉紅色系，搭配讓人聯想到徐徐微風、純淨流水和天空的藍色與綠色，營造出清澄和諧的感覺。

Image Words

輕飄飄 ／ 無憂無慮 ／ 小巧

未經世故 ／ 可愛 ／ 純真

構成基礎的粉紅色系

PK-22	PK-39	PK-01	PK-40	PK-15
C 0　R 247 M 30　G 199 Y 13　B 201 K 0	C 8　R 234 M 26　G 203 Y 5　B 218 K 0	C 0　R 254 M 7　G 243 Y 8　B 235 K 0	C 16　R 216 M 33　G 184 Y 0　B 214 K 0	C 0　R 243 M 47　G 162 Y 30　B 154 K 0

配合色

G-07	B-15	Y-36	G-29	B-06	BR-37	G-10
C 22　R 213 M 3　G 221 Y 73　B 94 K 0	C 30　R 187 M 2　G 225 Y 2　B 245 K 0	C 0　R 255 M 0　G 253 Y 15　B 229 K 0	C 23　R 207 M 0　G 230 Y 30　B 195 K 0	C 40　R 161 M 0　G 216 Y 11　B 228 K 0	C 3　R 246 M 10　G 231 Y 23　B 202 K 2	C 42　R 165 M 25　G 172 Y 71　B 96 K 0

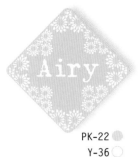

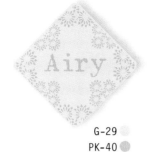

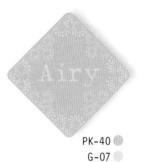

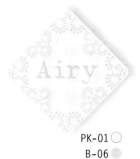

2 配色

PK-22
Y-36

G-29
PK-40

PK-40
G-07

PK-01
B-06

3 配色

B-15　PK-39
Y-36

PK-40　BR-37
G-10

PK-39　Y-36
PK-15

G-29　PK-22
G-07

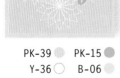

4 配色

PK-39　PK-15
Y-36　B-06

Y-36　PK-40
G-07　PK-15

B-15　PK-22
PK-01　G-10

PK-22　PK-01
G-10　G-07

5 配色

Y-36　PK-39
PK-22　B-15
G-29

B-15　BR-37
PK-39　PK-15
G-07

PK-01　PK-39
G-07　PK-40
G-10

G-29　PK-15
PK-39　G-10
G-07

PINK 04

復古浪漫
Vintage Romantic

溫和的粉紅色系搭配低彩度的顏色帶出別緻感，營造出洋溢鄉愁的浪漫氛圍。深黃綠色與紅色的點綴，更增添了古典華麗的氣氛。

Image Words

成熟 ／ 有氣質 ／ 香氛
沉著 ／ 古雅 ／ 懷舊

構成基礎的粉紅色系

PK-12	PK-29	PK-16	PK-24	PK-32
C 2　R 247 M 22　G 213 Y 14　B 208 K 0	C 22　R 202 M 60　G 125 Y 25　B 147 K 0	C 4　R 240 M 33　G 190 Y 20　B 186 K 0	C 6　R 225 M 48　G 154 Y 16　B 170 K 5	C 22　R 200 M 67　G 110 Y 22　B 143 K 0

配合色

PU-12	BR-11	B-26	G-03	R-30	G-25	PU-05
C 30　R 188 M 43　G 155 Y 13　B 183 K 0	C 35　R 179 M 39　G 158 Y 36　B 151 K 0	C 40　R 162 M 15　G 195 Y 0　B 231 K 0	C 50　R 125 M 36　G 127 Y 86　B 55 K 22	C 32　R 181 M 88　G 62 Y 60　B 80 K 0	C 15　R 225 M 10　G 239 Y 23　B 211 K 0	C 45　R 157 M 60　G 115 Y 33　B 136 K 0

2 配色

PK-16　　PK-32　　PK-24　　BR-11
PU-05　　B-26　　G-25　　PK-12

3 配色

PK-24　PK-16　　PK-16　G-03　　BR-11　PK-12　　PU-12　PK-32
PU-05　　G-25　　PK-29　　B-26

4 配色

PK-16　R-30　　PK-29　PK-16　　PU-12　PK-12　　BR-11　G-25
G-25　G-03　　PU-12　B-26　　PK-16　R-30　　B-26　PK-24

5 配色

PU-12　PK-32　　PK-29　PK-16　　PU-12　PK-24　　G-25　PK-29
PK-12　BR-11　　PU-05　G-25　　PK-16　PK-12　　PK-24　PK-12
PK-24　　B-26　　G-03　　R-30

PINK 05

幸運小豬
Lucky Piggy

粉紅豬、四葉酢漿草、青鳥、紅色瓢蟲、代表黃金的黃色等皆為幸運的象徵。柔和暖黃色調的粉紅色系與多彩顏色的搭配，能增添歡樂的愉悅氣氛。

Image Words

愉快 ／ 小孩 ／ 幸運

有趣 ／ 活力充沛 ／ 樂觀

構成基礎的粉紅色系

PK-11	PK-03	PK-13	PK-14	PK-06
C 0　R 245 M 38　G 181 Y 26　B 171 K 0	C 0　R 249 M 25　G 208 Y 25　B 186 K 0	C 0　R 241 M 52　G 151 Y 36　B 140 K 0	C 0　R 252 M 13　G 232 Y 7　B 230 K 0	C 0　R 244 M 45　G 165 Y 44　B 132 K 0

配合色

B-02	G-33	G-28	Y-29	B-04	R-02
C 43　R 153 M 0　G 212 Y 17　B 217 K 0	C 28　R 195 M 0　G 225 Y 32　B 191 K 0	C 60　R 110 M 0　G 186 Y 90　B 68 K 0	C 6　R 244 M 16　G 212 Y 88　B 32 K 0	C 60　R 92 M 0　G 194 Y 16　B 215 K 0	C 0　R 234 M 82　G 80 Y 90　B 32 K 0

2 配色

PK-13 ●
Y-29 ●

PK-03 ●
G-28 ●

PK-06 ●
G-33 ●

PK-11 ●
R-02 ●

3 配色

PK-11 ● PK-14 ○
B-02 ●

PK-03 ● PK-06 ●
G-33 ●

PK-13 ● B-04 ●
PK-03 ●

G-28 ● PK-03 ●
PK-13 ●

4 配色

PK-14 ○ G-28 ●
PK-11 ● R-02 ●

PK-13 ● PK-14 ○
PK-03 ● B-04 ●

G-33 ● PK-13 ●
PK-14 ○ G-28 ●

B-02 ● R-02 ●
Y-29 ● PK-13 ●

5 配色

B-04 ● PK-06 ●
PK-13 ● G-33 ●
Y-29 ●

PK-13 ● PK-03 ●
B-02 ● PK-11 ●
R-02 ●

B-02 ● PK-14 ○
Y-29 ● PK-13 ●
G-28 ●

PK-11 ● G-33 ●
PK-03 ● G-28 ●
PK-13 ●

PINK 06

粉紅幻覺
Pink Illusion

魅惑迷人的深淺粉紅色系，搭配亮麗、如雞尾酒般的顏色。能享受彷彿進入夢鄉般的柔軟舒適感，以及瞬間讓人清醒的刺激之間的強烈對比。

Image Words

夢幻 ／ 想像力 ／ 明亮

裝飾 ／ 少女風 ／ 如夢境般

構成基礎的粉紅色系

PK-35	PK-26	PK-33	PK-25	PK-08
C 6 R 232 M 49 G 157 Y 3 B 191 K 0	C 5 R 243 M 12 G 231 Y 5 B 234 K 0	C 0 R 232 M 85 G 67 Y 10 B 136 K 0	C 0 R 239 M 58 G 139 Y 16 B 162 K 0	C 0 R 245 M 27 G 201 Y 20 B 190 K 3

配合色

PU-18	PU-21	B-29	G-38	Y-38	O-23	G-20
C 36 R 174 M 57 G 124 Y 0 B 180 K 0	C 27 R 193 M 38 G 166 Y 0 B 206 K 0	C 35 R 175 M 18 G 195 Y 3 B 225 K 0	C 23 R 206 M 0 G 232 Y 14 B 226 K 0	C 5 R 249 M 0 G 242 Y 60 B 127 K 0	C 2 R 241 M 48 G 157 Y 66 B 89 K 0	C 30 R 193 M 0 G 219 Y 60 B 129 K 0

2
配色

PU-18 ●
PK-26 ○

PK-25 ●
G-38 ●

PK-35 ●
G-20 ●

B-29 ●
PK-33 ●

3
配色

G-38 ● PK-35 ●
PU-18 ●

PK-25 ● PK-26 ○
B-29 ●

PK-35 ● G-20 ●
PK-33 ●

PK-08 ● PU-21 ●
O-23 ●

4
配色

PK-33 ● G-20 ●
PK-08 ● O-23 ●

PK-26 ○ PK-33 ●
B-29 ● PU-18 ●

B-29 ● PK-25 ●
Y-38 ● O-23 ●

PK-35 ● PU-18 ●
G-38 ● PK-33 ●

5
配色

G-38 ● PK-33 ●
O-23 ● B-15 ●
Y-38 ●

PK-25 ● PK-26 ●
B-29 ● G-20 ●
PU-21 ●

PK-08 ● O-23 ●
PU-18 ● Y-38 ●
PK-33 ●

PK-35 ● G-38 ●
PK-33 ● B-29 ●
PU-21 ●

2

RED

熱情 Passionate	迷人 Alluring	歡樂 Festive
朝氣蓬勃 Dynamic	華麗 Splendid	野心勃勃 Ambitious
活潑 Active	強而有力 Powerful	精力充沛 Energetic
驕傲 Proud	豪華 Gorgeous	豐富 Enriched
積極 Positive	輝煌 Glorious	出色 Excellent

紅色系的色彩領域

色相 顏色

從橙色傾向的黃調紅色到紅紫色傾向的藍調紅色，皆屬於紅色系的色相範圍。

明度與彩度
明暗度與鮮濁度的
綜合變化即色調

有高彩度的鮮明色調、濃郁深邃的色調、溫潤沉穩的色調等。高明度的紅色屬於粉紅色系，低彩度的紅色屬於棕色系。

（請參照第1章的粉紅色系、第5章的棕色＆米色系）

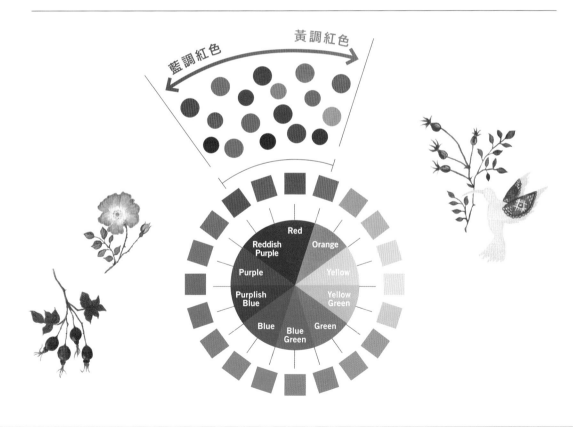

藍調紅色　　黃調紅色

Red
Reddish Purple　Orange
Purple　Yellow
Purplish Blue　Yellow Green
Blue　Green
Blue Green

紅色系調色盤 | 色名與解說　CMYK值，RGB值

R-01

C 15
M 85
Y 100
K 0
-
R 211
G 71
B 23

紅椒粉
Paprika Powder

如紅椒粉的鮮橙色調
紅色

R-05

C 7
M 70
Y 61
K 0
-
R 226
G 108
B 85

秋天玫瑰
Autumn Rose

秋意盎然的橙色玫瑰
紅

R-09

C 0
M 83
Y 68
K 0
-
R 233
G 77
B 67

庸俗櫻桃紅
Kitsch Cherry

如玩具櫻桃般的紅色

R-13

C 22
M 75
Y 55
K 0
-
R 200
G 93
B 92

莓果醬
Berry Jam

如水果熬煮成果醬的
紅色

R-17

C 45
M 97
Y 93
K 18
-
R 140
G 34
B 38

石榴石紅
Garnet Red

宛如石榴石晶體般的
深紅色

R-02

C 0
M 82
Y 90
K 0
-
R 234
G 80
B 32

日落紅
Sunset Red

看似橙色夕陽的濃郁
紅色

R-06

C 0
M 65
Y 52
K 0
-
R 237
G 121
B 102

暖珊瑚紅
Hot Coral

如鮮豔珊瑚的橙色調
紅色

R-10

C 0
M 73
Y 50
K 0
-
R 235
G 102
B 99

火熱蜜桃
Passion Peach

給人熱情印象的鮮紅
色

R-14

C 26
M 97
Y 95
K 0
-
R 191
G 37
B 37

蘋果紅
Apple Red

與熟透紅蘋果相仿的
鮮紅色

R-18

C 20
M 83
Y 60
K 0
-
R 202
G 75
B 81

蔓越莓汁
Cranberry Juice

與蔓越莓汁相仿的紅
色

R-03

C 6
M 83
Y 86
K 0
-
R 225
G 77
B 41

番茄紅
Tomato Sauce

如番茄醬的橙色調紅
色

R-07

C 37
M 65
Y 56
K 0
-
R 174
G 108
B 99

淺鏽紅
Light Rust

看起來如鐵鏽的灰色
調紅色

R-11

C 0
M 86
Y 68
K 0
-
R 233
G 68
B 65

糖果紅
Candy Red

如水果糖般的鮮明紅
色

R-15

C 35
M 90
Y 78
K 3
-
R 174
G 57
B 58

深紅色
Crimson

色澤嬌豔的濃郁紅色

R-19

C 21
M 95
Y 82
K 0
-
R 199
G 42
B 50

糖衣蘋果
Candy Apple

彷彿紅蘋果裹上糖衣
般的鮮艷紅色

R-04

C 0
M 87
Y 93
K 0
-
R 233
G 66
B 27

焰火紅
Vibrant Flame

彷彿明亮火焰的橙色
調紅色

R-08

C 40
M 95
Y 100
K 0
-
R 163
G 45
B 36

辣椒粉
Chili Powder

如香辛料辣椒粉般的
深紅色

R-12

C 4
M 73
Y 50
K 0
-
R 230
G 101
B 99

草莓糖
Strawberry Candy

有如草莓糖果的紅色

R-16

C 50
M 86
Y 75
K 13
-
R 136
G 59
B 61

織錦玫瑰
Gobelin Rose

如織錦壁毯般的瑰紅
色

R-20

C 20
M 86
Y 63
K 0
-
R 202
G 67
B 75

櫻桃醬
Cherry Sauce

如櫻桃醬般滋味酸甜
的紅色

本書配色所採用的40種紅色。色名編號前的「R」即本書中紅色系色彩的省略記號。

R-21

C 3
M 82
Y 53
K 0
-
R 229
G 79
B 88

秋海棠
Begonia

類似秋海棠花的瑰紅色

R-25

C 47
M 100
Y 92
K 5
-
R 150
G 34
B 45

異國紅
Exotic Red

洋溢異國風情的濃郁深邃紅色

R-29

C 8
M 87
Y 55
K 0
-
R 220
G 64
B 83

玫瑰果凍
Rose Jelly

如玫瑰果凍色澤般的瑰紅色

R-33

C 5
M 100
Y 80
K 0
-
R 223
G 3
B 46

口香糖球
Gumball Red

口香糖球機或圓形口香糖常見到的紅色

R-37

C 48
M 98
Y 66
K 20
-
R 132
G 29
B 61

復古紅
Vintage Red

歷經歲月洗禮帶醞釀感的紫色調暗紅色

R-22

C 0
M 98
Y 90
K 0
-
R 230
G 18
B 32

火鳥紅
Phoenix Red

讓人聯想到古老傳說不死鳥的紅色

R-26

C 47
M 100
Y 90
K 8
-
R 147
G 33
B 45

豐收紅
Harvest Red

使人聯想到收穫季節的果實與豐盈感的深紅色

R-30

C 32
M 88
Y 60
K 0
-
R 181
G 62
B 80

櫻桃蘿蔔
Radish Rose

看似櫻桃蘿蔔的瑰紅色

R-34

C 23
M 97
Y 63
K 0
-
R 195
G 32
B 70

火龍果
Dragon Fruit

如火龍果的紫色調紅色

R-38

C 18
M 85
Y 34
K 0
-
R 205
G 68
B 111

九重葛
Bougainvillea Rose

如九重葛的紫色調紅色

R-23

C 15
M 65
Y 37
K 15
-
R 193
G 105
B 113

古董玫瑰紅
Antique Rose

玫瑰古董畫中常見的瑰紅色

R-27

C 17
M 100
Y 90
K 0
-
R 205
G 19
B 39

鎘紅色
Cadmium Red

看起來如鎘紅顏料的紅色

R-31

C 17
M 100
Y 79
K 0
-
R 205
G 17
B 50

舞蹈紅
Dancing Red

有如熱情奔放動感十足舞蹈的紅色

R-35

C 3
M 100
Y 74
K 0
-
R 226
G 0
B 53

火花紅
Hot Sparkle

看似熾熱閃光或火花的鮮紅色

R-39

C 0
M 95
Y 28
K 0
-
R 230
G 25
B 107

活力玫瑰
Zippy Rose

給人精力充沛印象的鮮豔瑰紅色

R-24

C 26
M 84
Y 58
K 0
-
R 192
G 72
B 83

基爾酒
Kir

與基爾雞尾酒相仿的深紅色

R-28

C 33
M 95
Y 75
K 0
-
R 179
G 44
B 60

蔓越莓醬
Cranberry Jam

與蔓越莓果醬相似的濃烈紅色

R-32

C 38
M 94
Y 67
K 2
-
R 169
G 46
B 69

甜菜根
Beetroot

類似羅宋湯食材甜菜根的暗紅色

R-36

C 0
M 93
Y 38
K 0
-
R 231
G 39
B 98

紅寶石墜飾
Charm Ruby

如紅寶石飾品或護身符般的華麗紅色

R-40

C 0
M 95
Y 7
K 0
-
R 229
G 15
B 127

閃亮紅寶石
Ruby Glint

如耀眼紅寶石的艷紫色調紅色

1 紅色系＋紅色系　同色系（近似色相）的配色

1-1 以黃色傾向的紅色為主的配色（包含近似色相的粉紅色系）

[特徵與配色重點]

充滿熱情活力的黃調紅色加上近似色相的高明度色，亦即黃調粉紅色系的深淺配色。粉紅色系和無彩色透過與高彩度紅色的色調差，可營造出絕佳的調和感與變化。

2 配色

R-09 ● PK-09 ●　　PK-05 ● R-04 ●　　R-08 ● PK-17 ●　　PK-19 ● R-11 ●

3 配色

PK-07 ● R-01 ●　　R-11 ● PK-19 ●　　R-03 ● PK-08 ●　　R-10 ● PK-19 ●
R-06 ●　　　　　　　R-08 ●　　　　　　R-08 ●　　　　　　R-19 ●

4 配色＋無彩色

R-13 ● PK-20 ●　　R-11 ● R-08 ●　　R-01 ● R-06 ●　　R-06 ● R-07 ●
R-16 ● R-09 ●　　PK-15 ● R-19 ●　　PK-07 ● R-08 ●　　PK-11 ● R-02 ●
WN-04 ●　　　　　WN-09 ●　　　　　N-07 ●　　　　　　N-10 ●

1-2 以藍色傾向的紅色為主的配色（包含近似色相的粉紅色系）

[特徵與配色重點]

以華麗奢豪的紫調紅色系為基調，搭配近似色相紫調粉紅色系的深淺配色。色調差會產生不同的明暗變化，無彩色可緩和紅色系的濃厚飽滿感並將之凸顯出來。

R-29　PK-26　　　R-35　PK-39　　　R-30　PK-35　　　R-39　PK-39

R-36　R-37
PK-36

PK-39　R-36
　　　R-34

R-29　PK-31
　　　R-26

R-40　PK-35
　　　R-26

R-29　R-26
PK-26　R-27
　　　N-09

R-30　PK-35
R-29　R-25
CN-06

R-39　R-25
PK-25　PK-26
WN-05

PK-31　PK-34
R-40　R-37
　　　N-10

2 紅色系＋色相接近的顏色　鄰接、類似色相的配色

2-1 偏黃色的紅色＋接近黃色傾向的顏色

[特徵與配色重點]

黃調紅色與類似色相粉紅色系、橙色系、棕色系的主調配色，以令人聯想到果實、紅葉的豐沛自然感為特徵。活用考慮過色調差別後的平穩色相差。

2 配色

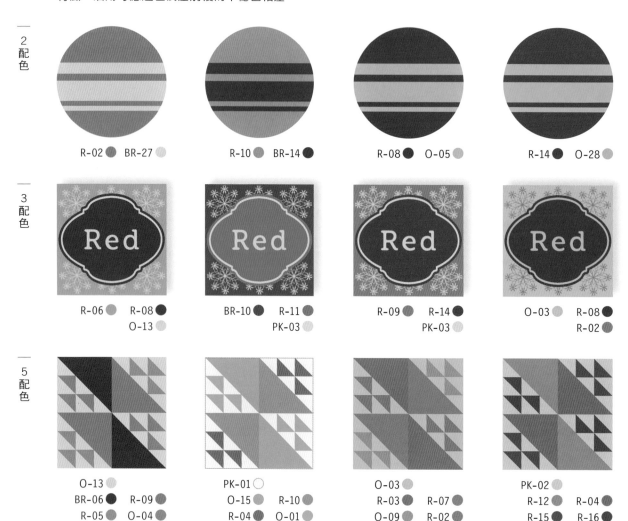

R-02 ● BR-27 ●　　R-10 ● BR-14 ●　　R-08 ● O-05 ●　　R-14 ● O-28 ●

3 配色

R-06 ●　R-08 ●　　BR-10 ●　R-11 ●　　R-09 ●　R-14 ●　　O-03 ●　R-08 ●
　O-13 ●　　　　　　PK-03 ●　　　　　　PK-03 ●　　　　　　R-02 ●

5 配色

O-13 ●　　　　　　PK-01 ○　　　　　　O-03 ●　　　　　　PK-02 ●
BR-06 ●　R-09 ●　　O-15 ●　R-10 ●　　R-03 ●　R-07 ●　　R-12 ●　R-04 ●
R-05 ●　O-04 ●　　R-04 ●　O-01 ●　　O-09 ●　R-02 ●　　R-15 ●　R-16 ●

2-2 偏藍色的紅色＋接近紫色傾向的顏色

[特徵與配色重點]

藍調紅色與類似色相粉紅色系、紫色系的主調配色，如葡萄酒、玫瑰般，給人強調豐盈感的印象。厚重的低明度色調能營造出充滿裝飾感的古典氛圍。

2配色

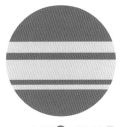 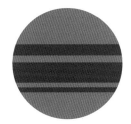 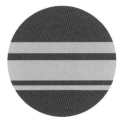

R-38 ● PK-31 ○　　R-29 ● PU-15 ●　　R-32 ● PK-35 ●　　R-39 ● PK-40 ●

3配色

PK-35 ○　R-37 ●　　PK-36 ○　R-34 ●　　R-30 ●　R-38 ●　　R-40 ●　PK-39 ●
R-36 ●　　　　　　R-37 ●　　　　　PK-39 ●　　　　PU-15 ●

5配色

R-37 ●　　　　　　R-35 ●　　　　　　　PK-40 ●　　　　　　PU-04 ●
PU-21 ●　R-36 ●　　PK-35 ○　R-25 ●　　PK-32 ●　R-37 ●　　PU-15 ●　R-40 ●
PU-03 ○　PK-38 ●　　PK-39 ●　PU-18 ●　　R-22 ●　R-38 ●　　R-21 ●　R-31 ●

3　紅色系＋色相差較大的顏色　對比色相的反差配色

3-1　紅色系＋綠色系

[特徵與配色重點]

高彩度的紅色與綠色屬於反差極大的對比色相關係，是相當吸睛的配色。若要根據配色目的適度減少強烈感、帶出鮮明的印象，則可採用如3配色的範例般降低彩度、表現出明度差之類的方法。

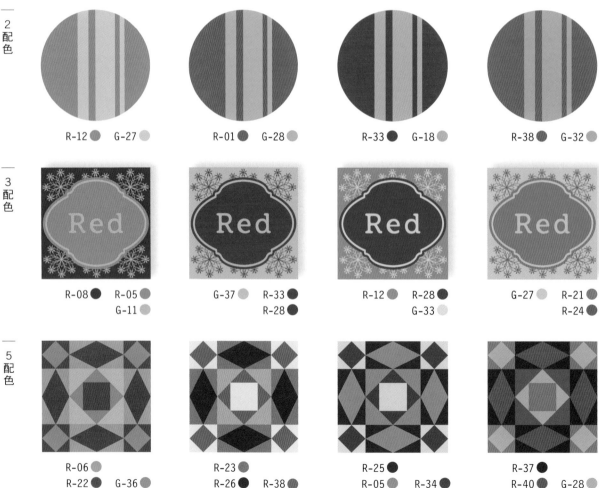

2配色

R-12　G-27　　R-01　G-28　　R-33　G-18　　R-38　G-32

3配色

R-08　R-05　　G-37　R-33　　R-12　R-28　　G-27　R-21
　　G-11　　　　　　R-28　　　　　G-33　　　　　R-24

5配色

R-06　　　　　R-23　　　　　R-25　　　　　R-37
R-22　G-36　　R-26　G-38　　R-05　G-34　　R-40　G-28
R-15　G-37　　G-05　G-18　　G-33　G-16　　R-21　G-31

3-2 紅色系＋藍色系

[特徵與配色重點]

分屬於主要暖色與主要冷色的紅色和藍色，給人冷暖、動靜間完美平衡的明快印象，是常見的高人氣配色。透過顏色或色調的增減，可讓表現風格呈多樣性的變化。

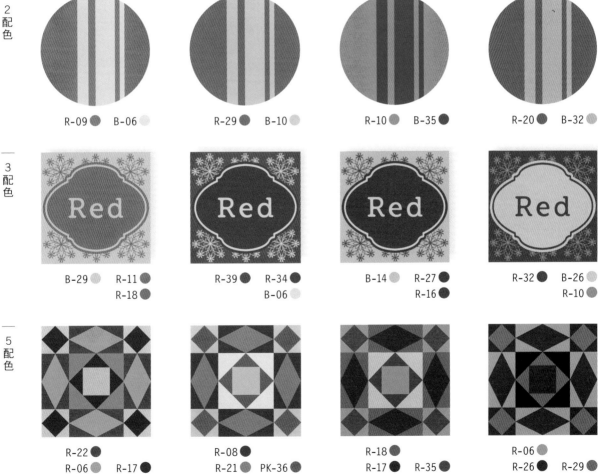

2配色

R-09 ● B-06 ○　　R-29 ● B-10 ○　　R-10 ● B-35 ●　　R-20 ● B-32 ●

3配色

B-29 ● R-11 ●　　R-39 ● R-34 ●　　B-14 ● R-27 ●　　R-32 ● B-26 ●
R-18 ●　　　　　　B-06 ○　　　　　R-16 ●　　　　　R-10 ●

5配色

R-22 ●　　　　　　R-08 ●　　　　　　R-18 ●　　　　　　R-06 ●
R-06 ● R-17 ●　　R-21 ● PK-36 ●　　R-17 ● R-35 ●　　R-26 ● R-29 ●
B-29 ● B-38 ●　　B-10 ○ B-07 ●　　B-31 ● R-29 ●　　B-39 ● B-37 ●

4 紅色系＋冷色＋無彩色　色相差、彩度差的對比配色

［特徵與配色重點］

紅色系加上對比色相範圍的冷色與無彩色的配色，藉由色相差勾勒出鮮明的變化感。無彩色能巧妙地讓活潑生動的對比變得沉穩內斂，在彩度對比下具有襯托個別有彩色的效果。

5 配色＋無彩色

R-04　R-10
R-13　B-04
B-19　CN-06

R-28　R-21
R-22　B-38
B-23　CN-09

R-39　R-35
R-28　B-35
B-12　N-07

R-31　R-40
R-30　G-39
B-05　N-10

R-11　R-16
R-05　B-10
B-03　CN-05

R-02　R-09
R-07　B-35
G-15　N-09

R-27　R-23
R-38　B-31
B-36　CN-07

R-39　R-32
R-30　B-13
G-36　N-08

R-02　R-08
R-06　B-14
B-13　N-09

R-31　R-36
B-37　B-29
B-38　CN-03

R-22　R-15
B-14　R-12
B-11　CN-04

R-39　R-37
B-34　R-13
G-24　CN-10

5 紅色系＋其他色系＋無彩色　加上無彩色的多色配色

[特徵與配色重點]

以紅色系為基調的繽紛多色配色。紅色的活潑意象主導了整體，提高歡樂、節慶的氛圍。無彩色能緩衝華麗顏色的強烈對比，提供適度的穩重感。

R-01　R-06
B-10　Y-38
G-07　WN-06

R-11　R-05
O-27　G-19
B-38　N-10

R-29　R-21
G-18　PU-37
PU-20　N-08

R-30　R-39
B-05　G-09
G-36　N-10

R-10　R-14
B-10　G-15
O-08　WN-07

R-33　R-40
G-36　B-35
Y-24　CN-09

R-34　R-36
B-22　G-15
PU-37　N-10

R-38　R-32
G-09　B-31
O-31　CN-08

R-10　B-26
G-17　R-08
G-34　CN-05

R-04　O-38
B-06　R-06
B-31　WN-02

R-20　PU-23
G-03　R-17
O-30　WN-09

R-29　B-23
Y-08　R-32
G-31　N-10

RED 01 東歐的波西米亞紅
Bohemian Red

最能代表保加利亞玫瑰節的鮮豔民族服裝，特徵為高飽和度的紅色與繽紛的刺繡，並搭配能讓華麗色彩更加醒目的黑色。以熱情的紅色系為基調，亦可調整為波希米亞風。

Image Words

雅致 ／ 華麗 ／ 引人注目

生動 ／ 快活 ／ 印象深刻

構成基礎的紅色系

R-27	R-09	R-36	R-02	R-37
	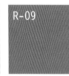			
C 17　R 205 M 100　G 19 Y 90　B 39 K 0	C 0　R 233 M 83　G 77 Y 68　B 67 K 0	C 0　R 231 M 93　G 39 Y 38　B 98 K 0	C 0　R 234 M 82　G 80 Y 90　B 32 K 0	C 48　R 132 M 98　G 29 Y 66　B 61 K 20

配合色

B-36	BR-37	WN-10	Y-24	G-31	PK-24	G-32
C 100　R 11 M 90　G 49 Y 0　B 143 K 0	C 3　R 246 M 10　G 231 Y 23　B 202 K 2	C 0　R 39 M 50　G 0 Y 45　B 0 K 98	C 5　R 244 M 24　G 199 Y 92　B 2 K 0	C 75　R 77 M 50　G 108 Y 88　B 64 K 10	C 6　R 225 M 48　G 154 Y 16　B 170 K 5	C 65　R 91 M 0　G 182 Y 90　B 71 K 0

2
配色

R-09 ●
WN-10 ●

R-27 ●
Y-24 ●

R-36 ●
B-36 ●

R-37 ●
G-32 ●

3
配色

R-27 ●　WN-10 ●
G-32 ●

G-31 ●　R-36 ●
B-36 ●

Y-24 ●　R-02 ●
G-31 ●

WN-10 ●　R-09 ●
PK-24 ●

4
配色

R-09 ●　Y-24 ●
PK-24 ●　WN-10 ●

WN-10 ●　BR-37 ●
R-02 ●　G-32 ●

BR-37 ●　B-36 ●
G-32 ●　R-02 ●

R-36 ●　WN-10 ●
PK-24 ●　B-36 ●

5
配色

WN-10 ●　BR-37 ●
R-27 ●　R-02 ●
G-32 ●

R-09 ●　R-37 ●
G-31 ●　WN-10 ●
B-36 ●

R-27 ●　R-02 ●
WN-10 ●　BR-37 ●
Y-24 ●

BR-37 ●　R-27 ●
R-36 ●　G-31 ●
WN-10 ●

RED 02

聖塔菲的紅色與綠松色
Santa Fe

新墨西哥州的聖塔菲有以曬乾泥磚堆砌而成的美麗建築。輕柔紅棕色調的街道，與仙人掌、玉米等的顏色相互調和。散發著高地乾燥氣息的辣椒深紅，與綠松色的對比也極具特色。

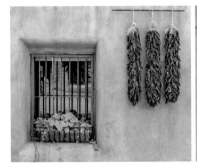

Image Words

辛辣 ／ 熱情 ／ 樸實

不拘小節 ／ 異國風 ／ 天然

構成基礎的紅色系

R-04	R-14	R-19	R-08
C 0 R 233	C 26 R 191	C 21 R 199	C 40 R 163
M 87 G 66	M 97 G 37	M 95 G 42	M 95 G 45
Y 93 B 27	Y 95 B 37	Y 82 B 50	Y 100 B 36
K 0	K 0	K 0	K 5

配合色

BR-18	BR-08	Y-15	G-30	G-34	B-04	G-37
C 22 R 206	C 27 R 193	C 9 R 235	C 75 R 78	C 57 R 124	C 60 R 92	C 48 R 141
M 35 G 173	M 62 G 118	M 25 G 196	M 42 G 125	M 29 G 156	M 0 G 194	M 3 G 201
Y 36 B 155	Y 55 B 102	Y 80 B 66	Y 100 B 55	Y 53 B 129	Y 16 B 215	Y 35 B 180
K 0	K 0	K 0	K 0	K 0	K 0	K 0

2 配色

R-14 ●
B-04 ●

G-37 ●
R-04 ●

R-08 ●
G-37 ●

BR-18 ●
R-19 ●

3 配色

BR-18 ● R-14 ●
B-04 ●

G-37 ● BR-08 ●
R-08 ●

B-04 ● R-19 ●
G-30 ●

R-04 ● G-34 ●
Y-15 ●

4 配色

BR-18 ● R-14 ●
Y-15 ● G-37 ●

R-19 ● G-37 ●
G-30 ● Y-15 ●

G-34 ● Y-15 ●
BR-08 ● R-14 ●

BR-08 ● B-04 ●
R-08 ● G-30 ●

5 配色

B-04 ● G-34 ●
R-19 ● G-30 ●
Y-15 ●

BR-18 ● R-14 ●
G-37 ● BR-08 ●
G-30 ●

R-04 ● B-04 ●
G-34 ● Y-15 ●
R-14 ●

R-19 ● G-37 ●
R-08 ● BR-08 ●
BR-18 ●

RED 03

盛夏的海洋紅
Summer Marine Red

以映在夏天海邊的時尚海洋紅為主題。除了與白色、藍色搭配出具輕快氣息的配色外，也可將鮮活的黃色、橙色作為點綴色，營造出清新活潑的繽紛調色盤。

Image Words

輕快 ／ 朝氣蓬勃 ／ 晴朗

爽朗 ／ 樂觀 ／ 積極

構成基礎的紅色系

 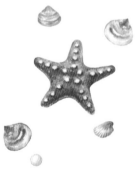

R-11	R-29	R-18	R-10	R-03
C 0　R 233 M 86　G 68 Y 68　B 65 K 0	C 8　R 220 M 87　G 64 Y 55　B 83 K 0	C 20　R 202 M 83　G 75 Y 60　B 81 K 0	C 0　R 235 M 73　G 102 Y 50　B 99 K 0	C 6　R 225 M 83　G 77 Y 86　B 41 K 0

配合色

B-13	B-15	Y-17	CN-01	B-21	O-20	O-02
C 78　R 0 M 30　G 142 Y 0　B 207 K 0	C 30　R 187 M 2　G 225 Y 2　B 245 K 0	C 5　R 244 M 21　G 205 Y 80　B 64 K 0	C 3　R 250 M 0　G 253 Y 0　B 255 K 0	C 100 R 0 M 68　G 81 Y 10　B 154 K 0	C 0　R 239 M 63　G 124 Y 89　B 33 K 0	C 0　R 237 M 67　G 116 Y 67　B 76 K 0

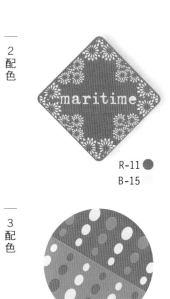

2 配色

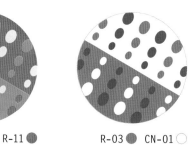
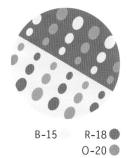
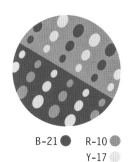

R-11 ●
B-15 ●

CN-01 ○
R-29 ●

R-10 ●
B-21 ●

B-15 ●
R-03 ●

3 配色

B-13 ●　R-11 ●
B-15 ●

R-03 ●　CN-01 ○
B-21 ●

B-15 ●　R-18 ●
O-20 ●

B-21 ●　R-10 ●
Y-17 ●

4 配色

R-29 ●　Y-17 ●
O-20 ●　B-21 ●

O-20 ●　B-15 ●
R-11 ●　Y-17 ●

B-13 ●　CN-01 ○
O-02 ●　R-11 ●

Y-17 ●　B-21 ●
R-10 ●　R-29 ●

5 配色

B-15 ●　O-02 ●
R-29 ●　B-21 ●
Y-17 ●

R-11 ●　B-13 ●
O-20 ●　B-15 ●
CN-01 ○

B-21 ●　R-10 ●
Y-17 ●　B-13 ●
R-03 ●

CN-01 ○　R-10 ●
R-18 ●　O-20 ●
B-13 ●

CHAPTER 2　紅色系｜配色表現的應用篇

RED 04

暖和的可愛針織品
Red Warm Knit

選用溫暖紅色毛線手工編織而成的針織品。可於厚重的顏色中添些輕柔的色彩，或以活潑的紅色愉快地搭配沉穩別緻的顏色。能讓全身都感受到暖呼呼的氛圍，是最適合冬天的健康顏色。

Image Words

暖意 ／ 舒服 ／ 和諧

健康 ／ 溫暖 ／ 團聚

構成基礎的紅色系

R-34	R-12	R-21	R-28	R-20
C 23　R 195 M 97　G 32 Y 63　B 70 K 0	C 4　R 230 M 73　G 101 Y 50　B 99 K 0	C 3　R 229 M 82　G 79 Y 53　B 88 K 0	C 33　R 179 M 95　G 44 Y 75　B 60 K 0	C 20　R 202 M 86　G 67 Y 63　B 75 K 0

配合色

G-15	G-35	B-16	Y-09	O-05	B-18	WN-04
C 53　R 138 M 25　G 162 Y 100　B 40 K 0	C 77　R 65 M 40　G 127 Y 68　B 100 K 0	C 48　R 137 M 10　G 195 Y 3　B 231 K 0	C 0　R 254 M 12　G 229 Y 43　B 161 K 0	C 3　R 239 M 48　G 157 Y 54　B 112 K 0	C 100　R 0 M 80　G 68 Y 38　B 116 K 0	C 0　R 200 M 5　G 195 Y 2　B 196 K 30

2 配色

R-12
Y-09

B-16
R-20

R-21
B-18

G-15
R-34

3 配色

G-35　R-21
Y-09

R-34　B-16
G-15

G-15　R-12
R-28

R-20　B-18
O-05

4 配色

R-34　Y-09
O-05　B-18

B-18　B-16
R-20　R-21

R-12　B-18
G-15　G-35

WN-04　R-21
Y-09　R-34

5 配色

 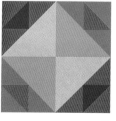

R-21　B-18
WN-04　R-34
G-35

R-20　Y-09
B-18　G-15
R-21

O-05　B-16
WN-04　R-34
R-12

WN-04　G-15
R-36　G-35
B-18

RED 05

古典玫瑰紅
Classical Rose Red

以洋溢著深沉感與溫暖氣息的沉穩紅色系之深淺配色為基調，搭配中間色調的棕色系及自然風的粉紅色、黃色、綠色，可以讓對比效果變得溫和，營造出悠悠緩緩的懷舊氣氛。

Image Words

鄉愁 ／ 復古 ／ 韻味十足

安心感 ／ 成熟 ／ 悠閑

構成基礎的紅色系

R-30	R-31	R-23	R-24	R-07
C 32 R 181 M 88 G 62 Y 60 B 80 K 0	C 17 R 205 M 100 G 17 Y 79 B 50 K 0	C 15 R 193 M 65 G 105 Y 37 B 113 K 15	C 26 R 192 M 84 G 72 Y 58 B 83 K 0	C 37 R 174 M 65 G 108 Y 56 B 99 K 0

配合色

PK-18	BR-38	Y-27	G-31	BR-04	BR-29	BR-16
C 8 R 229 M 50 G 152 Y 32 B 148 K 0	C 50 R 144 M 58 G 111 Y 95 B 46 K 5	C 23 R 208 M 22 G 192 Y 65 B 107 K 0	C 75 R 77 M 50 G 108 Y 88 B 64 K 10	C 50 R 99 M 75 G 54 Y 70 B 48 K 45	C 22 R 207 M 36 G 170 Y 50 B 129 K 0	C 53 R 140 M 55 G 119 Y 55 B 109 K 0

2 配色

- PK-18 / R-30
- R-31 / BR-29
- R-24 / Y-27
- R-23 / BR-04

3 配色

- BR-04 / R-24 / Y-27
- R-30 / BR-16 / PK-18
- BR-38 / R-31 / BR-29
- R-23 / Y-27 / G-31

4 配色

- BR-16 / BR-29 / R-24 / PK-18
- R-07 / Y-27 / R-30 / BR-04
- R-23 / BR-04 / PK-18 / BR-38
- BR-29 / R-31 / BR-38 / R-30

5 配色

- R-24 / BR-29 / R-23 / BR-04 / PK-18
- PK-18 / BR-16 / R-07 / BR-04 / Y-27
- BR-38 / R-30 / BR-04 / PK-18 / BR-29
- R-30 / BR-04 / R-07 / G-31 / PK-18

RED 06

冬之紅
Crimson in Winter

紅色山茶花、神社鳥居、燈籠等與寂靜的雪景相互輝映，呈現出令人為之一振的清新感和簡潔對比。加上常綠樹的綠意、溫暖的橙色和黃色及墨色，即為代表和風新年的吉祥顏色。

Image Words

冷冽 ／ 吉祥 ／ 古雅

簡潔 ／ 慶祝 ／ 晴朗

構成基礎的紅色系

R-21	R-15	R-13	R-22
C 3　R 233 M 82　G 68 Y 53　B 65 K 0	C 35　R 220 M 90　G 64 Y 78　B 83 K 3	C 22　R 202 M 75　G 75 Y 55　B 81 K 0	C 0　R 235 M 98　G 102 Y 90　B 99 K 0

配合色

N-01	WN-03	Y-26	CN-09	G40	O-34	O-30
C 0　R 255 M 0　G 255 Y 0　B 255 K 0	C 0　R 220 M 4　G 216 Y 2　B 216 K 20	C 0　R 244 M 7　G 205 Y 53　B 64 K 0	C 10　R 250 M 0　G 253 Y 0　B 255 K 90	C 100　R 0 M 40　G 81 Y 60　B 154 K 20	C 57　R 239 M 29　G 124 Y 53　B 33 K 0	C 0　R 237 M 40　G 116 Y 65　B 76 K 0

2 配色

WN-03
R-13

R-21
CN-09

N-01
R-22

R-15
Y-26

3 配色

G-34　R-21
R-15

R-22　WN-03
G-40

CN-09　R-21
O-30

G-40　R-15
CN-01

4 配色

R-22　Y-26
G-34　G-40

CN-01　G-40
O-30　R-21

R-15　CN-01
G-34　CN-09

G-34　R-21
WN-03　R-22

5 配色

R-15　R-21
CN-09　G-34
R-22

R-21　CN-01
G-40　R-22
O-30

CN-09　R-22
R-13　CN-01
WN-03

R-21　WN-03
R-15　R-22
Y-26

ORANGE

熱情
Hot

豐富
Abundant

開朗
Cheerful

活潑
Lively

陽光
Sunripe

熱心
Enthusiastic

健壯
Vigorous

寬容
Generous

辛辣
Spicy

繁榮
Prosperous

生氣勃勃
Animated

有趣
Amusing

營養充足
Nourished

堅韌
Tough

勇敢
Brave

橙色系的色彩領域

色相 顏色

從紅色傾向的紅調橙色到黃色傾向的黃調橙色,皆屬於橙色系的色相範圍。

明度與彩度
明暗度與鮮濁度的
綜合變化即色調

有予人熱情印象的高彩度色調、柔和的高明度色調、低明度帶棕色的暗色調等。低彩度和低明度的橙色屬於棕色系、米色系。
(請參照第5章的棕色&米色系)

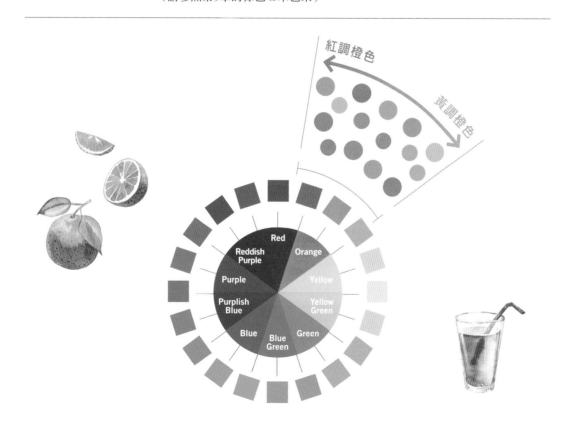

橙色系調色盤 | 色名與解說　CMYK值，RGB值

O-01
C 0
M 58
Y 54
K 0
R 240
G 137
B 104

珊瑚橙
Coral Blush
如潮紅臉頰般的珊瑚色

O-05
C 3
M 48
Y 54
K 0
R 239
G 157
B 112

黎明珊瑚
Dawn Coral
彷彿破曉曙光般的溫暖珊瑚色

O-09
C 0
M 70
Y 90
K 0
R 237
G 109
B 31

高更橙
Gauguin Orange
如移居大溪地的高更常用於畫作中的橙色

O-13
C 0
M 28
Y 32
K 0
R 249
G 201
B 170

杏桃果汁
Apricot Nectar
如杏桃果汁溫和明亮的橙色

O-17
C 0
M 74
Y 100
K 0
R 236
G 99
B 0

辛辣橙
Spicy Orange
充滿視覺刺激的鮮豔橙色

O-02
C 0
M 67
Y 67
K 0
R 237
G 116
B 76

火焰珊瑚
Coral Flame
如火焰珊瑚的紅色調橙色

O-06
C 23
M 83
Y 83
K 0
R 200
G 107
B 55

義式蔬菜湯
Minestrone
如番茄蔬菜湯般的橙色

O-10
C 7
M 34
Y 38
K 0
R 235
G 185
B 153

淺陶土橙
Soft Terracotta
如明亮素燒陶器的米色調橙色

O-14
C 15
M 66
Y 86
K 0
R 214
G 113
B 47

躍動橙
Beat Orange
躍動感十足色調強烈的橙色

O-18
C 4
M 58
Y 78
K 0
R 234
G 135
B 61

紅蘿蔔橙
Carrot Orange
如紅蘿蔔般給人健康印象的橙色

O-03
C 0
M 43
Y 45
K 0
R 244
G 169
B 132

柑橘牛軋糖
Orange Nougat
看似柑橘風味牛軋糖般的柔橙色

O-07
C 7
M 64
Y 78
K 0
R 228
G 121
B 60

豐收橙
Harvest Orange
洋溢著秋天豐收喜悅氛圍的橙色

O-11
C 10
M 67
Y 87
K 0
R 222
G 113
B 43

動感橙
Dynamic Orange
給人強烈大膽視覺印象的橙色

O-15
C 0
M 60
Y 77
K 0
R 240
G 132
B 61

活力橙
Lively Orange
給人生命力旺盛印象的橙色

O-19
C 0
M 55
Y 75
K 0
R 241
G 143
B 67

快樂橙
Happy Orange
充滿喜悅朝氣蓬勃的橙色

O-04
C 8
M 73
Y 90
K 0
R 224
G 100
B 36

鎘橙色
Cadmium Orange
與鎘橙色顏料相似的橙色

O-08
C 0
M 68
Y 85
K 0
R 237
G 114
B 43

柑橘果凍
Orange Jelly
與柑橘果凍相仿的紅色調橙色

O-12
C 22
M 67
Y 86
K 5
R 196
G 106
B 48

燃燒橙
Burnt Orange
燃燒後香氣四溢的棕色調橙色

O-16
C 3
M 44
Y 55
K 0
R 240
G 165
B 113

塑膠橙
Bakelite Orange
如懷舊塑膠雜貨般的橙色

O-20
C 0
M 63
Y 89
K 0
R 239
G 124
B 33

夏橙色
Summer Tangerine
如夏日陽光般的柑橘果實橙色

本書配色所採用的40種橙色。色名編號前的「O」即本書中橙色系色彩的省略記號。

O-21

C 0
M 60
Y 85
K 0
-
R 240
G 131
B 44

草原夕陽
Prairie Sunset

讓人聯想到大草原夕陽的橙色

O-25

C 0
M 32
Y 48
K 0
-
R 248
G 191
B 136

陽光杏桃
Sunny Apricot

如杏桃沐浴在陽光般的明亮橙色

O-29

C 0
M 55
Y 86
K 0
-
R 241
G 142
B 41

辛辣芒果
Spicy Mango

如芒果般給人強烈視覺印象的橙色

O-33

C 0
M 21
Y 37
K 0
-
R 251
G 214
B 167

柑橘皂霜
Creamy Orange

如柑橘皂般質感細緻的橙色

O-37

C 0
M 34
Y 65
K 0
-
R 248
G 186
B 98

花粉橙
Pollen Orange

如花粉的暖黃色調橙色

O-22

C 5
M 60
Y 84
K 0
-
R 232
G 130
B 48

南瓜
Pumpkin

類似萬聖節南瓜的橙色

O-26

C 0
M 27
Y 40
K 0
-
R 249
G 202
B 156

冷凍杏桃
Iced Apricot

與冷凍杏桃相仿的亮橙色

O-30

C 0
M 40
Y 65
K 0
-
R 246
G 174
B 95

杏桃費士
Apricot Fizz

與杏桃費士雞尾酒相仿的橙色

O-34

C 0
M 55
Y 93
K 0
-
R 241
G 142
B 16

現代橙
Modern Orange

充滿現代藝術感的橙色

O-38

C 0
M 30
Y 60
K 0
-
R 249
G 194
B 112

柑橘汽水
Orange Soda

與柑橘汽水相仿的亮橙色

O-23

C 2
M 48
Y 66
K 0
-
R 241
G 157
B 89

芒果橙
Mango Orange

看起來如芒果果肉的橙色

O-27

C 8
M 60
Y 92
K 0
-
R 227
G 128
B 29

橘夢
Tangerine Dream

以同名搖滾團體為意象的橙色

O-31

C 2
M 50
Y 82
K 0
-
R 240
G 152
B 53

溫州蜜柑
Citrus Unshiu

類似溫州蜜柑般的柔和橙色

O-35

C 6
M 50
Y 87
K 0
-
R 234
G 150
B 42

波斯菊橙
Orange Cosmos

看似橙色波斯菊的鮮豔橙色

O-39

C 0
M 52
Y 100
K 0
-
R 242
G 147
B 0

活潑橙
Zippy Orange

給人精力充沛印象的鮮明橙色

O-24

C 0
M 65
Y 95
K 0
-
R 238
G 120
B 12

泡泡糖橙
Bubble Gum Orange

宛如泡泡糖流行樂般的鮮豔橙色

O-28

C 0
M 50
Y 78
K 0
-
R 243
G 153
B 62

雲隙光橙
Sunburst Orange

彷彿從雲隙射出陽光般的鮮橙色

O-32

C 7
M 34
Y 57
K 0
-
R 236
G 183
B 116

柑橘瑪芬
Muffin Orange

如柑橘瑪芬蛋糕的沉穩橙色

O-36

C 9
M 41
Y 71
K 0
-
R 231
G 167
B 83

法式清湯凍
Consommé Jelly

如法式清湯凍的淺橙色

O-40

C 0
M 44
Y 96
K 0
-
R 245
G 164
B 0

芒果汁
Mango Nectar

如芒果汁的黃色調橙色

1 橙色系＋橙色系 同色系（近似色相）的配色

1-1 以紅色傾向的橙色為主的配色

[特徵與配色重點]

同為溫暖的紅調橙色系或與近似色相棕色系的同色系深淺配色，透過明度差的變化能營造出沉穩的溫度感。無彩色可讓熱力四射的橙色變得低調，收斂並凸顯色彩。

2配色

O-04 ● O-03 ●　　O-13 ● O-17 ●　　O-11 ● O-15 ●　　O-02 ● O-13 ●

3配色

O-02 ● O-10 ●　　O-13 ● O-15 ●　　O-11 ● O-03 ●　　O-01 ● BR-15 ●
O-12 ●　　　　　　O-04 ●　　　　　　BR-14 ●　　　　　　O-03 ●

4配色＋無彩色

O-12 ● O-02 ●　　O-07 ● BR-15 ●　　O-16 ● O-06 ●　　O-01 ● BR-14 ●
O-01 ● O-10 ●　　O-03 ● O-04 ●　　O-17 ● O-13 ●　　O-13 ● O-09 ●
CN-02 ○　　　　　　N-06 ●　　　　　　N-09 ●　　　　　　N-10 ●

1-2 以黃色傾向的橙色為主的配色

[特徵與配色重點]

同為黃調橙色系或與近似色相棕色系的同色系深淺配色。明亮的黃調橙色在棕色的陰影效果下能展現出自然感，與無彩色的對比則強化了視覺上的前進感和立體感。

2配色

O-33　O-34　　　　O-31　O-26　　　　O-30　O-24　　　　O-39　O-33

3配色

O-28　O-21　　　　O-29　O-38　　　　O-26　O-39　　　　O-40　BR-33
O-33　　　　　　　BR-25　　　　　　　O-27　　　　　　　O-33

4配色＋無彩色

O-26　O-39　　　　O-30　O-33　　　　O-27　O-38　　　　O-38　O-28
O-27　O-40　　　　O-21　O-38　　　　O-39　O-30　　　　O-24　O-34
CN-09　　　　　　　N-08　　　　　　　CN-09　　　　　　　N-10

2 橙色系＋色相接近的顏色 鄰接、類似色相的配色

2-1 偏紅色的橙色＋接近紅色傾向的顏色

[特徵與配色重點]

紅調橙與類似色相粉紅色系、紅色系、棕色系的配色，以富饒、營養等豐沛的自然感為特徵。可依照配色的目的，增減色調差的對比製造出變化。

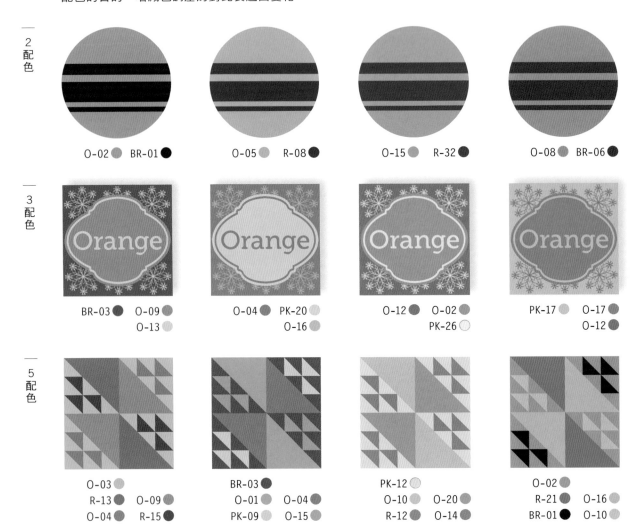

2 配色

O-02 ● BR-01 ● O-05 ● R-08 ● O-15 ● R-32 ● O-08 ● BR-06 ●

3 配色

BR-03 ● O-09 ● O-04 ● PK-20 ● O-12 ● O-02 ● PK-17 ● O-17 ●
O-13 ● O-16 ● PK-26 ○ O-12 ●

5 配色

O-03 ● BR-03 ● PK-12 ○ O-02 ●
R-13 ● O-09 ● O-01 ● O-04 ● O-10 ● O-20 ● R-21 ● O-16 ●
O-04 ● R-15 ● PK-09 ● O-15 ● R-12 ● O-14 ● BR-01 ● O-10 ●

2-2 偏黃色的橙色＋接近黃色傾向的顏色

[特徵與配色重點]

黃調橙色與類似色相棕色系、黃色系的配色。如柔和聚光燈般的黃色能讓橙色系看起來更加明亮、輕快，棕色系則可營造出自然的陰影效果。

2配色

O-39 ● BR-37 ● ／ O-38 ● BR-34 ● ／ O-34 ● Y-26 ● ／ O-39 ● BR-38 ●

3配色

O-24 ● O-26 ● Y-09 ／ Y-20 ● O-39 ● O-22 ● ／ O-23 ● O-25 ● BR-38 ● ／ O-40 ● O-21 ● Y-14 ●

5配色

Y-28 ○ O-30 ● O-29 ● Y-27 ● O-39 ●

Y-04 ● O-35 ● O-40 ● BR-39 ● O-22 ●

O-31 ● O-33 ● O-37 ● BR-37 ● Y-38 ●

BR-34 ● O-27 ● O-38 ● Y-13 ● O-25 ●

3 橙色系＋色相差較大的顏色　對比色相的配色

3-1 橙色系＋綠色系

[特徵與配色重點]

橙色搭配對比色相的藍調綠色系，給人市集般活力健康的印象。重點在於除了色相的對比之外，再靈活調整綠色系的明暗平衡營造出和諧的變化。

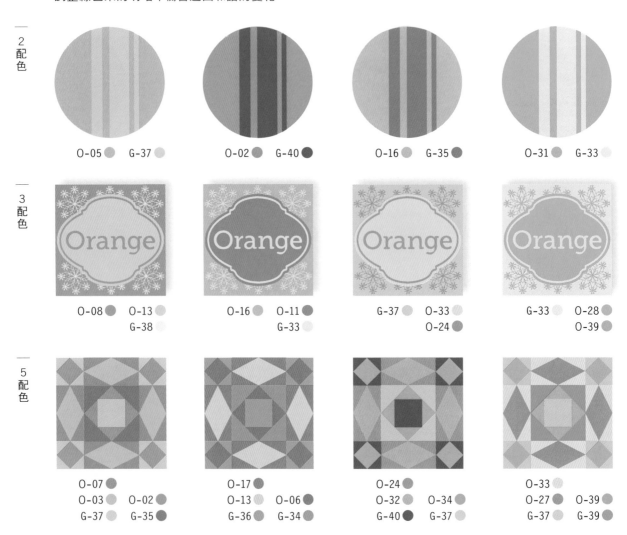

2配色

O-05　G-37　　O-02　G-40　　O-16　G-35　　O-31　G-33

3配色

O-08　O-13　　O-16　O-11　　G-37　O-33　　G-33　O-28
　　　G-38　　　　　G-33　　　　　O-24　　　　　O-39

5配色

O-07　　　　　O-17　　　　　O-24　　　　　O-33
O-03　O-02　　O-13　O-06　　O-32　O-34　　O-27　O-39
G-37　G-35　　G-36　G-34　　G-40　G-37　　G-37　G-39

3-2 橙色系＋藍色系

［特徵與配色重點］

由溫暖橙色系與清爽藍色系構成的色相對比配色，冷暖平衡的搭配可以給人活潑、鮮明的印象。調整色調差的強弱，顏色之間的前進、後退感也會隨之變化。

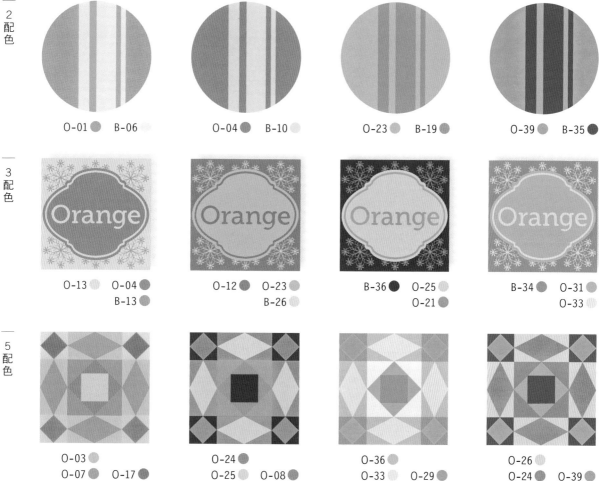

2配色

O-01 ● B-06 ◌　　O-04 ● B-10 ◌　　O-23 ● B-19 ●　　O-39 ● B-35 ●

3配色

O-13 ◌ O-04 ●　O-12 ● O-23 ●　B-36 ● O-25 ◌　B-34 ● O-31 ◌
B-13 ●　　　　　B-26 ◌　　　　　O-21 ●　　　　　O-33 ◌

5配色

O-03 ●　　　　O-24 ●　　　　O-36 ◌　　　　O-26 ◌
O-07 ● O-17 ●　O-25 ◌ O-08 ●　O-33 ◌ O-29 ●　O-24 ● O-39 ●
B-14 ◌ B-13 ◌　B-33 ● B-31 ●　B-38 ● B-30 ○　B-35 ● B-34 ●

4 橙色系＋冷色＋無彩色　色相差、彩度差的對比配色

[特徵與配色重點]

對比色相範圍的冷色與橙色系的配色，給人陽光、天空、海洋般的快活舒暢感。搭配無彩色能稍微減少開放與休閒的氣氛，凸顯出別致的時尚感。

5 配色＋無彩色

O-06	O-01
O-04	B-11
B-10	CN-06

O-28	O-24
O-36	B-31
B-40	N-09

O-09	O-13
O-19	B-29
B-23	CN-08

O-39	O-37
O-34	B-35
B-38	CN-06

Orange

O-02	O-03
O-06	B-03
B-04	N-06

Orange

O-27	O-25
O-02	B-33
B-34	N-05

Orange

O-17	O-39
O-18	B-22
B-21	CN-08

Orange

O-24	O-14
O-40	B-31
B-35	N-09

O-03	O-15
O-04	B-16
B-19	CN-08

O-26	O-17
O-18	B-20
B-38	WN-10

O-20	O-10
O-06	B-02
B-01	WN-06

O-27	O-40
O-38	B-34
B-33	CN-05

5 橙色系＋其他色系＋無彩色　加上無彩色的多色配色

[特徵與配色重點]

以橙色系為基調的多色配色洋溢著活潑歡樂的意象，如兒童用品般處處充滿玩心。無彩色能襯托其他的繽紛顏色並以收斂效果調整全體感覺。

O-19	O-02
G-28	B-23
Y-17	N-04

O-09	O-07
PU-10	G-18
B-38	N-09

O-27	O-35
G-16	PK-30
B-31	WN-05

O-30	O-21
PU-33	PK-21
G-37	N-10

O-09	O-05
B-04	G-09
Y-24	N-07

O-21	O-02
R-21	B-19
G-10	WN-08

O-39	O-24
B-35	B-10
PK-38	CN-09

O-17	O-16
G-03	Y-08
PU-25	WN-05

O-09	Y-15
B-16	O-01
PU-03	WN-07

O-31	G-17
PU-31	O-07
B-24	CN-09

O-02	R-24
O-32	B-23
Y-33	N-04

O-39	B-38
O-04	R-21
PU-37	N-10

ORANGE 01

健康蔬果
Healthy Veggie and Fruit

以充滿活力、積極意象的橙色系為基調，搭配出以黃綠色蔬菜與水果的暖色系為中心的健康組合。較低明度的綠色與棕色系，可以凸顯出大自然的感覺。

Image Words

營養 ／ 可口 ／ 樂觀

生氣勃勃 ／ 新鮮 ／ 爽朗

構成基礎的橙色系

O-18	O-02	O-30	O-20	O-39
C 4 R 234	C 0 R 237	C 0 R 246	C 0 R 239	C 0 R 242
M 58 G 135	M 67 G 116	M 40 G 174	M 63 G 124	M 52 G 147
Y 78 B 61	Y 67 B 76	Y 65 B 95	Y 89 B 33	Y 100 B 0
K 0	K 0	K 0	K 0	K 0

配合色

Y-17	G-16	G-05	R-12	BR-08	G-24	BR-33
C 5 R 244	C 56 R 131	C 13 R 232	C 4 R 230	C 27 R 193	C 60 R 118	C 36 R 178
M 21 G 205	M 33 G 149	M 0 G 236	M 73 G 101	M 62 G 118	M 25 G 157	M 50 G 136
Y 80 B 64	Y 88 B 66	Y 50 B 152	Y 50 B 99	Y 55 B 102	Y 90 B 65	Y 75 B 78
K 0	K 0	K 0	K 0	K 0	K 0	K 0

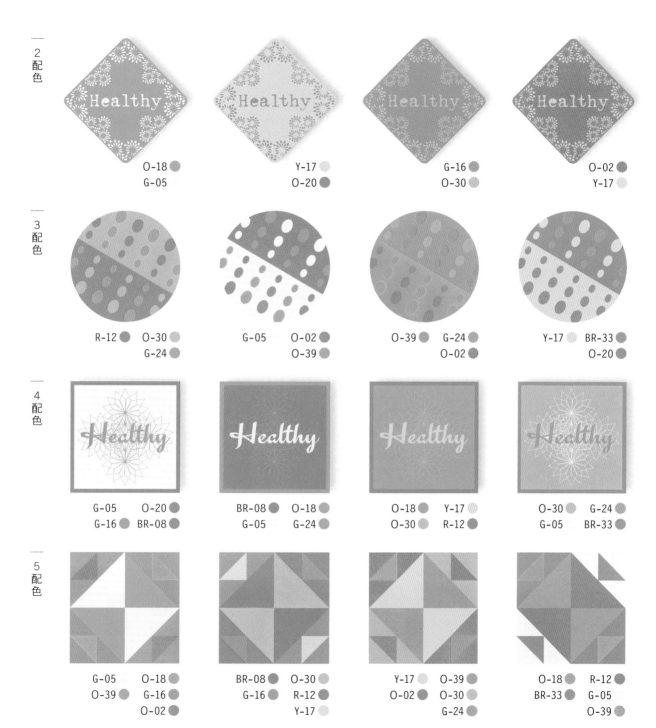

2 配色

O-18 ●
G-05

Y-17 ●
O-20 ●

G-16 ●
O-30 ●

O-02 ●
Y-17 ●

3 配色

R-12 ●　O-30 ●
　　　　G-24 ●

G-05 ●　O-02 ●
　　　　O-39 ●

O-39 ●　G-24 ●
　　　　O-02 ●

Y-17 ●　BR-33 ●
　　　　O-20 ●

4 配色

G-05 ●　　O-20 ●
G-16 ●　　BR-08 ●

BR-08 ●　O-18 ●
G-05 ●　　G-24 ●

O-18 ●　Y-17 ●
O-30 ●　R-12 ●

O-30 ●　G-24 ●
G-05 ●　BR-33 ●

5 配色

G-05 ●　　O-18 ●
O-39 ●　　G-16 ●
　　　　　O-02 ●

BR-08 ●　O-30 ●
G-16 ●　　R-12 ●
　　　　　Y-17 ●

Y-17 ●　O-39 ●
O-02 ●　O-30 ●
　　　　G-24 ●

O-18 ●　R-12 ●
BR-33 ●　G-05 ●
　　　　　O-39 ●

ORANGE 02

夕陽之丘
Sunset on the Hill

天空被夕陽渲染成美麗的橙色，與暮色漸濃的紫色陰影交織出和諧的光景。溫暖的橙色和憂鬱色系的深淺配色彷彿直透心底般，散發出一股懷舊、祥和的氛圍。

Image Words

鄉愁 ／ 意味深長 ／ 留戀

滿足感 ／ 寬容 ／ 溫厚

構成基礎的橙色系

O-21	O-35	O-01	O-37	O-12
C 0 R 240	C 6 R 234	C 0 R 240	C 0 R 248	C 22 R 196
M 60 G 131	M 50 G 150	M 58 G 137	M 34 G 186	M 67 G 106
Y 85 B 44	Y 87 B 42	Y 54 B 104	Y 65 B 98	Y 86 B 48
K 0	K 0	K 0	K 0	K 5

配合色

BR-21	Y-09	G-18	R-23	B-38	PU-39
C 36 R 134	C 0 R 254	C 48 R 150	C 15 R 193	C 60 R 116	C 75 R 88
M 72 G 70	M 12 G 229	M 13 G 182	M 65 G 105	M 45 G 132	M 71 G 85
Y 92 B 29	Y 43 B 161	Y 92 B 55	Y 37 B 113	Y 2 B 191	Y 37 B 122
K 34	K 0	K 0	K 15	K 0	K 0

2配色

O-01 ●
BR-21 ●

Sunset

O-21 ●
PU-39 ●

Sunset

O-12 ●
G-18 ●

Sunset

R-23 ●
O-37 ●

3配色

O-35 ●　B-38 ●
BR-21 ●

R-23 ●　O-01 ●
Y-09 ●

PU-39 ●　O-21 ●
G-18 ●

O-12 ●　Y-09 ●
O-21 ●

4配色

O-01 ●　BR-21 ●
Y-09 ●　R-23 ●

Sunset

O-37 ●　PU-39 ●
O-21 ●　BR-21 ●

Sunset

O-35 ●　Y-09 ●
O-12 ●　PU-39 ●

Sunset

R-23 ●　O-37 ●
O-21 ●　B-38 ●

5配色

O-37 ●　O-12 ●
O-01 ●　B-38 ●
G-18 ●

O-12 ●　BR-21 ●
O-21 ●　G-18 ●
Y-09 ●

PU-39 ●　O-21 ●
O-37 ●　R-23 ●
BR-21 ●

O-01 ●　R-23 ●
O-37 ●　O-35 ●
B-38 ●

ORANGE 03

風雅的夏橙
Japanese Gracious Summer Orange

以酸漿、金魚等從日本江戶時代流傳至今代表夏天風情的橙色為基調，茂盛綠意、純白雲朵、蔚藍天空給人清涼的感受。讓溫暖的橙色展現出清新雅致的夏日調色盤。

Image Words

晴朗 ／ 可愛 ／ 高雅

懷舊 ／ 質樸 ／ 親切感

構成基礎的橙色系	O-17	O-05	O-15	O-31
	C 0　R 236 M 74　G 99 Y 100　B 0 K 0	C 3　R 239 M 48　G 157 Y 54　B 112 K 0	C 0　R 240 M 60　G 132 Y 77　B 61 K 0	C 2　R 240 M 50　G 152 Y 82　B 53 K 0

配合色	Y-25	B-26	B-34	G-01	G-24	B-01	G-10
	C 4　R 248 M 7　G 235 Y 39　B 174 K 0	C 40　R 162 M 15　G 195 Y 0　B 231 K 0	C 65　R 103 M 45　G 129 Y 12　B 178 K 0	C 27　R 200 M 18　G 194 Y 82　B 69 K 0	C 60　R 118 M 25　G 157 Y 90　B 65 K 0	C 15　R 224 M 0　G 241 Y 6　B 242 K 0	C 42　R 165 M 25　G 172 Y 71　B 96 K 0

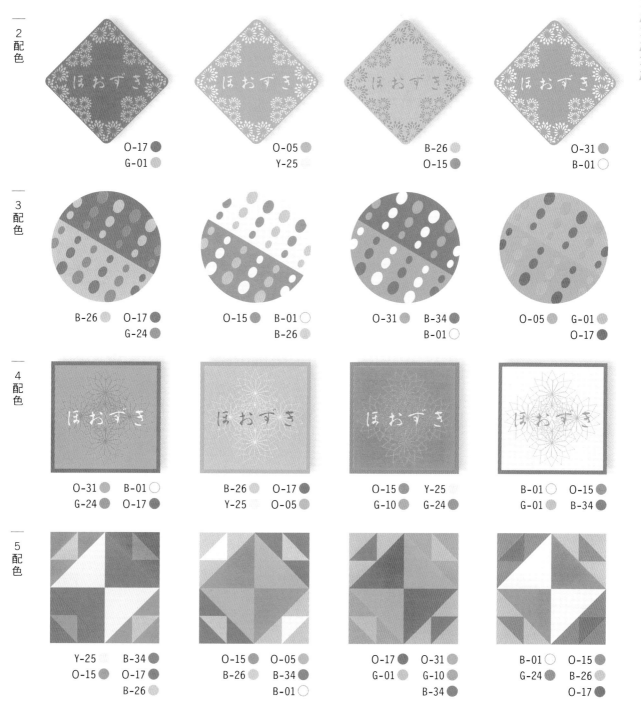

2
配色

O-17 ●
G-01 ●

O-05 ●
Y-25 ●

B-26 ●
O-15 ●

O-31 ●
B-01 ○

3
配色

B-26 ●　O-17 ●
G-24 ●

O-15 ●　B-01 ○
B-26 ●

O-31 ●　B-34 ●
B-01 ○

O-05 ●　G-01 ●
O-17 ●

4
配色

O-31 ●　B-01 ○
G-24 ●　O-17 ●

B-26 ●　O-17 ●
Y-25 ●　O-05 ●

O-15 ●　Y-25 ●
G-10 ●　G-24 ●

B-01 ○　O-15 ●
G-01 ●　B-34 ●

5
配色

Y-25 ●　B-34 ●
O-15 ●　O-17 ●
B-26 ●

O-15 ●　O-05 ●
B-26 ●　B-34 ●
B-01 ○

O-17 ●　O-31 ●
G-01 ●　G-10 ●
B-34 ●

B-01 ○　O-15 ●
G-24 ●　B-26 ●
O-17 ●

ORANGE 04

豐收祭
Harvest Festival

營養豐富的秋季蔬菜、果實、紅葉，樸實沉穩的顏色看起來美味可口。以南瓜的深淺橙色為主，搭配栗色、茄子或木通的紫色、蘋果紅、蘑菇米色、玉米的黃色等顏色。

Image Words

富饒 ／ 胸襟開闊 ／ 天然

敦厚 ／ 溫暖 ／ 有營養

構成基礎的橙色系

O-06	O-40	O-03	O-22	O-07
C 23 R 200 M 68 G 107 Y 83 B 55 K 0	C 0 R 245 M 44 G 164 Y 96 B 0 K 0	C 0 R 244 M 43 G 169 Y 45 B 132 K 0	C 5 R 232 M 60 G 130 Y 84 B 48 K 0	C 7 R 228 M 64 G 121 Y 78 B 60 K 0

配合色

BR-03	PU-02	G-06	R-20	Y-15	BR-37	G-31
C 33 R 153 M 75 G 75 Y 62 B 70 K 23	C 45 R 158 M 70 G 96 Y 43 B 114 K 0	C 35 R 182 M 18 G 188 Y 78 B 82 K 0	C 20 R 202 M 86 G 67 Y 63 B 75 K 0	C 9 R 235 M 25 G 196 Y 80 B 66 K 0	C 3 R 246 M 10 G 231 Y 23 B 202 K 2	C 75 R 77 M 50 G 108 Y 88 B 64 K 10

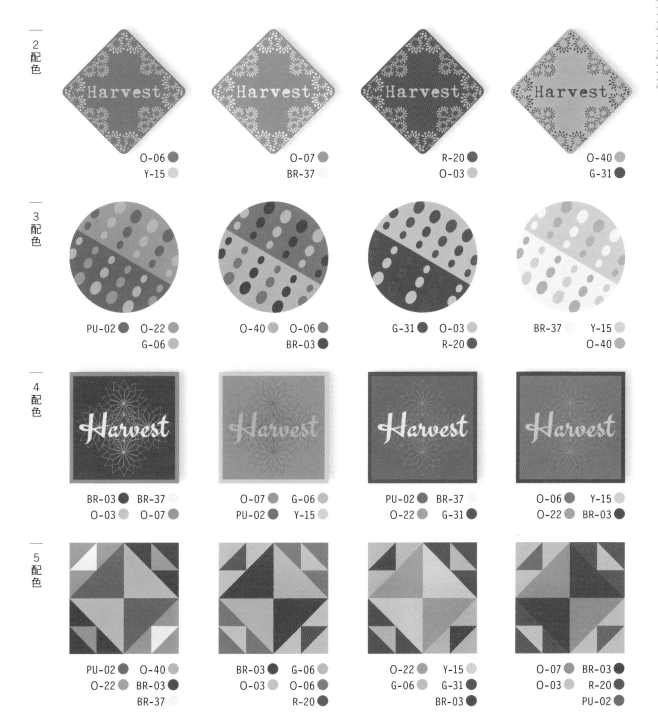

2配色

O-06 ●　　　Y-15 ●

O-07 ●　　　BR-37 ●

R-20 ●　　　O-03 ●

O-40 ●　　　G-31 ●

3配色

PU-02 ●　　O-22 ●
G-06 ●

O-40 ●　　O-06 ●
BR-03 ●

G-31 ●　　O-03 ●
R-20 ●

BR-37 ●　　Y-15 ●
O-40 ●

4配色

BR-03 ●　　BR-37 ●
O-03 ●　　O-07 ●

O-07 ●　　G-06 ●
PU-02 ●　　Y-15 ●

PU-02 ●　　BR-37 ●
O-22 ●　　G-31 ●

O-06 ●　　Y-15 ●
O-22 ●　　BR-03 ●

5配色

PU-02 ●　　O-40 ●
O-22 ●　　BR-03 ●
BR-37 ●

BR-03 ●　　G-06 ●
O-03 ●　　O-06 ●
R-20 ●

O-22 ●　　Y-15 ●
G-06 ●　　G-31 ●
BR-03 ●

O-07 ●　　BR-03 ●
O-03 ●　　R-20 ●
PU-02 ●

ORANGE 05

地中海的美味色彩
Mediterranean Colors with Great Relish

蔚藍海岸擁有得天獨厚的明亮陽光與美麗大海。讓人聯想到氣候溫暖的尼斯、美味可口地中海料理的配色以橙色系為基調，搭配有如海鮮、香草的色彩，是既活潑又亮眼的顏色。

Image Words

熱鬧 ／ 生動 ／ 溫暖

恬靜 ／ 和睦 ／ 開闊

構成基礎的橙色系

O-17	O-08	O-05	O-15
C 0 R 236	C 0 R 237	C 3 R 239	C 0 R 240
M 74 G 99	M 68 G 114	M 48 G 157	M 60 G 132
Y 100 B 0	Y 85 B 43	Y 54 B 112	Y 77 B 61
K 0	K 0	K 0	K 0

配合色

BR-27	G-39	B-14	PK-06	Y-33	BR-23	G-16
C 7 R 237	C 93 R 0	C 56 R 109	C 0 R 244	C 7 R 244	C 60 R 100	C 56 R 131
M 26 G 200	M 7 G 155	M 7 G 191	M 45 G 165	M 7 G 228	M 70 G 71	M 33 G 149
Y 34 B 168	Y 58 B 133	Y 4 B 230	Y 44 B 132	Y 75 B 83	Y 84 B 48	Y 88 B 66
K 0	K 0	K 0	K 0	K 0	K 30	K 0

2 配色

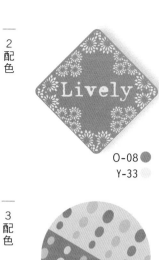

O-08 ●
Y-33 ○

PK-06 ●
O-17 ●

Y-33 ○
O-15 ●

O-05 ●
BR-23 ●

3 配色

O-17 ●　BR-27 ○
B-14 ●

O-15 ●　G-39 ●
Y-33 ○

G-16 ●　PK-06 ●
B-14 ●

BR-23 ●　O-08 ●
G-39 ●

4 配色

O-15 ●　BR-23 ●
BR-27 ○　B-14 ●

BR-23 ●　Y-33 ○
O-08 ●　G-39 ●

BR-27 ○　O-17 ●
G-16 ●　BR-23 ●

Y-33 ○　G-39 ●
O-05 ●　O-17 ●

5 配色

O-05 ●　O-17 ●
Y-33 ○　B-14 ●
G-39 ●

O-08 ●　PK-06 ●
BR-23 ●　G-16 ●
B-14 ●

BR-27 ○　O-15 ●
G-39 ●　O-17 ●
Y-33 ○

G-16 ●　BR-23 ●
B-14 ●　PK-06 ●
O-17 ●

ORANGE 06

神秘的羚羊峽谷
Mystical Antelope Canyon

光線射入沖刷侵蝕而成的光滑峽谷岩壁，勾勒出如夢似幻的光影變化。砂岩的橙色系與紅色、粉紅色的柔和漸層，加上對比的紫色和藍色的深淺搭配，令人陶醉不已。

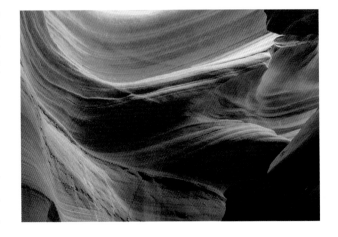

Image Words

不可思議 ／ 夢幻 ／ 陶醉

奇蹟 ／ 滲透感 ／ 奇妙

構成基礎的橙色系

O-11	O-04	O-16	O-14	O-28
C 10 R 222 M 67 G 113 Y 87 B 43 K 0	C 8 R 224 M 73 G 100 Y 90 B 36 K 0	C 3 R 240 M 44 G 165 Y 55 B 113 K 0	C 15 R 214 M 66 G 113 Y 86 B 47 K 0	C 0 R 243 M 50 G 153 Y 78 B 62 K 0

配合色

R-06	PK-21	R-17	PU-33	B-32	B-39	B-10
C 0 R 237 M 65 G 121 Y 52 B 102 K 0	C 0 R 243 M 44 G 169 Y 23 B 169 K 0	C 45 R 140 M 97 G 34 Y 93 B 38 K 18	C 42 R 161 M 43 G 147 Y 6 B 191 K 0	C 47 R 145 M 25 G 174 Y 0 B 219 K 0	C 100 R 23 M 95 G 42 Y 5 B 136 K 0	C 60 R 87 M 0 G 195 Y 5 B 234 K 0

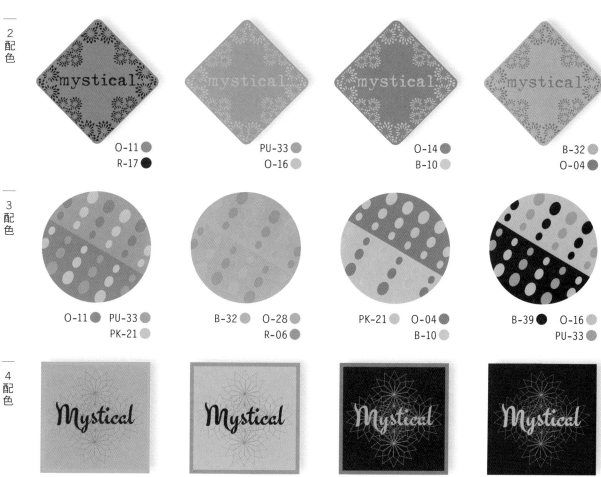

2 配色

O-11
R-17

PU-33
O-16

O-14
B-10

B-32
O-04

3 配色

O-11　PU-33
PK-21

B-32　O-28
R-06

PK-21　O-04
B-10

B-39　O-16
PU-33

4 配色

B-32　R-17
O-16　O-28

PK-21　B-39
O-11　R-06

B-39　O-28
B-32　O-04

R-17　B-10
R-06　B-39

5 配色

O-28　O-04
R-17　PK-21
B-32

O-14　O-16
PU-33　B-39
O-04

PK-21　PU-33
O-04　B-10
B-39

R-17　O-16
R-06　B-32
O-28

YELLOW

寧靜 Peaceful

充滿希望 Hopeful

晴朗 Bright

輕快 Light

光彩奪目 Dazzling

精力充沛 Lively

視野開闊 Open

陽光普照 Sunny

高興 Cheerful

興高采烈 Exhilarate

新鮮 Fresh

閃閃發亮 Shiny

幸運 Lucky

愉快 Pleasant

酸味 Sour

色相 顏色

從橙色傾向的紅調黃色到綠色傾向的綠調黃色，皆屬於黃色系的色相範圍。

明度與彩度
明暗度與鮮濁度的綜合變化即色調

有鮮豔活潑的高彩度色調、刺眼亮光般的高明度色調、呈現柔和自然印象的低彩度色調等。低彩度與低明度的黃色，有部分亦屬於棕色＆米色系。（請參照第5章的棕色＆米色系）

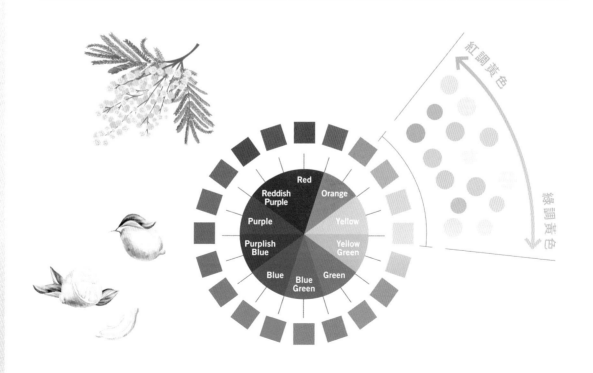

黃色系調色盤 ｜ 色名與解說　CMYK值，RGB值

Y-01
C 5
M 17
Y 33
K 0
-
R 243
G 218
B 178

豐收黃
Harvest Cream
如成熟穀物般的嫩黃色

Y-05
C 6
M 24
Y 57
K 0
-
R 241
G 201
B 122

黃扁豆
Yellow Lentil
如扁豆的柔和橙色調黃色

Y-09
C 0
M 12
Y 43
K 0
-
R 254
G 229
B 161

向陽黃
Sunny Spot
如向陽處溫暖柔和的黃色

Y-13
C 0
M 15
Y 58
K 0
-
R 254
G 222
B 125

瑪格麗特黃
Margaret Yellow
如瑪格麗特花心部分的可愛黃色

Y-17
C 5
M 21
Y 80
K 0
-
R 244
G 205
B 64

黃甜椒
Yellow Paprika
如黃甜椒般的鮮豔黃色

Y-02
C 0
M 15
Y 36
K 0
-
R 253
G 225
B 174

切達乳酪
Cheddar Cheese
與切達乳酪相仿的黃色

Y-06
C 3
M 42
Y 93
K 0
-
R 241
G 167
B 9

紅花黃
Safflower
如紅花（safflower）的橙色調黃色

Y-10
C 0
M 5
Y 19
K 0
-
R 255
G 245
B 217

蛋殼黃
Eggshell
猶如蛋殼的淺黃色

Y-14
C 2
M 13
Y 54
K 0
-
R 251
G 224
B 136

柑橘奶油
Citron Cream
如柑橘奶油帶微酸滋味的黃色

Y-18
C 4
M 7
Y 28
K 0
-
R 248
G 237
B 197

平靜光
Calm Light
燈光氣氛沉穩安靜的淡黃色

Y-03
C 0
M 26
Y 62
K 0
-
R 251
G 201
B 109

雞蛋黃
Yolk Yellow
彷彿蛋黃的溫潤黃色

Y-07
C 3
M 24
Y 65
K 0
-
R 246
G 203
B 103

金合歡雞尾酒
Mimosa Cocktail
類似金合歡雞尾酒的鮮黃色

Y-11
C 2
M 7
Y 22
K 0
-
R 251
G 240
B 209

蘋果片
Sliced Apple
如蘋果片般的淡黃色

Y-15
C 9
M 25
Y 80
K 0
-
R 235
G 196
B 66

玉米黃
Maize Yellow
猶如玉米粒般的黃色

Y-19
C 7
M 25
Y 88
K 0
-
R 239
G 196
B 36

香蕉黃
Banana Yellow
類似香蕉般的黃色

Y-04
C 0
M 13
Y 35
K 0
-
R 253
G 228
B 178

卡士達黃
Custard
猶如卡士達醬的柔黃色

Y-08
C 15
M 42
Y 95
K 0
-
R 220
G 160
B 16

薑黃
Turmeric
如薑黃般視覺強烈的黃色

Y-12
C 0
M 3
Y 12
K 0
-
R 255
G 249
B 232

綿密泡沫
Milky Foam
如細緻肥皂泡沫般的淺象牙色

Y-16
C 0
M 6
Y 28
K 0
-
R 255
G 242
B 198

愉悅光
Pleasant Light
給人舒適感覺的淡黃色

Y-20
C 5
M 10
Y 40
K 0
-
R 245
G 229
B 169

月光黃
Moonlight Yellow
猶如月亮初升夜空時的黃色

本書配色所採用的40種黃色。色名編號前的「Y」即本書中黃色系色彩的省略記號。

Y-21

C 10
M 25
Y 88
K 0
-
R 234
G 194
B 39

非洲芒果
Bush Mango

如非洲芒果般的黃色

Y-25

C 4
M 7
Y 39
K 0
-
R 248
G 235
B 174

檸檬酪
Lemon Curd

與檸檬、砂糖、雞蛋等
製成的佐醬相仿的黃色

Y-29

C 6
M 16
Y 88
K 0
-
R 244
G 212
B 32

鎘黃色
Cadmium Yellow

與鎘黃顏料相似的黃
色

Y-33

C 7
M 7
Y 75
K 0
-
R 244
G 228
B 83

活力檸檬
Zinger Lemon

給人動作敏捷、活潑
印象的檸檬黃

Y-37

C 10
M 5
Y 59
K 0
-
R 238
G 231
B 128

甘菊花
Camomile

與甘菊花心相仿的綠
黃色

Y-22

C 0
M 23
Y 100
K 0
-
R 252
G 203
B 0

戰鬥黃
Fighting Yellow

給人充滿鬥志、野心等
強烈印象的黃色

Y-26

C 0
M 7
Y 53
K 0
-
R 255
G 236
B 142

櫻草黃
Primrose

像櫻草花一樣的亮黃
色

Y-30

C 0
M 2
Y 16
K 0
-
R 255
G 251
B 255

春日象牙色
Spring Ivory

如和煦春日充滿暖意
的淡黃色

Y-34

C 8
M 7
Y 62
K 0
-
R 241
G 229
B 119

三色堇黃
Pansy Yellow

如三色堇花瓣的亮黃
色

Y-38

C 5
M 0
Y 60
K 0
-
R 249
G 242
B 127

蝴蝶黃
Butterfly Yellow

如黃色蝴蝶羽翼般的
亮黃色

Y-23

C 3
M 7
Y 38
K 0
-
R 250
G 236
B 176

茉莉黃
Jasmine

如茉莉花般的柔黃色

Y-27

C 23
M 22
Y 65
K 0
-
R 208
G 192
B 107

黃金色
Yellow Gold

如耀眼黃金的綠色調
黃色

Y-31

C 0
M 10
Y 100
K 0
-
R 255
G 225
B 0

歡樂黃
Rapture Yellow

表達歡天喜地、欣喜若
狂情緒的鮮豔黃色

Y-35

C 15
M 10
Y 54
K 0
-
R 226
G 219
B 138

幼洋梨
Young Pear

如未成熟西洋梨般的
綠黃色

Y-39

C 2
M 0
Y 23
K 0
-
R 253
G 251
B 213

檸檬冰沙
Lemon Sorbet

類似檸檬冰沙的淡黃
色

Y-24

C 5
M 24
Y 92
K 0
-
R 244
G 199
B 2

校車黃
School Bus

讓人聯想到美式復古
校車的黃色

Y-28

C 0
M 2
Y 14
K 0
-
R 255
G 251
B 229

琺瑯牛奶鍋
Milk Enamel

看起來如琺瑯製品的
淡黃色

Y-32

C 6
M 5
Y 15
K 0
-
R 243
G 241
B 223

卡門貝爾乳酪
Camembert Cheese

猶如卡門貝爾乳酪的
象牙色

Y-36

C 0
M 0
Y 15
K 0
-
R 255
G 253
B 229

不透明乳霜
Opaque Cream

看似不透明乳白色石
頭般的淺黃色

Y-40

C 7
M 0
Y 68
K 0
-
R 245
G 239
B 106

酸檸檬
Sour Lemon

給人微酸感的鮮豔檸
檬黃

以黃色系為主的配色

1 黃色系＋黃色系　同色系（近似色相）的配色

1-1 以紅色傾向的黃色為主的配色

[特徵與配色重點]

溫暖的黃色與近似色相棕色系的同色系深淺配色，透過沉穩的漸層色調能表現出自然的溫度感。無彩色有襯托色彩的效果，可收斂明亮、具前進感的黃色。

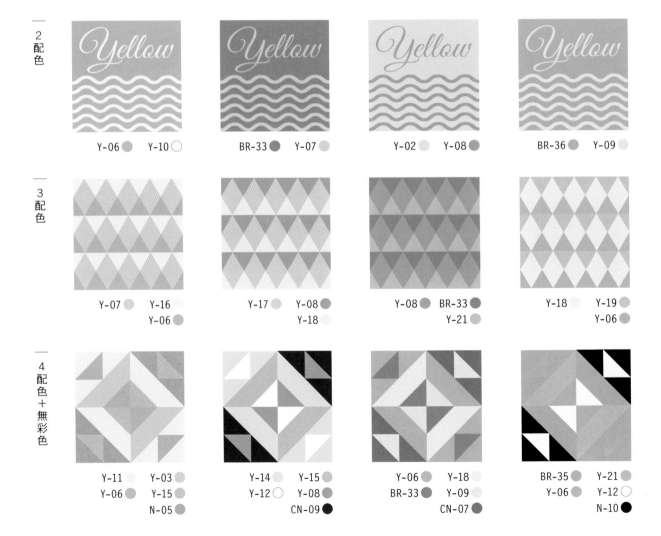

2配色

Y-06 ● 　Y-10 ○

BR-33 ● 　Y-07 ●

Y-02 ● 　Y-08 ●

BR-36 ● 　Y-09 ●

3配色

Y-07 ● 　Y-16 ●
Y-06 ●

Y-17 ● 　Y-08 ●
Y-18 ●

Y-08 ● 　BR-33 ●
Y-21 ●

Y-18 ● 　Y-19 ●
Y-06 ●

4配色＋無彩色

Y-11 ● 　Y-03 ●
Y-06 ● 　Y-15 ●
N-05 ●

Y-14 ● 　Y-15 ●
Y-12 ○ 　Y-08 ●
CN-09 ●

Y-06 ● 　Y-18 ●
BR-33 ● 　Y-09 ●
CN-07 ●

BR-35 ● 　Y-21 ●
Y-06 ● 　Y-12 ○
N-10 ●

1-2 以綠色傾向的黃色為主的配色

[特徵與配色重點]

綠調黃色與近似色相棕色系的同色系深淺配色。透過明暗對比能自然溫和地凸顯出黃色的清爽明朗感，無彩色則在現代風格的對比下收斂整體。

2
配色

Y-39 ○	Y-21 ◐
Y-24 ◐	Y-39 ○
Y-34 ◐	BR-39 ●
Y-36 ○	Y-27 ◐

3
配色

Y-30 ○	Y-21 ◐
Y-27 ◐	

Y-33 ◐	Y-27 ◐
BR-39 ●	

Y-40	Y-30 ○
	Y-24 ◐

Y-31 ◐	BR-39 ●
Y-36 ○	

4
配色
＋
無
彩
色

Y-38 ●	Y-24 ◐
BR-39 ●	Y-28 ○
CN-05 ◐	

Y-27 ◐	Y-38 ◐
Y-39 ○	Y-29 ◐
CN-09 ●	

Y-22 ◐	Y-26 ◐
Y-30 ○	Y-27 ◐
N-07 ◐	

Y-39 ○	Y-27 ◐
Y-31 ◐	Y-38 ◐
N-10 ●	

2 黃色系＋色相接近的顏色　鄰接、類似色相的配色

2-1 偏紅色的黃色＋接近紅色傾向的顏色

[特徵與配色重點]

紅調黃色與類似色相橙色系、棕色系的深淺配色，充滿自然溫厚的氛圍。低明度的棕色與高彩度的橙色可作為強調色，營造出明暗的變化。

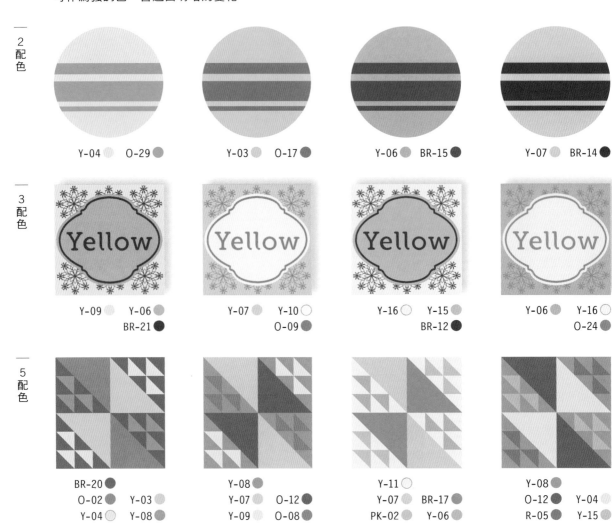

2配色

Y-04　O-29　　Y-03　O-17　　Y-06　BR-15　　Y-07　BR-14

3配色

Y-09　Y-06
BR-21

Y-07　Y-10
O-09

Y-16　Y-15
BR-12

Y-06　Y-16
O-24

5配色

BR-20
O-02　Y-03
Y-04　Y-08

Y-08
Y-07　O-12
Y-09　O-08

Y-11
Y-07　BR-17
PK-02　Y-06

Y-08
O-12　Y-04
R-05　Y-15

2-2 偏綠色的黃色＋接近綠色傾向的顏色

[特徵與配色重點]

綠調黃色與類似色相綠色系的配色。明亮清澄的黃色與綠色的自然味有加乘作用，能提升清新感，透過色調差則可衍生出各式各樣的變化。

2 配色

| Y-24 | G-15 | | Y-26 | G-10 | | G-15 | Y-40 | | Y-39 | G-09 |

3 配色

Yellow　Yellow　Yellow　Yellow

| Y-32 | G-01 | Y-31 | Y-26 | G-03 | Y-40 | G-18 | Y-28 |
| Y-29 | | G-10 | | Y-39 | | Y-26 | |

5 配色

Y-28		Y-40		Y-35		G-01	
Y-31	Y-26	G-14	Y-36	Y-22	G-27	Y-25	Y-24
G-09	G-03	G-06	Y-27	G-28	Y-28	G-10	Y-39

3 黃色系＋色相差較大的顏色　對比色相的配色

3-1 黃色系＋藍色系

[特徵與配色重點]

黃色與對比色相藍色系的配色，給人陽光、海洋、天空般舒暢爽快的印象。調整色調差的強弱，即可變化出活潑氣息或優雅氛圍等不同感覺。

2 配色

Y-14　B-10　　Y-06　B-22　　Y-40　B-31　　Y-31　B-25

3 配色

Y-10　Y-07　　B-06　Y-09　　Y-08　Y-16　　Y-36　B-29
B-32　　　　　　　Y-06　　　　B-15　　　　Y-31

5 配色

Y-22　　　　　Y-27　　　　　Y-10　　　　　Y-21
Y-16　Y-01　　Y-29　Y-26　　Y-22　Y-05　　Y-14　Y-31
B-29　B-31　　B-19　B-14　　B-35　B-32　　B-10　B-15

3-2 黃色系＋紫色系

[特徵與配色重點]

黃色與對比色相的紫色系在同為高彩度色時，因互為補色所以給人大膽、強烈的視覺印象，十分醒目。
透過減少彩度的衝突、調整成柔和的色調，亦可營造出平靜沉穩的氛圍。

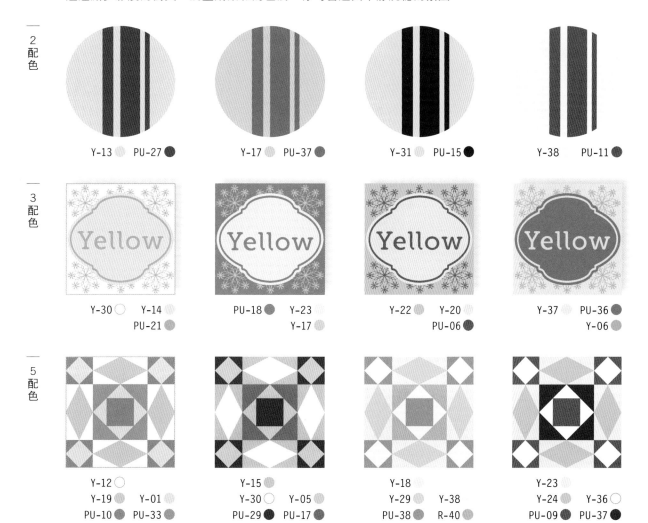

2配色

| Y-13 PU-27 | Y-17 PU-37 | Y-31 PU-15 | Y-38 PU-11 |

3配色

| Y-30　Y-14
PU-21 | PU-18　Y-23
Y-17 | Y-22　Y-20
PU-06 | Y-37　PU-36
Y-06 |

5配色

| Y-12
Y-19　Y-01
PU-10　PU-33 | Y-15
Y-30　Y-05
PU-29　PU-17 | Y-18
Y-29　Y-38
PU-38　R-40 | Y-23
Y-24　Y-36
PU-09　PU-37 |

4 黃色系＋低明度色＋無彩色　明度、色調對比的配色

[特徵與配色重點]

有彩色中反射率較高、看起來明亮的黃色，加上低明度色形成明暗對比，以及利用無彩色做出彩度對比的配色。強化黃色前進感的同時得到膨脹感，能營造出休閒粗獷的感覺。

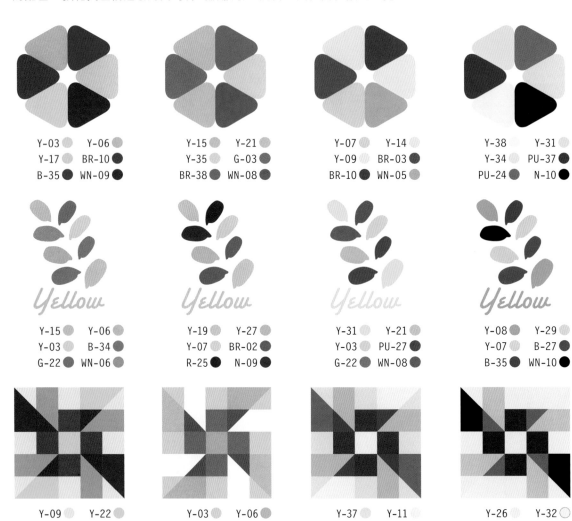

Y-03　Y-06
Y-17　BR-10
B-35　WN-09

Y-15　Y-21
Y-35　G-03
BR-38　WN-08

Y-07　Y-14
Y-09　BR-03
BR-10　WN-05

Y-38　Y-31
Y-34　PU-37
PU-24　N-10

Y-15　Y-06
Y-03　B-34
G-22　WN-06

Y-19　Y-27
Y-07　BR-02
R-25　N-09

Y-31　Y-21
Y-03　PU-27
G-22　WN-08

Y-08　Y-29
Y-07　B-27
B-35　WN-10

Y-09　Y-22
Y-08　BR-21
BR-06　WN-09

Y-03　Y-06
Y-28　G-03
PU-01　WN-04

Y-37　Y-11
Y-27　BR-04
B-35　N-08

Y-26　Y-32
Y-19　R-25
BR-39　WN-10

5 黃色系＋其他色系＋無彩色　加上無彩色的多色配色

[特徵與配色重點]

以黃色系為基調的多色配色具有明朗親切的氛圍，透過調整色調能變化活潑感的強弱。無彩色可增添繽紛色彩的沉靜感，讓有彩色更加顯眼。

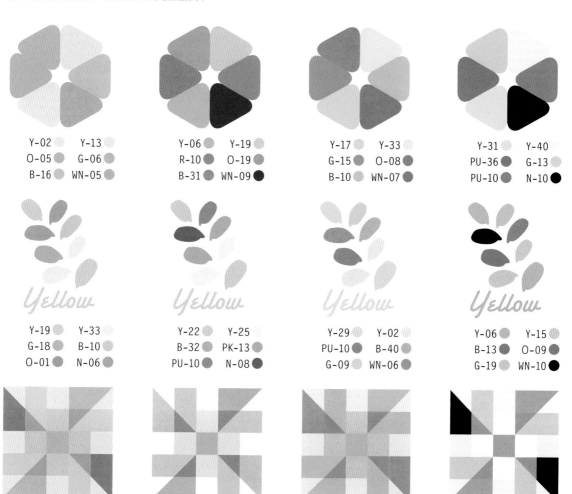

Y-02　Y-13
O-05　G-06
B-16　WN-05

Y-06　Y-19
R-10　O-19
B-31　WN-09

Y-17　Y-33
G-15　O-08
B-10　WN-07

Y-31　Y-40
PU-36　G-13
PU-10　N-10

Y-19　Y-33
G-18　B-10
O-01　N-06

Y-22　Y-25
B-32　PK-13
PU-10　N-08

Y-29　Y-02
PU-10　B-40
G-09　WN-06

Y-06　Y-15
B-13　O-09
G-19　WN-10

Y-13　B-40
G-27　Y-15
PU-12　WN-07

Y-12　PK-02
O-23　Y-13
B-32　WN-04

Y-20　B-04
PK-21　Y-21
O-02　WN-06

Y-40　B-32
PK-22　Y-39
PU-14　N-10

YELLOW 01

義大利海港與檸檬香甜酒
Camogli and Limoncello

令人聯想到義大利熱那亞港都卡莫利五顏六色的街景，以及檸檬香甜酒的清新黃色。地中海的深藍、綠意與鮮明的顏色對比，更加襯托出檸檬色的清澈透亮。

Image Words

熱鬧 ／ 晴朗 ／ 開心

清爽 ／ 愉悅 ／ 宏亮

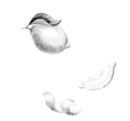

構成基礎的黃色系

Y-38	Y-31	Y-39	Y-23	Y-17
C 5　R 249 M 0　G 242 Y 60　B 127 K 0	C 0　R 255 M 10　G 225 Y 100　B 0 K 0	C 2　R 253 M 0　G 251 Y 23　B 213 K 0	C 3　R 250 M 7　G 236 Y 38　B 176 K 0	C 5　R 244 M 21　G 205 Y 80　B 64 K 0

配合色

G-02	R-06	B-12	G-21	O-39	B-21	G-30
C 22　R 213 M 8　G 212 Y 95　B 0 K 0	C 0　R 237 M 65　G 121 Y 52　B 102 K 0	C 67　R 58 M 10　G 176 Y 0　B 230 K 0	C 45　R 157 M 10　G 190 Y 83　B 76 K 0	C 0　R 242 M 52　G 147 Y 100　B 0 K 0	C 100　R 0 M 68　G 81 Y 10　B 154 K 0	C 75　R 78 M 42　G 125 Y 100　B 55 K 0

2配色

B-12 ● Y-31 ●

Y-23 ● O-39 ●

Y-39 ○ B-21 ●

G-30 ● Y-17 ●

3配色

R-06 ● Y-23 ● G-21 ●

Y-31 ● G-30 ● B-12 ●

O-39 ● Y-38 ● B-21 ●

B-12 ● Y-17 ● R-06 ●

4配色

Y-23 ● G-30 ● O-39 ● B-21 ●

Y-17 ● B-21 ● B-12 ● G-30 ●

B-21 ● Y-31 ● B-12 ● G-02 ●

Y-39 ○ R-06 ● G-02 ● G-21 ●

5配色

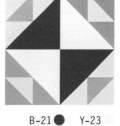
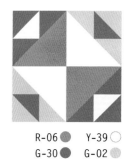

Y-31 ● G-21 ● B-21 ● B-12 ● Y-38

Y-39 ○ O-39 ● Y-17 ● R-06 ● G-30

B-21 ● Y-23 ● Y-31 ● O-39 ● B-12

R-06 ● Y-39 ○ G-30 ● G-02 ● Y-38

YELLOW 02

南法的金合歡之路
Bormes les Mimosas

米莫薩村（博爾默勒米莫薩）為金合歡之路的起點。黃色小花與紅陶色屋頂呈現和諧的美感，初夏時節還有鮮豔綻放的九重葛。彷彿融入了自然芳香的顏色，給人一種安心的感覺。

Image Words

幸福 ／ 爽朗 ／ 恬靜

舒暢 ／ 天然 ／ 溫暖

構成基礎的黃色系

Y-15	Y-07	Y-21	Y-26
C 9　R 235 M 25　G 196 Y 80　B 66 K 0	C 3　R 246 M 24　G 203 Y 65　B 103 K 0	C 10　R 234 M 25　G 194 Y 88　B 39 K 0	C 0　R 255 M 7　G 236 Y 53　B 142 K 0

配合色

BR-08	PK-34	G-35	R-38	G-37	G-34	BR-05
C 27　R 193 M 62　G 118 Y 55　B 102 K 0	C 13　R 218 M 57　G 135 Y 10　B 171 K 0	C 77　R 65 M 40　G 127 Y 68　B 100 K 0	C 18　R 205 M 85　G 68 Y 34　B 111 K 0	C 48　R 141 M 3　G 201 Y 35　B 180 K 0	C 57　R 124 M 29　G 156 Y 53　B 129 K 0	C 40　R 160 M 63　G 105 Y 56　B 96 K 8

2 配色

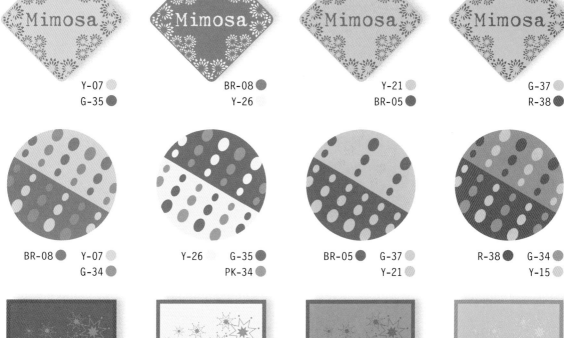

Y-07 ● G-35 ●

BR-08 ● Y-26 ●

Y-21 ● BR-05 ●

G-37 ● R-38 ●

3 配色

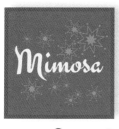 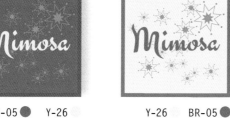

BR-08 ● Y-07 ●
G-34 ●

Y-26 ● G-35 ●
PK-34 ●

BR-05 ● G-37 ●
Y-21 ●

R-38 ● G-34 ●
Y-15 ●

4 配色

BR-05 ● Y-26 ●
G-34 ● R-38 ●

Y-26 ● BR-05 ●
G-34 ● G-35 ●

PK-34 ● Y-15 ●
G-35 ● BR-05 ●

G-37 ● R-38 ●
Y-07 ● G-34 ●

5 配色

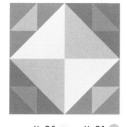

Y-26 ● Y-21 ●
G-34 ● BR-08 ●
G-37 ●

G-34 ● Y-26 ●
Y-15 ● BR-05 ●
BR-08 ●

Y-15 ● G-35 ●
PK-34 ● R-38 ●
BR-05 ●

BR-08 ● G-37 ●
Y-21 ● Y-26 ●
G-35 ●

快樂下雨天
Happy Rainy Day

明亮活潑風格的兒童雨具，即便下雨也能有陽光般的好心情。如墨水匣的三原色般，以黃色、藍色、洋紅色系的明顯對比搭配橙色、綠色、紫色系，營造出輕快氛圍的流行彩虹色。

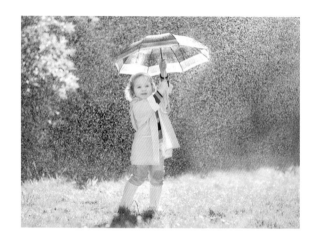

Image Words

流行 ／ 活力十足 ／ 節奏感

樂觀 ／ 活潑 ／ 鮮明

構成基礎的黃色系

Y-22	Y-40	Y-16	Y-24	Y-14
C 0　R 252 M 23　G 203 Y 100　B 0 K 0	C 7　R 245 M 0　G 239 Y 68　B 106 K 0	C 0　R 255 M 6　G 242 Y 28　B 198 K 0	C 5　R 244 M 24　G 199 Y 92　B 2 K 0	C 2　R 251 M 13　G 224 Y 54　B 136 K 0

配合色

O-38	G-28	B-28	B-12	G-13	PK-33	PU-21
C 0　R 249 M 30　G 194 Y 60　B 112 K 0	C 60　R 110 M 0　G 186 Y 90　B 68 K 0	C 10　R 234 M 4　G 241 Y 0　B 250 K 0	C 67　R 58 M 10　G 176 Y 0　B 230 K 0	C 35　R 183 M 0　G 210 Y 97　B 11 K 0	C 0　R 232 M 85　G 67 Y 10　B 136 K 0	C 27　R 193 M 38　G 166 Y 0　B 206 K 0

2 配色

B-12 ● | PK-33 ● | Y-40 | Y-16
Y-14 | Y-22 | G-28 ● | PU-21 ●

3 配色

G-28 ● Y-40 | Y-22 B-28 ○ | B-12 ● Y-14 | Y-24 Y-16
B-12 ● | PU-21 ● | PK-33 ● | G-13

4 配色

Y-16 B-12 ● | B-12 ● B-28 ○ | Y-40 PK-33 ● | PU-21 Y-16
G-13 Y-24 | G-28 PK-33 ● | B-12 G-28 | G-28 O-38

5 配色

Y-14 G-13 | B-12 ● Y-16 | O-38 Y-14 | PK-33 ● Y-40
O-38 PK-33 ● | Y-14 O-38 | G-28 G-13 | Y-24 B-12 ●
Y-16 | G-28 | PU-21 | B-28 ○

YELLOW 04

耀眼的金黃色光芒
Dazzling Golden Light

黎明時分照耀著大地的金黃色光芒，雨過天晴或夕陽餘暉灑落下來的柔和淡光。在一片寂靜中光和影的柔和色彩交織，演繹出優雅成熟的黃色組合。

Image Words

奧妙 ／ 謹慎 ／ 成熟

抒情的 ／ 優雅 ／ 天然

構成基礎的黃色系

Y-09	Y-27	Y-13	Y-29	Y-18
C 0　R 254	C 23　R 208	C 0　R 254	C 6　R 244	C 4　R 248
M 12　G 229	M 22　G 192	M 15　G 222	M 16　G 212	M 7　G 237
Y 43　B 161	Y 65　B 107	Y 58　B 125	Y 88　B 32	Y 28　B 197
K 0	K 0	K 0	K 0	K 0

配合色

CN-04	BR-11	B-29	B-34	BR-36	BR-39	WN-08
C 5　R 193	C 35　R 179	C 35　R 175	C 65　R 103	C 20　R 212	C 57　R 126	C 0　R 101
M 0　G 198	M 39　G 158	M 18　G 195	M 45　G 129	M 29　G 184	M 60　G 103	M 8　G 95
Y 0　B 201	Y 36　B 151	Y 3　B 225	Y 12　B 178	Y 52　B 130	Y 90　B 55	Y 3　B 95
K 30	K 0	K 0	K 0	K 0	K 8	K 75

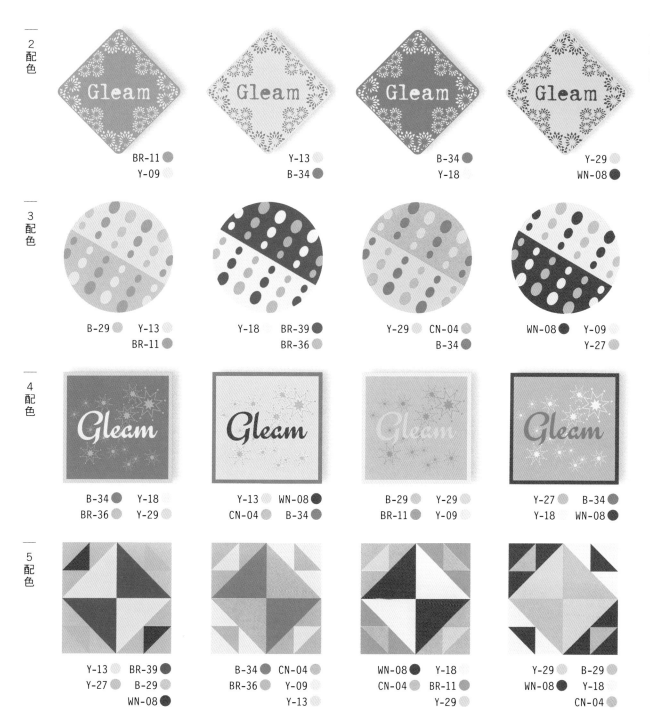

2 配色

BR-11
Y-09

Y-13
B-34

B-34
Y-18

Y-29
WN-08

3 配色

B-29　Y-13
BR-11

Y-18　BR-39
BR-36

Y-29　CN-04
B-34

WN-08　Y-09
Y-27

4 配色

B-34　Y-18
BR-36　Y-29

Y-13　WN-08
CN-04　B-34

B-29　Y-29
BR-11　Y-09

Y-27　B-34
Y-18　WN-08

5 配色

Y-13　BR-39
Y-27　B-29
WN-08

B-34　CN-04
BR-36　Y-09
Y-13

WN-08　Y-18
CN-04　BR-11
Y-29

Y-29　B-29
WN-08　Y-18
CN-04

YELLOW 05

討喜可愛的黃色
Cute Littele Yellow

如小雞、美麗小花般的柔和淡黃色，如花粉、蛋黃般給人健康溫暖印象的黃色。以迷人吸睛的黃色系，加上沉靜輕柔色調的淺色系與紫色系的配色組合。

Image Words

可愛 ／ 純真 ／ 小巧

親切 ／ 歡樂 ／ 輕鬆

構成基礎的黃色系

Y-03	Y-10	Y-19	Y-25	Y-34
C 0 R 251 M 26 G 201 Y 62 B 109 K 0	C 0 R 255 M 5 G 245 Y 19 B 217 K 0	C 7 R 239 M 25 G 196 Y 88 B 36 K 0	C 4 R 248 M 7 G 235 Y 39 B 174 K 0	C 8 R 241 M 7 G 229 Y 62 B 119 K 0

配合色

G-17	B-26	PK-22	G-21	PU-23	PU-22	PU-10
C 30 R 193 M 5 G 213 Y 60 B 127 K 0	C 40 R 162 M 15 G 195 Y 0 B 231 K 0	C 0 R 247 M 30 G 199 Y 13 B 201 K 0	C 45 R 157 M 10 G 190 Y 83 B 76 K 0	C 32 R 183 M 42 G 156 Y 2 B 198 K 0	C 13 R 225 M 19 G 212 Y 0 B 232 K 0	C 26 R 193 M 60 G 123 Y 0 B 177 K 0

2 配色

Cute
Y-34
B-26

Cute
G-17
Y-10 ○

Cute
Y-03
PU-10

Cute
PU-23
Y-25

3 配色

G-17　Y-25
Y-10 ○

Y-34　PK-22
PU-10

Y-03　PU-23
G-21

B-26　Y-19
Y-25

4 配色

Cute
Y-25　PU-23
Y-19　PK-22

Cute
PU-22　B-26
Y-34　G-21

Cute
G-17　PU-10
Y-10 ○　PU-23

Cute
PU-23　Y-25
PU-22　B-26

5 配色

Y-34　Y-10 ○
G-17　B-26
G-21

G-17　Y-03
PK-22　Y-25
PU-23

Y-25　B-26
PU-10　Y-19
G-17

PK-22　Y-34
G-21　PU-22
Y-25

YELLOW 06

古早味蜂蜜&芥末醬
Retro Honey and Mustard

以風味濃郁的蜂蜜、芥末醬的深黃色與嫩黃色為基調。搭配強烈、深邃色調的綠色或棕色、橙色之類具重量與膨脹感的顏色，則更能強化復古的氛圍。

Image Words

濃郁 ／ 異國風 ／ 懷舊風潮

復古 ／ 精力充沛 ／ 苦味

構成基礎的黃色系

Y-08	Y-05	Y-06	Y-02	Y-21
C 15 R 220 M 42 G 160 Y 95 B 16 K 0	C 6 R 241 M 24 G 202 Y 57 B 122 K 0	C 3 R 241 M 42 G 167 Y 93 B 9 K 0	C 0 R 253 M 15 G 225 Y 36 B 174 K 0	C 10 R 234 M 25 G 194 Y 88 B 39 K 0

配合色

G-35	BR-33	BR-12	B-22	R-20	O-27	BR-07
C 77 R 65 M 40 G 127 Y 68 B 100 K 0	C 36 R 178 M 50 G 136 Y 75 B 78 K 0	C 50 R 149 M 85 G 69 Y 100 B 42 K 0	C 80 R 45 M 48 G 116 Y 0 B 187 K 0	C 20 R 202 M 86 G 67 Y 63 B 75 K 0	C 8 R 227 M 60 G 128 Y 92 B 29 K 0	C 50 R 83 M 81 G 35 Y 80 B 26 K 57

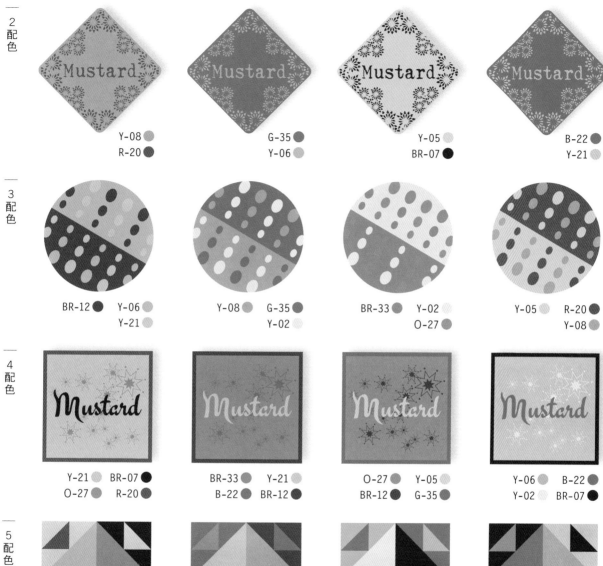

2 配色

Y-08 ⬤
R-20 ⬤

G-35 ⬤
Y-06 ⬤

Y-05 ⬤
BR-07 ⬤

B-22 ⬤
Y-21 ⬤

3 配色

BR-12 ⬤　Y-06 ⬤
Y-21 ⬤

Y-08 ⬤　G-35 ⬤
Y-02 ⬤

BR-33 ⬤　Y-02 ⬤
O-27 ⬤

Y-05 ⬤　R-20 ⬤
Y-08 ⬤

4 配色

Y-21 ⬤　BR-07 ⬤
O-27 ⬤　R-20 ⬤

BR-33 ⬤　Y-21 ⬤
B-22 ⬤　BR-12 ⬤

O-27 ⬤　Y-05 ⬤
BR-12 ⬤　G-35 ⬤

Y-06 ⬤　B-22 ⬤
Y-02 ⬤　BR-07 ⬤

5 配色

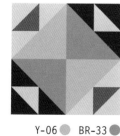

Y-06 ⬤　BR-33 ⬤
Y-05 ⬤　BR-07 ⬤
R-20 ⬤

Y-21 ⬤　Y-08 ⬤
G-35 ⬤　BR-12 ⬤
O-27 ⬤

Y-02 ⬤　BR-07 ⬤
Y-06 ⬤　B-22 ⬤
G-35 ⬤

G-35 ⬤　Y-08 ⬤
BR-07 ⬤　Y-21 ⬤
BR-33 ⬤

BROWN

天然 Natural

懷舊 Nostalgic

原始 Primitive

從容不迫 Composed

古董 Antique

質樸 Rustic

勇敢 Brave

安心感 Relieving

大地 Earthy

古典 Ancient

有機 Organic

野生 Wild

強壯 Robust

樹木叢生 Woody

色相 顏色	色相範圍從紅色傾向的紅調棕色&米色到黃色傾向的棕色&米色。
明度與彩度 明暗度與鮮濁度的 綜合變化即色調	包含低明度的棕色與高明度的米色。有高彩度、深色調的棕色，彩度較低、溫和自然的濁色調，以及散發柔和氛圍的米色系等。

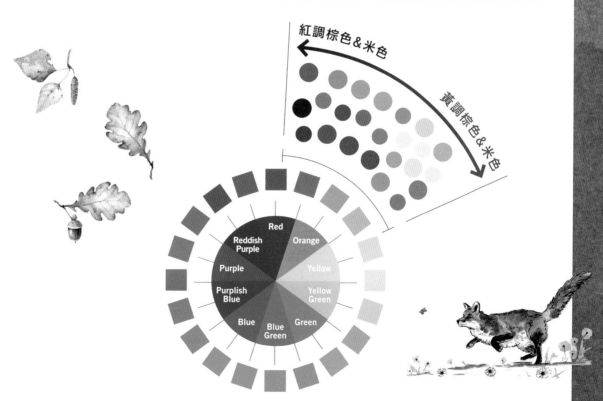

紅調棕色&米色

黃調棕色&米色

Red

Reddish Purple

Orange

Purple

Yellow

Purplish Blue

Yellow Green

Blue

Green

Blue Green

棕色&米色系調色盤 | 色名與解說　CMYK值，RGB值

BR-01
C 28
M 100
Y 70
K 58
－
R 105
G 0
B 24

栗色
Maroon
如栗子果實般深邃濃郁的紅棕色

BR-05
C 40
M 63
Y 56
K 8
－
R 160
G 105
B 96

巧克力餅乾
Chocolate Cookie
猶如巧克力餅乾的紅棕色

BR-09
C 35
M 47
Y 42
K 0
－
R 179
G 143
B 135

巧克力奶昔
Chocolate Shake
猶如巧克力奶昔的淺棕色

BR-13
C 52
M 57
Y 55
K 0
－
R 142
G 116
B 107

貂毛棕
Mink Brown
看起來如貂毛的優雅棕色

BR-17
C 14
M 53
Y 57
K 0
－
R 218
G 142
B 104

紅磚糧倉
Brick Barn
與磚造糧倉類似的明亮紅棕色

BR-02
C 56
M 65
Y 58
K 5
－
R 130
G 98
B 96

豆沙餡
Strained Bean Paste
如紅豆餡過篩成泥狀般的暗紅棕色

BR-06
C 35
M 85
Y 85
K 42
－
R 123
G 43
B 29

勇氣棕
Brave Brown
給人勇敢堅強印象的深紅棕色

BR-10
C 59
M 77
Y 80
K 19
－
R 113
G 69
B 57

巧克力醬
Chocolate Sauce
彷彿巧克力醬的濃烈紅棕色

BR-14
C 50
M 80
Y 90
K 17
－
R 133
G 68
B 45

收音機棕
Radio Brown
如塑膠或舊木收音機外觀的紅棕色

BR-18
C 22
M 35
Y 36
K 0
－
R 206
G 173
B 155

淺摩卡棕
Soft Mocha
色調柔和的鮮明摩卡棕色

BR-03
C 33
M 75
Y 62
K 23
－
R 153
G 75
B 70

紅豆
Adzuki Beans
與紅豆相仿的紅色調棕色

BR-07
C 50
M 81
Y 80
K 57
－
R 83
G 35
B 26

石楠根煙斗
Briar Pipe
與高級石楠根木煙斗相仿的紅棕色

BR-11
C 35
M 39
Y 36
K 0
－
R 179
G 158
B 151

貂毛灰棕
Mink Taupe
如貂毛的灰色調棕色

BR-15
C 30
M 79
Y 92
K 0
－
R 186
G 83
B 42

辣豆
Chili Beans
如辣椒加豆子煮出來的紅棕色

BR-19
C 67
M 69
Y 72
K 36
－
R 81
G 66
B 57

野獸棕
Wild Beast
近似牛羚般濃郁暗黑的棕色

BR-04
C 50
M 75
Y 70
K 45
－
R 99
G 54
B 48

丁香棕
Clove Brown
如丁香般的暗棕色

BR-08
C 27
M 62
Y 55
K 0
－
R 193
G 118
B 102

紅陶玫瑰
Terracotta Rose
如紅陶花盆般的玫瑰棕色

BR-12
C 50
M 85
Y 100
K 0
－
R 149
G 69
B 42

剛果棕
Congo Brown
班圖語中意為山國的紅棕色

BR-16
C 53
M 55
Y 55
K 0
－
R 140
G 119
B 109

石窟寺
Cave Temple
如石窟寺院給人微暗感覺的褐棕色

BR-20
C 38
M 63
Y 75
K 0
－
R 173
G 111
B 73

溫醇摩卡
Mild Mocha
如口感溫潤的摩卡咖啡般的棕色

本書配色所採用的40種棕色＆米色。色名編號前的「BR」即本書中棕色＆米色系色彩的省略記號。

BR-21
C 36
M 72
Y 92
K 34
-
R 134
G 70
B 29

印加棕
Inca
讓人聯想到古印加帝國遺跡的棕色

BR-25
C 27
M 57
Y 77
K 0
-
R 195
G 127
B 69

牛奶糖
Milk Caramel
類似牛奶糖的淡棕色

BR-29
22
36
50
0
-
207
170
129

黃土棕
Ocher Sand
如黃土泥沙的黃色調淺棕色

BR-33
C 36
M 50
Y 75
K 0
-
R 178
G 136
B 78

橡木棕
Country Oak
如橡木家具之類的黃棕色

BR-37
C 3
M 10
Y 23
K 2
-
R 246
G 231
B 202

亞麻米
Ecru Beige
如未漂白的天然纖維般的米色

BR-22
C 27
M 48
Y 58
K 0
-
R 191
G 142
B 104

胡桃色
Walnut
如可愛胡桃果實般的柔和棕色

BR-26
C 30
M 45
Y 55
K 0
-
R 190
G 149
B 114

肉桂
Cinnamon
如肉桂的紅色調淺棕色

BR-30
C 2
M 19
Y 32
K 0
-
R 248
G 217
B 178

杏仁奶油
Almond Cream
與杏仁奶油相仿的亮米色

BR-34
C 28
M 52
Y 93
K 17
-
R 173
G 120
B 33

美洲豹
Leopard
如美洲豹毛髮般的黃棕色

BR-38
C 50
M 58
Y 95
K 5
-
R 144
G 111
B 46

巴洛克金
Baroque Gold
常見於巴洛克風格的裝飾與繪畫中的金色

BR-23
C 60
M 70
Y 84
K 30
-
R 100
G 71
B 48

樺木棕
Birch Brown
與樺木類似的暗棕色

BR-27
C 7
M 26
Y 34
K 0
-
R 237
G 200
B 168

奶茶
Milk Tea
如奶茶給人溫暖印象的米色

BR-31
C 20
M 26
Y 36
K 0
-
R 212
G 191
B 163

摩卡米
Mocha Beige
如摩卡咖啡般的淡米色

BR-35
C 23
M 28
Y 44
K 0
-
R 205
G 184
B 147

古典棕
Antique Sand
充滿復古質感的砂棕色

BR-39
C 57
M 60
Y 90
K 8
-
R 126
G 103
B 55

沼澤橄欖
Marsh Olive
猶如沼澤、濕地般的橄欖棕色

BR-24
C 10
M 16
Y 18
K 0
-
R 233
G 218
B 206

洋菇
Mushroom
如洋菇的灰色調米色

BR-28
C 4
M 12
Y 17
K 0
-
R 246
G 230
B 213

燕麥粥
Oatmeal
如燕麥粥般樸實的淺米色

BR-32
C 0
M 12
Y 22
K 0
-
R 253
G 232
B 204

黃豆
Soy Bean
類似黃豆的柔米色

BR-36
C 20
M 29
Y 52
K 0
-
R 212
G 184
B 130

黃金米色
Gold Beige
與黃金顏色相仿的米色

BR-40
C 0
M 5
Y 15
K 0
-
R 225
G 245
B 224

小羊毛
Wooly Lamb
如小羊毛般觸感柔軟的淺米色

| 以棕色&米色系為主的配色 |

1 棕色系、米色系 同色系（近似色相）的配色

1-1 以紅色傾向的棕色、米色為主的配色

[特徵與配色重點]

紅調棕色系、米色系的同色系深淺配色。如大地、紅磚街道般的溫暖棕色，透過微妙的深淺差異能營造出濃郁的自然感與厚重的沉著印象。無彩色則有收斂中間調色彩的效果。

2配色

BR-01 ● BR-11 ●　　　BR-08 ● BR-07 ●　　　BR-18 ● BR-04 ●　　　BR-14 ● BR-18 ●

3配色

BR-18 ● BR-02 ●　　　BR-15 ● BR-17 ●　　　BR-11 ● BR-03 ●　　　BR-12 ● BR-22 ●
BR-06 ●　　　　　　　BR-04 ●　　　　　　　BR-19 ●　　　　　　　BR-18 ●

4配色＋無彩色

BR-15 ● BR-01 ●　　　BR-02 ● BR-06 ●　　　BR-08 ● BR-14 ●　　　BR-14 ● BR-18 ●
BR-10 ● BR-11 ●　　　BR-11 ● BR-03 ●　　　BR-04 ● BR-18 ●　　　BR-17 ● BR-15 ●
WN-09 ●　　　　　　　WN-04 ●　　　　　　　WN-09 ●　　　　　　　N-10 ●

1-2 以黃色傾向的棕色、米色為主的配色

[特徵與配色重點]

黃調棕色系、米色系的同色系深淺配色，充滿砂地、枯樹、堅果、野生動物的體毛之類的自然氣息。若搭配無彩色或利用明暗差異，即可為原本單調的印象注入高雅別緻的韻味。

2配色

BR-32 ○　BR-21 ●　　　BR-33 ●　BR-40 ○　　　BR-36 ▨　BR-34 ●　　　BR-38 ●　BR-30 ▨

3配色

BR-31 ▨　BR-33 ●　　　BR-34 ●　BR-36 ▨　　　BR-30 ●　BR-20 ●　　　BR-33 ●　BR-39 ●
BR-23 ●　　　　　　　　BR-37　　　　　　　　　BR-39 ●　　　　　　　　BR-36 ▨

4配色+無彩色

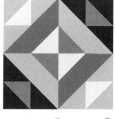 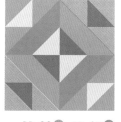 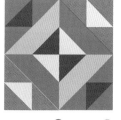 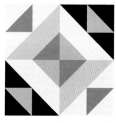

BR-36 ▨　BR-39 ●　　　BR-26 ●　BR-25 ●　　　BR-38 ●　BR-35 ▨　　　BR-32 ○　BR-31 ●
BR-37 ●　BR-34 ●　　　BR-30 ●　BR-38 ●　　　BR-23 ●　BR-24 ▨　　　BR-34 ●　BR-29 ▨
WN-09 ●　　　　　　　　CN-05 ●　　　　　　　　WN-07 ●　　　　　　　　N-10 ●

2 棕色系、米色系＋色相接近的顏色　鄰接、類似色相的配色

2-1 偏紅色的棕色、米色＋接近紅色傾向的顏色

[特徵與配色重點]

紅調棕色系、米色系與類似色相紅色系、粉紅色系的配色。讓低調的棕色加上華麗感，能在視覺上營造出統一與變化的雙向平衡。低彩度色則可為基底色帶來一絲優雅的氛圍。

2 配色

BR-03 ● 　PK-17 ●

BR-09 ● 　R-25 ●

BR-07 ● 　PK-23 ●

BR-12 ● 　PK-11 ●

3 配色

BR-01 ● 　BR-08 ●
PK-19 ●

BR-15 ● 　BR-14 ●
PK-12 ●

BR-18 ● 　BR-19 ●
R-23 ●

BR-17 ● 　BR-06 ●
PK-22 ●

5 配色

BR-10 ●
BR-09 ● 　BR-18 ●
R-10 ● 　PK-23 ●

BR-17 ●
BR-15 ● 　BR-04 ●
PK-31 ● 　R-11 ●

BR-18 ●
BR-06 ● 　R-05 ●
R-19 ● 　BR-07 ●

BR-13 ●
PK-22 ● 　BR-08 ●
R-18 ● 　BR-18 ●

2-2 偏黃色的棕色、米色＋接近黃色傾向的顏色

[特徵與配色重點]

黃調棕色系、米色系與類似色相黃色系的配色。明朗與溫暖的氛圍完美融合，演繹出祥和寧靜的自然感。透過亮米色與黃色的微妙色相差，能營造輕柔的印象。

2 配色

BR-25　Y-05　　BR-33　Y-15　　BR-27　O-36　　BR-34　Y-27

3 配色

BR-23　BR-30　　O-36　BR-21　　BR-34　BR-30　　BR-36　BR-25
Y-06　　　　　BR-34　　　　Y-08　　　　Y-02

5 配色

BR-21　　　　BR-32　　　　BR-23　　　　BR-24
BR-26　BR-27　BR-25　Y-26　Y-27　BR-34　BR-31　BR-38
Y-09　Y-15　　BR-34　Y-08　BR-40　Y-40　Y-27　Y-27

3 棕色系＋色相差較大的顏色　對比色相的配色

3-1 棕色&米色系＋綠色系

[特徵與配色重點]

棕色系、米色系和綠色的關係就如同大地與綠葉，給人天然、有機的印象。充分運用顏色幅度從黃調到藍調的綠色，就能表現出濃郁的復古風等各式各樣的氛圍。

2 配色

　　　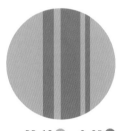

BR-03 ● 　G-27 ○ 　　BR-15 ● 　G-37 ○ 　　BR-08 ● 　G-17 ● 　　BR-18 ● 　G-35 ●

3 配色

BR-04 ● 　BR-08 ●
G-33 ○

BR-22 ● 　BR-21 ●
G-38 ○

BR-14 ● 　BR-17 ●
G-37 ○

BR-26 ● 　BR-14 ●
G-29 ○

5 配色

BR-37 ○
BR-25 ● 　BR-30 ○
G-34 ● 　G-35 ●

BR-18 ●
BR-03 ● 　BR-14 ●
G-37 ○ 　G-31 ●

BR-21 ●
BR-35 ● 　BR-34 ●
G-39 ● 　G-33 ○

BR-33 ●
BR-28 ○ 　BR-23 ●
G-34 ● 　G-37 ●

3-2 棕色＆米色系＋藍色系（＊亦包含接近藍色系的藍調紫色系）

[特徵與配色重點]

同為沉靜色調的棕色、米色和藍色系，雖屬於對比色相卻能藉由沉穩對比產生傳統的氛圍。透過色相與色調差的平衡，能營造出讓人感覺舒適的變化與特色。

2 配色

BR-14　B-32

BR-36　PU-39

BR-20　B-40

BR-38　B-14

3 配色

B-29　BR-22
BR-21

BR-34　BR-30
PU-40

BR-35　BR-39
B-15

BR-23　BR-27
B-38

5 配色

BR-09
BR-10　BR-27
B-38　B-40

BR-05
BR-24　BR-09
PU-39　B-34

BR-27
BR-25　BR-40
B-35　B-38

BR-36
BR-34　BR-39
B-37　B-32

4 棕色&米色系＋高彩度色＋無彩色　彩度對比的配色

[特徵與配色重點]

大地色的棕色系加上鮮豔的原色，給人律動感十足的活力印象。高彩度色與無彩色的明度增減會造成動態的強弱變化，能展現出異國風情或精力充沛的氛圍。

5 配色＋無彩色

BR-15	BR-05
BR-03	B-12
G-19	WN-06

BR-39	BR-25
BR-10	R-29
PU-09	WN-10

BR-26	BR-21
BR-33	G-09
O-40	WN-08

BR-10	BR-18
BR-15	R-02
O-09	WN-05

BR-12	BR-25
BR-34	B-05
Y-22	WN-09

BR-10	BR-38
BR-06	O-34
R-09	WN-07

BR-34	BR-23
BR-05	G-26
O-24	WN-05

BR-04	BR-12
BR-25	R-35
G-09	WN-04

BR-09	BR-04
BR-23	O-02
O-40	WN-09

BR-14	BR-24
BR-13	R-12
G-02	WN-05

BR-27	BR-06
BR-16	O-34
G-15	WN-08

BR-38	BR-12
BR-37	O-08
B-22	WN-10

5 棕色＆米色系＋其他色系＋無彩色　加上無彩色的多色配色

[特徵與配色重點]

棕色系、米色系是相當百搭的基本色。具有讓其他顏色變得沉穩的效果，無論華麗色還是古典色皆能以溫暖的自然感統一起來。無彩色可加入些許的冷酷感，點綴整體的風格。

BR-14	BR-20
Y-34	B-10
PK-23	WN-05

BR-22	BR-27
R-10	PU-10
B-38	WN-08

BR-07	BR-36
O-19	G-15
B-12	WN-05

BR-13	BR-31
PU-37	G-31
R-37	WN-10

BR-06	BR-16
B-16	R-18
G-18	WN-09

BR-20	BR-27
O-24	G-03
PK-24	WN-04

BR-02	BR-17
G-03	B-22
O-17	WN-06

BR-38	BR-36
R-24	PU-29
G-03	WN-10

BR-08	B-32
BR-14	R-06
PK-40	WN-08

BR-29	BR-13
Y-03	G-21
B-34	WN-09

BR-28	BR-20
O-20	B-20
G-34	WN-05

BR-23	Y-25
BR-25	PK-13
PU-24	WN-10

BROWN 01

苦甜滋味
Bitter and Sweet

來杯熱飲和甜點，享受舒適愜意的下午茶時光吧。以咖啡或巧克力的棕色系，搭配水果、薄荷、綠茶之類的風味顏色。可透過明度的增減，變化出濃郁或溫潤的視覺印象。

Image Words

悠閒 ／ 放鬆 ／ 恬靜

美味 ／ 歡樂愉快 ／ 和諧

構成基礎的棕色系

BR-17	BR-20	BR-10	BR-27	BR-04
C 14 R 218 M 53 G 142 Y 57 B 104 K 0	C 38 R 173 M 63 G 111 Y 75 B 73 K 0	C 59 R 113 M 77 G 69 Y 80 B 57 K 19	C 7 R 237 M 26 G 200 Y 34 B 168 K 0	C 50 R 99 M 75 G 54 Y 70 B 48 K 45

配合色

PK-14	PK-25	O-32	O-14	B-02	G-14
C 0 R 252 M 13 G 232 Y 7 B 230 K 0	C 0 R 239 M 58 G 139 Y 16 B 162 K 0	C 7 R 229 M 34 G 177 Y 57 B 113 K 5	C 15 R 214 M 66 G 113 Y 86 B 47 K 0	C 43 R 153 M 0 G 212 Y 17 B 217 K 0	C 28 R 198 M 5 G 214 Y 62 B 122 K 0

2配色

BR-20 ● BR-10 ● BR-27 ◐ BR-04 ●
B-02 ○ PK-25 ◐ O-14 ◐ O-32 ◐

3配色

BR-17 ● BR-04 ● PK-25 ◐ BR-20 ● BR-10 ● BR-27 ◐ BR-20 ● B-02 ○
B-02 ○ PK-14 ○ O-14 ◐ G-14 ◐

4配色

BR-10 ● B-02 ○ BR-20 ● PK-14 ○ G-14 ◐ BR-04 ● PK-14 ○ BR-20 ●
BR-17 ● G-14 ◐ PK-25 ◐ B-02 ○ O-32 ◐ BR-20 ● O-32 ◐ PK-25 ◐

5配色

PK-14 ○ BR-04 ● O-14 ◐ BR-27 ◐ BR-10 ● O-32 ◐ BR-20 ● PK-25 ◐
G-14 ◐ BR-17 ● BR-10 ● PK-25 ◐ BR-17 ● BR-20 ● BR-10 ● BR-27 ◐
O-14 ◐ B-02 ○ PK-14 ○ G-14 ◐

BROWN 02

可愛的牛仔女孩
Lovely Cowgirl

牛仔女孩在前方引導著馬匹緩緩行進。以可愛鄉村風的西部牛仔靴和帽子，爽朗的天空、植物的顏色等為意象。讓棕色與有色調差的明亮色成為吸睛焦點。

Image Words

天然 ／ 悠然自得 ／ 爽朗

直率 ／ 精力充沛 ／ 鄉村風

構成基礎的棕色系

BR-23	BR-21	BR-06	BR-14	BR-25
C 60 R 100 M 70 G 71 Y 84 B 48 K 30	C 36 R 134 M 72 G 70 Y 92 B 29 K 34	C 35 R 123 M 85 G 43 Y 85 B 29 K 42	C 50 R 133 M 80 G 68 Y 90 B 45 K 17	C 27 R 195 M 57 G 127 Y 77 B 69 K 0

配合色

G-18	B-16	B-38	G-31	PK-35	O-37	Y-27
C 48 R 150 M 13 G 182 Y 92 B 55 K 0	C 48 R 137 M 10 G 195 Y 3 B 231 K 0	C 60 R 116 M 45 G 132 Y 2 B 191 K 0	C 75 R 77 M 50 G 108 Y 88 B 64 K 10	C 6 R 232 M 49 G 157 Y 3 B 191 K 0	C 0 R 248 M 34 G 186 Y 65 B 98 K 0	C 23 R 208 M 22 G 192 Y 65 B 107 K 0

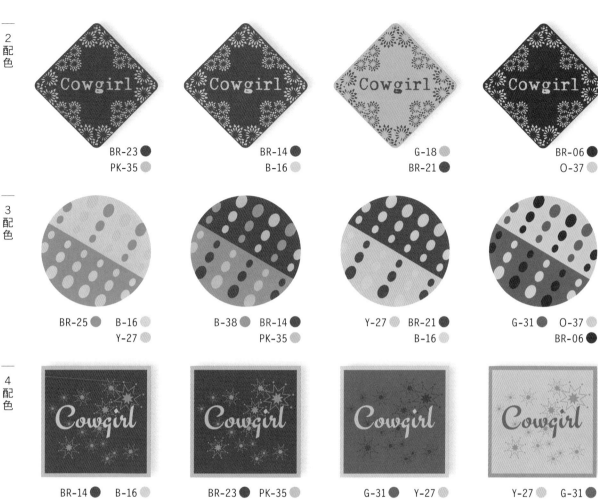

2配色

BR-23 ●
PK-35 ●

BR-14 ●
B-16 ●

G-18 ●
BR-21 ●

BR-06 ●
O-37 ●

3配色

BR-25 ●　B-16 ●
Y-27 ●

B-38 ●　BR-14 ●
PK-35 ●

Y-27 ●　BR-21 ●
B-16 ●

G-31 ●　O-37 ●
BR-06 ●

4配色

BR-14 ●　B-16 ●
BR-25 ●　PK-35 ●

BR-23 ●　PK-35 ●
B-38 ●　G-18 ●

G-31 ●　Y-27 ●
BR-23 ●　B-16 ●

Y-27 ●　G-31 ●
BR-25 ●　B-38 ●

5配色

BR-25 ●　Y-27 ●
BR-06 ●　G-31 ●
G-18 ●

BR-21 ●　B-16 ●
G-18 ●　BR-23 ●
B-38 ●

Y-27 ●　BR-06 ●
BR-21 ●　B-38 ●
O-37 ●

BR-23 ●　O-37 ●
PK-35 ●　BR-14 ●
B-16 ●

BROWN 03

美味的琥珀色
Savory Aromatic Amber

宛如BBQ派對般，可暢飲美味啤酒、大啖烤肉的歡樂盛宴。洋溢著大自然氣息的顏色，能讓人感受到熱鬧喧嘩的休閒氛圍、分量飽足的粗獷風格以及滿滿的活力能量。

Image Words

可口 ／ 溫厚 ／ 天然

鄉村風 ／ 濃郁 ／ 和樂

構成基礎的棕色系

BR-36	BR-30	BR-15	BR-03	BR-01
C 20 R 212	C 2 R 248	C 30 R 186	C 33 R 153	C 28 R 105
M 29 G 184	M 19 G 217	M 79 G 83	M 75 G 75	M 100 G 0
Y 52 B 130	Y 32 B 178	Y 92 B 42	Y 62 B 70	Y 70 B 24
K 0	K 0	K 0	K 23	K 58

配合色

Y-05	Y-08	G-17	Y-32	O-36	R-05	G-22
C 6 R 241	C 15 R 220	C 30 R 193	C 6 R 243	C 9 R 231	C 7 R 226	C 67 R 104
M 24 G 202	M 42 G 160	M 5 G 213	M 5 G 241	M 41 G 167	M 70 G 108	M 42 G 129
Y 57 B 122	Y 95 B 16	Y 60 B 127	Y 15 B 223	Y 71 B 83	Y 61 B 85	Y 98 B 53
K 0	K 0	K 0	K 0	K 0	K 0	K 0

2 配色

BR-15 ●
G-17 ●

BR-30 ●
G-22 ●

Y-08 ●
BR-01 ●

BR-36 ●
Y-32 ○

3 配色

BR-30 ● Y-08 ●
G-22 ●

BR-03 ● G-17 ●
R-05 ●

Y-05 ● BR-15 ●
BR-01 ●

R-05 ● BR-01 ●
BR-36 ●

4 配色

BR-01 ● Y-32 ○
O-36 ● G-22 ●

BR-03 ● G-17 ●
Y-08 ● R-05 ●

BR-30 ● BR-01 ●
Y-08 ● BR-15 ●

Y-05 ● G-22 ●
O-36 ● BR-01 ●

5 配色

Y-08 ● BR-30 ●
Y-05 ● BR-01 ●
R-05 ●

BR-15 ● O-36 ●
BR-36 ● R-05 ●
BR-03 ●

Y-32 ○ G-22 ●
G-17 ● BR-15 ●
Y-08 ●

O-36 ● Y-05 ●
BR-36 ● BR-03 ●
Y-32 ○

BROWN 04

自然的破舊時尚
Natural Shabby Chic

歷經風吹日晒的舊木或器具，會散發出一股低彩度、成熟的天然色調與質感。將質樸洗鍊感完美融入生活中的破舊時尚顏色，亦即所謂的侘寂之美。

Image Words

樸實 ／ 饒富韻味 ／ 懷舊

緩緩地 ／ 安靜 ／ 風雅

構成基礎的棕色系

BR-05	BR-35	BR-33	BR-16	BR-26
C 40 R 160	C 23 R 205	C 36 R 178	C 53 R 140	C 30 R 190
M 63 G 105	M 28 G 184	M 50 G 136	M 55 G 119	M 45 G 149
Y 56 B 96	Y 44 B 147	Y 75 B 78	Y 55 B 109	Y 55 B 114
K 8	K 0	K 0	K 0	K 0

配合色

Y-28	Y-01	G-11	WN-04	CN-05	G-34	PU-13
C 0 R 255	C 5 R 243	C 12 R 197	C 0 R 200	C 6 R 172	C 57 R 124	C 45 R 156
M 2 G 251	M 17 G 218	M 2 G 202	M 5 G 195	M 0 G 178	M 29 G 156	M 45 G 141
Y 14 B 229	Y 33 B 178	Y 35 B 158	Y 2 B 196	Y 0 B 181	Y 53 B 129	Y 30 B 155
K 0	K 0	K 22	K 30	K 40	K 0	K 0

2 配色

Shabby
Shabby
Shabby
Shabby

BR-33 ● G-11 ●

BR-16 ● Y-01 ●

CN-05 ● BR-35 ●

BR-26 ● Y-28 ○

3 配色

BR-26 ● WN-04 ●
Y-01 ●

G-11 ● BR-16 ●
Y-28 ○

BR-35 ● PU-13 ●
BR-05 ●

Y-01 ● BR-05 ●
BR-33 ●

4 配色

Shabby
Shabby
Shabby
Shabby

BR-05 ● Y-01 ●
BR-26 ● G-11 ●

Y-01 ● BR-16 ●
G-34 ● BR-05 ●

Y-28 ○ G-34 ●
BR-35 ● PU-13 ●

CN-05 ● Y-28 ○
BR-35 ● BR-33 ●

5 配色

BR-35 ● BR-26 ●
BR-05 ● G-34 ●
WN-04 ●

BR-16 ● BR-26 ●
WN-04 ● CN-05 ●
BR-33 ●

BR-35 ● Y-28 ○
G-11 ● BR-16 ●
PU-13 ●

PU-13 ● BR-05 ●
BR-26 ● WN-04 ●
Y-28 ○

BROWN 05

與狐狸同奔於晚秋森林
Run With the Fox

可愛的小狐狸在染上美麗秋意的森林裡恣意奔馳，溫暖的秋色宛若童話故事的場景般。以類似色相的天然暖色為中心，呈現出如秋天落葉聚集成堆般散發微微暖意的大自然色彩。

Image Words

溫暖 ／ 幸福感 ／ 豐穰

天然 ／ 有營養 ／ 野生

構成基礎的棕色系

BR-08	BR-22	BR-12	BR-34	BR-19
C 27 R 193 M 62 G 118 Y 55 B 102 K 0	C 27 R 191 M 48 G 142 Y 58 B 104 K 4	C 50 R 149 M 85 G 69 Y 100 B 42 K 0	C 28 R 173 M 52 G 120 Y 93 B 33 K 17	C 67 R 81 M 69 G 66 Y 72 B 57 K 36

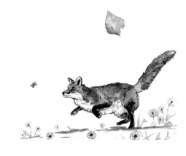

配合色

PU-01	G-03	O-36	Y-35	Y-27	R-32
C 54 R 139 M 77 G 81 Y 53 B 97 K 0	C 50 R 125 M 36 G 127 Y 86 B 55 K 22	C 9 R 231 M 41 G 167 Y 71 B 83 K 0	C 15 R 226 M 10 G 219 Y 54 B 138 K 0	C 23 R 208 M 22 G 192 Y 65 B 107 K 0	C 38 R 169 M 94 G 46 Y 67 B 69 K 2

2 配色

BR-22
R-32

BR-34
Y-27

Y-39
O-36

BR-08
Y-35

3 配色

BR-12　O-36
Y-35

BR-34　PU-01
O-36

G-03　BR-19
Y-35

Y-27　BR-08
R-32

4 配色

BR-22　BR-12
G-03　PU-01

BR-12　Y-35
BR-34　BR-19

BR-08　BR-19
O-36　G-03

BR-34　Y-27
PU-01　BR-12

5 配色

O-36　BR-34
BR-08　BR-12
BR-19

BR-22　Y-35
G-03　BR-12
PU-01

BR-12　BR-22
O-36　PU-01
R-32

BR-19　BR-08
BR-22　R-32
BR-12

BROWN 06

夢幻砂丘
Wonderous Dune

如廣袤砂丘般的沉穩砂米色。風紋產生的棕色漸層，搭配黎明或晚霞時分的天空顏色以及遠方陰影的暗色。猶如以棕色系為基調的斜紋軟呢布料般，洋溢著大自然的氣息。

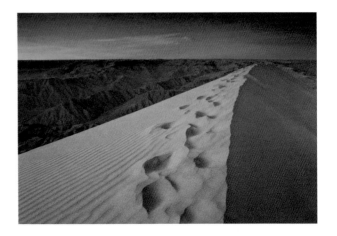

Image Words

有度量 ／ 安穩 ／ 鄉愁

安心感 ／ 優雅 ／ 天然

構成基礎的棕色系

BR-11	BR-37	BR-13	BR-18	BR-29
C 35　R 179 M 39　G 158 Y 36　B 151 K 0	C 3　R 246 M 10　G 231 Y 23　B 202 K 2	C 52　R 142 M 57　G 116 Y 55　B 107 K 0	C 22　R 206 M 35　G 173 Y 36　B 155 K 0	C 22　R 207 M 36　G 170 Y 50　B 129 K 0

配合色

B-27	WN-05	Y-39	R-23	PU-39	B-23
C 78　R 75 M 65　G 90 Y 50　B 107 K 5	C 0　R 180 M 6　G 174 Y 3　B 175 K 40	C 2　R 253 M 0　G 251 Y 23　B 213 K 0	C 15　R 193 M 65　G 105 Y 37　B 113 K 15	C 75　R 88 M 71　G 85 Y 37　B 122 K 0	C 50　R 134 M 20　G 179 Y 0　B 224 K 0

2
配色

BR-11 ●
Y-39 ○

BR-29 ●
PU-39 ●

BR-13 ●
BR-37 ●

BR-18 ●
R-23 ●

3
配色

BR-29 ●　B-23 ●
BR-37 ●

PU-39 ●　BR-13 ●
WN-03 ●

BR-18 ●　R-23 ●
B-27 ●

BR-11 ●　BR-29 ●
Y-39 ○

4
配色

BR-18 ●　Y-39 ○
B-23 ●　B-27 ●

BR-29 ●　B-27 ●
BR-37 ●　BR-13 ●

BR-13 ●　BR-37 ●
R-23 ●　WN-03 ●

BR-37 ●　B-27 ●
BR-18 ●　PU-39 ●

5
配色

BR-18 ●　R-23 ●
PU-39 ●　BR-29 ●
Y-39 ○

BR-13 ●　BR-18 ●
B-23 ●　B-27 ●
PU-39 ●

Y-27 ●　BR-29 ●
BR-11 ●　R-23 ●
WN-03 ●

B-27 ●　BR-11 ●
BR-29 ●　BR-13 ●
B-23 ●

6 GREEN

爽快
Invigorating

年輕
Young

放鬆
Relaxed

健康
Healthy

花草植物
Botanical

寧靜感
Restful

新鮮
Fresh

安全
Safety

原始
Pristine

無憂無慮
Carefree

祥和
Serene

天然
Natural

愉快
Pleasant

滋潤感
Moist

茁壯
Growing

綠色系的色彩領域

色相 顏色	從黃調綠色到藍調綠色，皆屬於綠色系的色相範圍。
明度與彩度 明暗度與鮮濁度的 綜合變化即色調	涵蓋鮮豔、充滿生命力的高彩度色調與平靜的高明度色調，以及從低彩度的自然色調到沉穩內斂的低明度色調等所有色調的綠色。

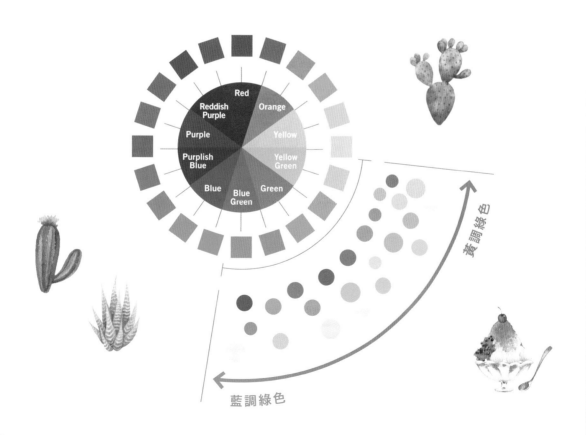

黃調綠色

藍調綠色

綠色系調色盤 | 色名與解說　CMYK值，RGB值

G-01

C 27
M 18
Y 82
K 0
-
R 200
G 194
B 69

夏多內綠
Chardonnay Green
白葡萄酒代表性品種
夏多內的黃綠色

G-05

C 13
M 0
Y 50
K 0
-
R 232
G 236
B 152

糖霜萊姆
Frosted Lime
如萊姆表面覆蓋一層
糖或霜般的淺黃綠色

G-09

C 32
M 3
Y 100
K 0
-
R 191
G 210
B 0

啤酒花綠
Hoppy Green
給人活潑好動印象的
鮮明黃綠色

G-13

C 35
M 0
Y 97
K 0
-
R 183
G 213
B 11

鮮明萊姆
Bright Lime
給人清澄鮮亮印象的
萊姆綠

G-17

C 30
M 5
Y 60
K 0
-
R 193
G 213
B 127

嫩芽綠
Little Sprout
如嬌嫩新芽的亮黃色
調綠色

G-02

C 22
M 8
Y 95
K 0
-
R 213
G 212
B 0

強烈萊姆
Snappy Lime
具刺激口感的黃色調
萊姆綠

G-06

C 35
M 18
Y 78
K 0
-
R 182
G 192
B 83

蘭花綠
Green Orchid
類似蘭花花瓣般的黃
綠色

G-10

C 42
M 25
Y 71
K 0
-
R 165
G 172
B 96

綠茶乳霜
Green Tea Cream
如綠茶乳霜般的黃綠
色

G-14

C 28
M 5
Y 62
K 0
-
R 198
G 214
B 122

酸味萊姆
Sour Lime
帶酸味口感的萊姆綠

G-18

C 48
M 13
Y 92
K 0
-
R 150
G 182
B 55

綠意山丘
Green Hill
以蔥綠山丘為靈感的
黃綠色

G-03

C 50
M 36
Y 86
K 22
-
R 125
G 127
B 55

中世紀橄欖綠
Medieval Olive
如中世紀沉穩風格般
的黃綠色

G-07

C 22
M 3
Y 73
K 0
-
R 213
G 221
B 94

新芽綠
Light Sprout
如新芽冒出時的亮黃
色調綠色

G-11

C 12
M 2
Y 35
K 22
-
R 197
G 202
B 158

垂柳綠
Willow Green
如柳葉般的低調綠色

G-15

C 53
M 25
Y 100
K 0
-
R 138
G 162
B 40

鸚鵡綠
Green Parrot
如南國綠色鸚鵡般的
黃綠色

G-19

C 47
M 0
Y 100
K 0
-
R 151
G 198
B 25

酸爽綠
Acid Green
酸爽味道讓人精神為
之一振的鮮明黃綠色

G-04

C 19
M 0
Y 87
K 0
-
R 220
G 226
B 47

酸萊姆
Acid Lime
酸味十足、刺激性強烈
的鮮明黃綠色

G-08

C 22
M 0
Y 75
K 0
-
R 213
G 225
B 89

活力萊姆
Lively Lime
生氣勃勃的亮黃色調
萊姆綠

G-12

C 22
M 0
Y 66
K 0
-
R 212
G 226
B 113

粉彩萊姆
Pastel Lime
明亮粉彩色調的萊姆
綠

G-16

C 56
M 33
Y 88
K 0
-
R 131
G 149
B 66

新鮮蒔蘿
Fresh Dill
類似香料植物蒔蘿的黃
綠色

G-20

C 30
M 0
Y 60
K 0
-
R 193
G 219
B 129

活力薄荷
Llively Mint
如薄荷給人活力元氣
印象的黃綠色

本書配色所採用的40種綠色。色名編號前的「G」即本書中綠色系色彩的省略記號。

G-21

C 45
M 10
Y 85
K 0
-
R 157
G 190
B 71

浮萍綠
Duck Weed

如池塘或沼澤浮萍般
強韌生命力的綠色

G-25

C 15
M 0
Y 23
K 0
-
R 225
G 239
B 211

溫柔微風
Tender Breeze

宛如輕風吹拂般的淡
綠色

G-29

C 23
M 0
Y 30
K 0
-
R 207
G 230
B 195

寧靜綠
Peaceful Green

給人安閒平靜印象的
淡綠色

G-33

C 28
M 0
Y 32
K 0
-
R 195
G 225
B 191

薄荷糖衣
Mint Icing

如糖衣餅乾般的薄荷
綠

G-37

C 48
M 3
Y 35
K 0
-
R 141
G 201
B 180

懷舊薄荷綠
Retro Mint

懷舊雜貨中常會看到
的薄荷綠

G-22

C 67
M 42
Y 98
K 0
-
R 104
G 129
B 53

椰葉綠
Coconut Leaf

與椰子樹的葉子相仿
的黃綠色

G-26

C 60
M 5
Y 100
K 0
-
R 112
G 181
B 44

樂園綠
Paradise Green

讓人聯想到樂園的亮
黃色調綠色

G-30

C 75
M 42
Y 100
K 0
-
R 78
G 125
B 55

酢漿草
Clover Leaf

如酢漿草葉瓣般的綠
色

G-34

C 57
M 29
Y 53
K 0
-
R 124
G 156
B 129

森林綠
Sylvan Green

散發出林木或森林生
物氣息的綠色

G-38

C 23
M 0
Y 14
K 0
-
R 206
G 232
B 226

仙境綠
Fairy Land

如仙境般的清澈藍色
調綠色

G-23

C 25
M 0
Y 45
K 0
-
R 204
G 226
B 163

淡色萊姆
Pale Lime

淡薄色調的萊姆綠

G-27

C 40
M 0
Y 58
K 0
-
R 168
G 210
B 134

綠色汽水
Soda Pop Green

如同氣泡翻騰的哈密
瓜汽水般的綠色

G-31

C 75
M 50
Y 88
K 10
-
R 77
G 108
B 64

開拓綠
Frontier Green

如蘊含開拓精神般的
濃烈綠色

G-35

C 77
M 40
Y 68
K 0
-
R 65
G 127
B 100

樹林綠
Grove Green

讓人聯想到小樹林或
樹叢般的深綠色

G-39

C 93
M 7
Y 58
K 0
-
R 0
G 155
B 133

綠寶石
Emerald

與綠寶石相仿的華麗
綠色

G-24

C 60
M 25
Y 90
K 0
-
R 118
G 157
B 65

鮮活綠葉
Vibrant Leaf

如綠葉般生氣勃勃的
黃綠色

G-28

C 60
M 0
Y 90
K 0
-
R 110
G 186
B 68

綠光
Rayon Vert

如夕陽落入海平面的瞬
間能幸運見到的綠色光芒

G-32

C 65
M 0
Y 90
K 0
-
R 91
G 182
B 71

活潑綠
Zippy Green

給人精力充沛印象的
綠色

G-36

C 78
M 8
Y 75
K 0
-
R 0
G 163
B 102

玉石綠
Bright Jade

如明亮耀眼翡翠般的
綠色

G-40

C 100
M 40
Y 60
K 20
-
R 0
G 101
B 99

幾內亞綠
Guinea Green

如西非幾內亞濃密雨
林般的深藍色調綠色

1 綠色系＋綠色系　同色系（近似色相）的配色

1-1 以黃色傾向的綠色為主的配色

[特徵與配色重點]

黃調綠色系的深淺配色，如濃淡層次的綠葉般洋溢著自然感。高彩度色與低彩度色的搭配組合能營造沉穩的氛圍，無彩色則可補足冷酷的印象。

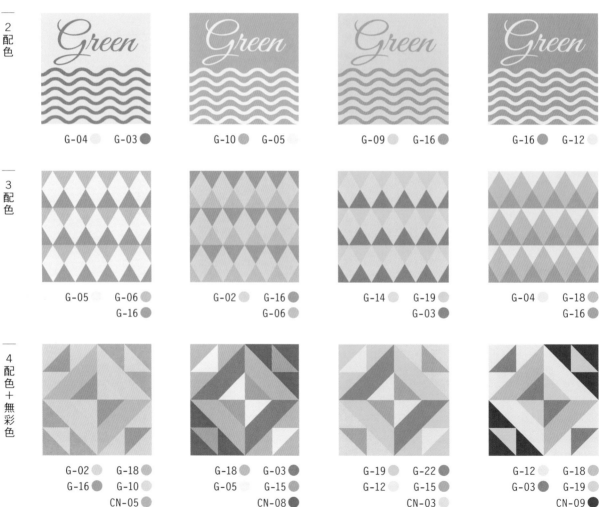

| 2配色 | G-04　G-03 | G-10　G-05 | G-09　G-16 | G-16　G-12 |

| 3配色 | G-05　G-06　G-16 | G-02　G-16　G-06 | G-14　G-19　G-03 | G-04　G-18　G-16 |

| 4配色＋無彩色 | G-02　G-18　G-16　G-10　CN-05 | G-18　G-03　G-05　G-15　CN-08 | G-19　G-22　G-12　G-15　CN-03 | G-12　G-18　G-03　G-19　CN-09 |

1-2 以藍色傾向的綠色為主的配色

［特徵與配色重點］

藍調綠色系的深淺配色，給人如薄荷、綠色礦物、森林等蘊含大自然芬芳的清爽感。低明度色透過深邃陰影能展現出內斂的氛圍，無彩色則以無機質的堅硬感收斂整體。

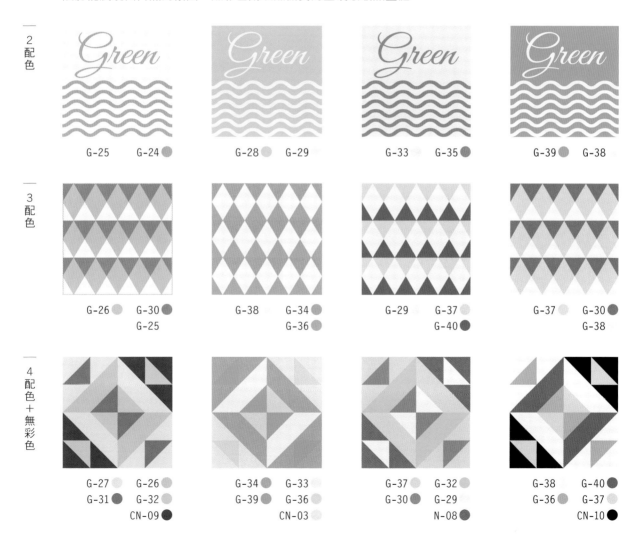

2配色

G-25　　G-24	G-28　　G-29	G-33　　G-35	G-39　　G-38

3配色

G-26　　G-30 G-25	G-38　　G-34 G-36	G-29　　G-37 G-40	G-37　　G-30 G-38

4配色＋無彩色

G-27　　G-26 G-31　　G-32 CN-09	G-34　　G-33 G-39　　G-36 CN-03	G-37　　G-32 G-30　　G-29 N-08	G-38　　G-40 G-36　　G-37 CN-10

2 綠色系＋色相接近的顏色　鄰接、類似色相的配色

2-1 偏黃色的綠色＋接近黃色、橙色傾向的顏色

[特徵與配色重點]

黃調綠色系與類似色相黃色系、棕色系的配色。能營造出如綠葉和樹林、大地和黃色陽光等天然景觀的協調大自然氛圍，並可透過色調差異調整變化的大小。

2 配色

G-02 ● BR-34 ●　　G-03 ● Y-38 ●　　G-04 ● BR-25 ●　　G-13 ● BR-38 ●

3 配色

Green　　Green　　Green　　Green

G-15 ● G-05 ●　　G-08 ● Y-36 ○　　G-22 ● Y-09 ●　　G-07 ● G-16 ●
Y-03 ●　　　　　　G-24 ●　　　　　　G-09 ●　　　　　　BR-33 ●

5 配色

G-05 ●　　　　　　G-10 ●　　　　　　G-09 ●　　　　　　G-23 ●
G-06 ● Y-21 ●　　G-12 ● BR-34 ●　　BR-38 ● G-22 ●　　G-15 ● BR-33 ●
Y-06 ● G-16 ●　　BR-39 ● G-02 ●　　G-05 ● BR-34 ●　　G-10 ● BR-36 ●

2-2 偏藍色的綠色＋接近藍色傾向的顏色

[特徵與配色重點]

藍調綠色與類似色相藍色系的配色，如同涼爽幽靜的水邊給人安閒濕潤的感覺。透過搭配顏色的色調差和色相差，即可調整清爽程度的強弱等色彩的活動性。

G-35　B-06　　　　G-37　B-13　　　　G-34　B-02　　　　G-39　B-01

G-37　B-07
G-34

B-04　G-39
　　　G-38

G-35　B-01
G-27

G-33　G-36
　　　B-05

G-29
G-37　G-35
B-03　G-36

G-25
G-33　G-37
G-34　B-04

B-06
G-35　G-32
G-40　G-38

G-34
B-04　G-29
B-02　G-37

3 綠色系＋色相差較大的顏色　對比色相的配色

3-1 綠色系＋紅色系

[特徵與配色重點]

綠色系與對比色相紅色系、粉紅色系、棕色系的配色，就如紅色或粉紅色花瓣和綠葉的常見組合般十分醒目。運用顏色的對比，即可透過色調差大大改變色彩活動性的強弱。

2配色

G-09　R-10 ●　　G-19　BR-03 ●　　G-24　PK-19 ●　　G-32　R-24 ●

3配色

R-18 ●　G-14 ●　　G-35 ●　G-38 ●　　PK-25 ●　G-22 ●　　G-39 ●　G-25 ●
G-30 ●　　　　　PK-35 ●　　　　　G-20 ●　　　　　PK-28 ○

5配色

G-30 ●　　　　　G-11 ●　　　　　G-23 ●　　　　　G-37 ●
G-19 ●　R-20 ●　　G-26 ●　G-04 ●　　G-24 ●　G-32 ●　　G-40 ●　G-38 ●
PK-09 ●　G-07 ●　　PK-32 ●　PK-38 ●　　BR-06 ●　R-06 ●　　R-15 ●　PK-13 ●

3-2 綠色系＋紫色系（＊亦包含同色相內的粉紅色系）

[特徵與配色重點]

綠色系與對比色相紫色系、粉紅色系的配色。如馥郁的紫色花瓣和葉片般充滿個性的對比極具吸睛效果。必須留意色調的差異，根據配色的目的增加或減少對比度。

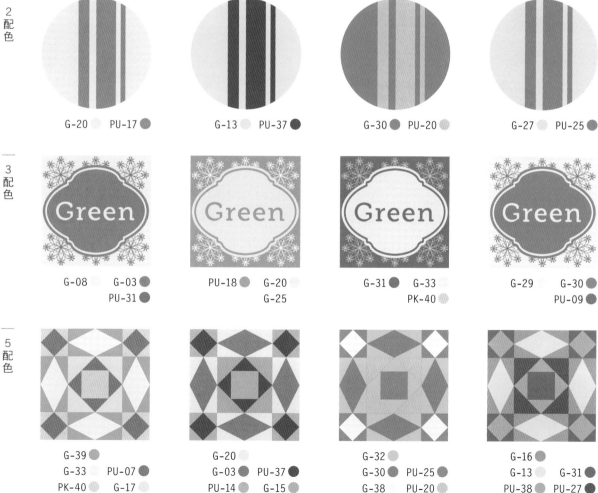

2配色

G-20　PU-17 ●

G-13　PU-37 ●

G-30 ●　PU-20 ●

G-27　PU-25 ●

3配色

G-08　G-03 ●
PU-31 ●

PU-18 ●　G-20 ●
G-25

G-31 ●　G-33 ●
PK-40 ●

G-29　G-30 ●
PU-09 ●

5配色

G-39 ●
G-33 ●　PU-07 ●
PK-40 ●　G-17 ●

G-20 ●
G-03 ●　PU-37 ●
PU-14 ●　G-15 ●

G-32 ●
G-30 ●　PU-25 ●
G-38 ●　PU-20 ●

G-16 ●
G-13 ●　G-31 ●
PU-38 ●　PU-27 ●

4 綠色系＋暖色＋無彩色　對比～中差色相的暖色系、無彩色的配色

［特徵與配色重點］

綠色系與紅色、粉紅色、橙色、黃色、棕色等暖色系的配色，如百花綻放的美麗花園般給人活潑溫暖的印象。無彩色可適度抑制色彩的活動性，營造抑揚頓挫的效果。

5 配色＋無彩色

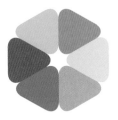

G-22	G-09
G-12	BR-15
O-24	N-05

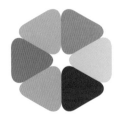

G-10	G-18
G-13	R-02
R-10	WN-09

G-28	G-07
G-21	O-39
O-02	CN-04

G-35	G-39
G-32	R-31
R-38	N-10

G-15	G-09
G-01	R-21
O-39	WN-06

G-32	G-27
G-24	R-39
R-06	WN-07

G-21	G-09
G-15	PK-30
R-36	CN-04

G-35	G-37
G-36	O-23
R-39	N-05

G-30	G-08
R-12	Y-06
G-32	N-04

G-22	G-26
R-38	PK-35
G-11	N-10

G-14	G-18
BR-08	R-06
Y-04	WN-08

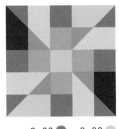

G-03	G-09
Y-03	O-34
G-24	WN-09

5 綠色系＋其他色系＋無彩色　加上無彩色的多色配色

[特徵與配色重點]

以綠色為基調的多色配色，給人輕快活潑的印象。可透過色調變化調整色彩的活動性，或搭配沉靜的無彩色分離高彩度色的對比營造沉穩氛圍，讓色彩的繽紛感更加搶眼。

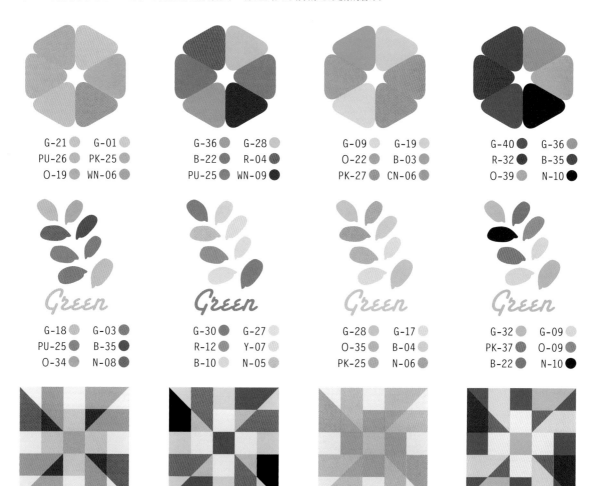

G-21	G-01
PU-26	PK-25
O-19	WN-06

G-36	G-28
B-22	R-04
PU-25	WN-09

G-09	G-19
O-22	B-03
PK-27	CN-06

G-40	G-36
R-32	B-35
O-39	N-10

G-18	G-03
PU-25	B-35
O-34	N-08

G-30	G-27
R-12	Y-07
B-10	N-05

G-28	G-17
O-35	B-04
PK-25	N-06

G-32	G-09
PK-37	O-09
B-22	N-10

G-08	PK-34
G-16	B-14
PU-15	WN-08

G-19	B-35
R-29	G-23
O-23	N-10

G-33	O-23
B-23	G-24
R-06	N-06

G-40	B-05
G-17	Y-14
BR-15	CN-09

GREEN 01

怡人舒緩的香草
Herbal Relax

以香草園裡的薄荷、羅勒等嬌嫩的綠色系為基調。搭配芳香薰衣草、玫瑰天竺葵的紫色與粉紅色、藍色系，營造出安靜的氛圍。

Image Words

清爽 ／ 自然 ／ 安閑

身心舒暢 ／ 芳香 ／ 優美

構成基礎的綠色系

G-20	G-07	G-14	G-33	G-16
C 30 R 193	C 22 R 213	C 28 R 198	C 28 R 195	C 56 R 131
M 0 G 219	M 3 G 221	M 5 G 214	M 0 G 225	M 33 G 149
Y 60 B 129	Y 73 B 94	Y 62 B 122	Y 32 B 191	Y 88 B 66
K 0	K 0	K 0	K 0	K 0

配合色

PU-25	B-38	PK-39	BR-26	PU-33	PK-34	B-32
C 50 R 145	C 60 R 116	C 8 R 234	C 30 R 190	C 42 R 161	C 13 R 218	C 47 R 145
M 62 G 108	M 45 G 132	M 26 G 203	M 45 G 149	M 43 G 147	M 57 G 135	M 25 G 174
Y 3 B 170	Y 2 B 191	Y 5 B 218	Y 55 B 114	Y 6 B 191	Y 10 B 171	Y 0 B 219
K 0	K 0	K 0	K 0	K 0	K 0	K 0

2
配色

G-20	B-38

G-33	PK-34

G-16	PK-39

G-07	PU-25

3
配色

G-14	B-32
G-16	

PK-39	G-33
PU-33	

G-20	B-38
PK-34	

PU-25	G-07
G-16	

4
配色

G-07	PU-25
B-32	G-16

G-20	B-38
BR-26	PK-34

PU-33	G-20
B-32	G-33

B-32	G-33
PK-34	BR-26

5
配色

G-14	PU-33
B-32	G-16
G-33	

PK-39	G-16
G-20	BR-26
PK-34	

G-16	G-07
G-14	PU-25
PU-33	

BR-26	G-33
B-38	G-16
PK-39	

GREEN 02

迷人的多肉植物
Charming Succulents

圓圓胖胖、末端尖尖的外觀，造型獨特討喜、
給人旺盛生命力與粗獷感的人氣多肉植物。以
低彩度的綠色搭配暖色系、偏暗的棕色和玫瑰
色，質樸又富含韻味的配色極具魅力。

Image Words

純樸 ／ 平靜 ／ 悠哉

田園風 ／ 雅致 ／ 野生

構成基礎的綠色系

G-34	G-31	G-23	G-38	G-11
C 57 R 124	C 75 R 77	C 25 R 204	C 23 R 206	C 12 R 197
M 29 G 156	M 50 G 108	M 0 G 226	M 0 G 232	M 2 G 202
Y 53 B 129	Y 88 B 64	Y 45 B 163	Y 14 B 226	Y 35 B 158
K 0	K 10	K 0	K 0	K 22

配合色

O-26	PK-06	BR-02	Y-35	PK-36	R-23	R-07
C 0 R 249	C 0 R 244	C 56 R 130	C 15 R 226	C 17 R 215	C 15 R 193	C 37 R 174
M 27 G 202	M 45 G 165	M 65 G 98	M 10 G 219	M 35 G 178	M 65 G 105	M 65 G 108
Y 40 B 156	Y 44 B 132	Y 58 B 96	Y 54 B 138	Y 12 B 195	Y 37 B 113	Y 56 B 99
K 0	K 0	K 5	K 0	K 0	K 15	K 0

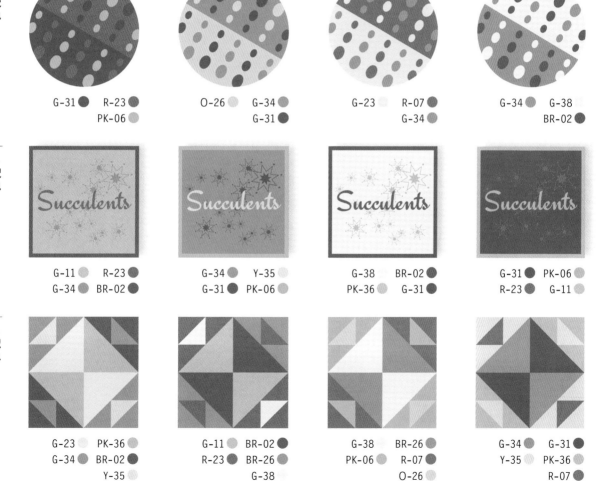

2 配色

Succulents

G-34 ●
Y-35 ●

Succulents

G-23 ●
R-07 ●

Succulents

G-38 ●
R-23 ●

Succulents

G-31 ●
O-26 ●

3 配色

G-31 ●　R-23 ●
PK-06 ●

O-26 ●　G-34 ●
G-31 ●

G-23 ●　R-07 ●
G-34 ●

G-34 ●　G-38 ●
BR-02 ●

4 配色

Succulents

G-11 ●　R-23 ●
G-34 ●　BR-02 ●

Succulents

G-34 ●　Y-35 ●
G-31 ●　PK-06 ●

Succulents

G-38 ●　BR-02 ●
PK-36 ●　G-31 ●

Succulents

G-31 ●　PK-06 ●
R-23 ●　G-11 ●

5 配色

G-23 ●　PK-36 ●
G-34 ●　BR-02 ●
Y-35 ●

G-11 ●　BR-02 ●
R-23 ●　BR-26 ●
G-38 ●

G-38 ●　BR-26 ●
PK-06 ●　R-07 ●
O-26 ●

G-34 ●　G-31 ●
Y-35 ●　PK-36 ●
R-07 ●

GREEN 03

經典復古的綠色
Vintage Green

以常見於古董腳踏車或園藝雜貨的深綠色和薄荷綠為基調。暖色系鐵鏽色的深淺對比能呈現出強烈的復古氛圍，亦可營造出異國情調的風格。

Image Words

古典 ／ 花草植物 ／ 低調

鄉村風 ／ 精力旺盛 ／ 天然

構成基礎的綠色系

G-30	G-35	G-37	G-40
C 75 R 78 M 42 G 125 Y 100 B 55 K 0	C 77 R 65 M 40 G 127 Y 68 B 100 K 0	C 48 R 141 M 3 G 201 Y 35 B 180 K 0	C 100 R 0 M 40 G 101 Y 60 B 99 K 20

配合色

PK-06	BR-28	R-12	O-23	BR-14	BR-09	Y-06
C 0 R 244 M 45 G 165 Y 44 B 132 K 0	C 4 R 246 M 12 G 230 Y 17 B 213 K 0	C 4 R 230 M 73 G 101 Y 50 B 99 K 0	C 2 R 241 M 48 G 157 Y 66 B 89 K 0	C 50 R 133 M 80 G 68 Y 90 B 45 K 17	C 35 R 179 M 47 G 143 Y 42 B 135 K 0	C 3 R 241 M 42 G 167 Y 93 B 9 K 0

2 配色

G-40 ● 　O-23 ●

PK-06 ●　 G-30 ●

G-37 ●　 BR-14 ●

BR-28 ○　 G-35 ●

3 配色

G-35 ●　 BR-28 ○
BR-14 ●

R-12 ●　 G-37 ●
G-40 ●

BR-09 ●　 G-40 ●
Y-06 ●

BR-14 ●　 G-35 ●
PK-06 ●

4 配色

G-37 ●　 BR-14 ●
G-35 ●　 Y-06 ●

G-40 ●　 BR-28 ○
BR-09 ●　 BR-14 ●

BR-14 ●　 Y-06 ●
G-30 ●　 G-35 ●

BR-09 ●　 G-37 ●
O-23 ●　 R-12 ●

5 配色

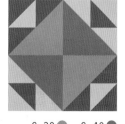
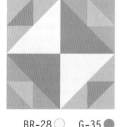

PK-06 ●　 BR-14 ●
G-30 ●　 G-40 ●
O-23 ●

G-40 ●　 O-23 ●
G-37 ●　 R-12 ●
BR-28 ○

G-30 ●　 G-40 ●
BR-14 ●　 Y-06 ●
PK-06 ●

BR-28 ○　 G-35 ●
PK-06 ●　 BR-09 ●
R-12 ●

GREEN
04

橄欖與香料
Olive and Spices

以看似醋漬綠橄欖、月桂葉般的黃調綠色系為基底，搭配黑橄欖、紅辣椒、紅甜椒、番紅花、薑黃、胡椒之類的香料顏色。

Image Words
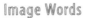

天然　／　香辛味　／　濃郁

味道醇厚　／　異國風　／　強韌

構成基礎的綠色系

G-03	G-10	G-01	G-22	G-31
C 50　R 125 M 36　G 127 Y 86　B 55 K 22	C 42　R 165 M 25　G 172 Y 71　B 96 K 0	C 27　R 200 M 18　G 194 Y 82　B 69 K 0	C 67　R 104 M 42　G 129 Y 98　B 53 K 0	C 75　R 77 M 50　G 108 Y 88　B 64 K 10

配合色

Y-33	BR-39	R-08	O-09	Y-06	WN-10	BR-07
C 7　R 244 M 7　G 228 Y 75　B 83 K 0	C 57　R 126 M 60　G 103 Y 90　B 55 K 8	C 40　R 163 M 95　G 45 Y 100　B 36 K 5	C 0　R 237 M 70　G 109 Y 90　B 31 K 0	C 3　R 241 M 42　G 167 Y 93　B 9 K 0	C 0　R 39 M 50　G 0 Y 45　B 0 K 98	C 50　R 83 M 81　G 35 Y 80　B 26 K 57

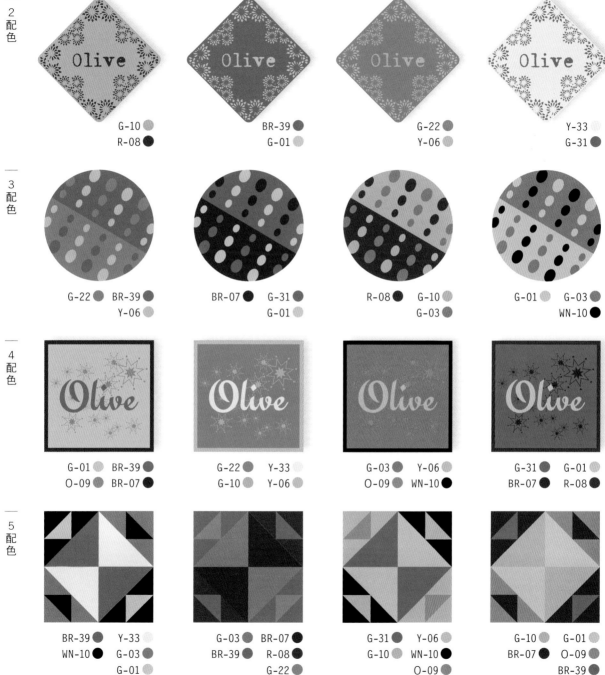

GREEN 05

涼爽的夏天綠意
Japanese Summer Green

以七夕的矮竹、西瓜、哈密瓜刨冰、抹茶冰淇淋等，清涼感十足的綠色和沉甸甸西瓜的翠綠色為基調。蔚藍天空與白色積雨雲、檸檬和柑橘汽水，加上紅肉西瓜等顏色交織成涼爽的和風夏日風情。

Image Words

清涼感 ／ 清新 ／ 爽快

健康 ／ 暢快 ／ 茁壯

構成基礎的綠色系

G-27	G-21	G-17	G-30	G-15
C 40　R 168 M 0　G 210 Y 58　B 134 K 0	C 45　R 157 M 10　G 190 Y 83　B 76 K 0	C 30　R 193 M 5　G 213 Y 60　B 127 K 0	C 75　R 78 M 42　G 125 Y 100　B 55 K 0	C 53　R 138 M 25　G 162 Y 100　B 40 K 0

配合色

B-19	Y-12	B-06	Y-40	O-38	R-10
C 72　R 67 M 34　G 141 Y 4　B 199 K 0	C 0　R 255 M 3　G 249 Y 12　B 232 K 0	C 40　R 161 M 0　G 216 Y 11　B 228 K 0	C 7　R 245 M 0　G 239 Y 68　B 106 K 0	C 0　R 249 M 30　G 194 Y 60　B 112 K 0	C 0　R 235 M 73　G 102 Y 50　B 99 K 0

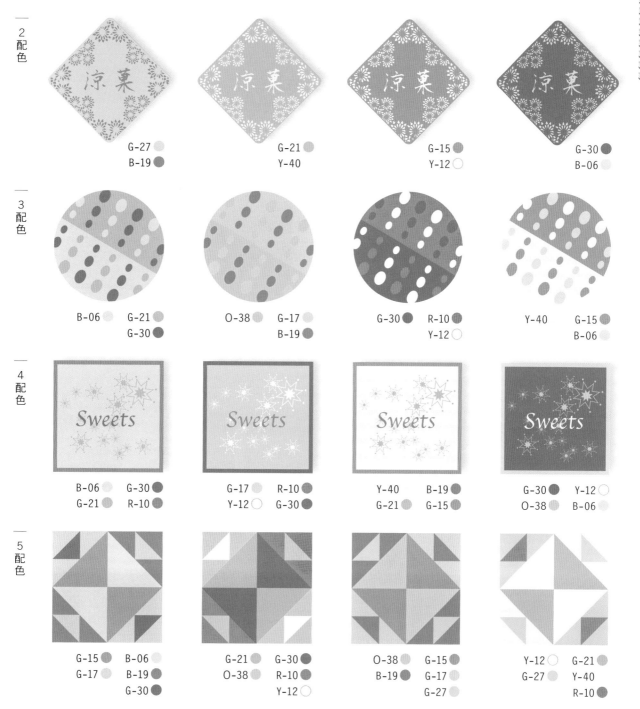

2 配色

G-27
B-19

G-21
Y-40

G-15
Y-12

G-30
B-06

3 配色

B-06 G-21
G-30

O-38 G-17
B-19

G-30 R-10
Y-12

Y-40 G-15
B-06

4 配色

B-06 G-30
G-21 R-10

G-17 R-10
Y-12 G-30

Y-40 B-19
G-21 G-15

G-30 Y-12
O-38 B-06

5 配色

G-15 B-06
G-17 B-19
G-30

G-21 G-30
O-38 R-10
Y-12

O-38 G-15
B-19 G-17
G-27

Y-12 G-21
G-27 Y-40
R-10

GREEN 06

內陸秘境
Hinterland Green

座落於叢林深處閃爍著綠寶石般光輝的神祕湖泊。以瀰漫著森林芳香的深淺綠色為基調。山霧、背陽處的紫色系與宛如清澈天空或空氣般的水藍色給人濕潤的印象，青苔和岩石的暗棕色則增加強韌的野生氣息。

Image Words

自然 ／ 生態 ／ 清新

清雅 ／ 野外 ／ 廣大

構成基礎的綠色系

G-39	G-06	G-18	G-36	G-35
C 93 M 7 Y 58 K 0	C 35 M 18 Y 78 K 0	C 48 M 13 Y 92 K 0	C 78 M 8 Y 75 K 0	C 77 M 40 Y 68 K 0
R 0 G 155 B 133	R 182 G 188 B 82	R 150 G 182 B 55	R 0 G 163 B 102	R 65 G 127 B 100

配合色

B-04	PU-40	B-30	PU-39	BR-39	Y-35	BR-07
C 60 M 0 Y 16 K 0	C 26 M 20 Y 0 K 7	C 16 M 8 Y 3 K 0	C 75 M 71 Y 37 K 0	C 57 M 60 Y 90 K 8	C 15 M 10 Y 54 K 0	C 50 M 81 Y 80 K 57
R 92 G 194 B 215	R 188 G 191 B 219	R 220 G 228 B 240	R 88 G 85 B 122	R 126 G 103 B 55	R 226 G 219 B 138	R 83 G 35 B 26

2 配色

G-39 ● 　B-30 ○

G-18 ● 　BR-39 ●

G-35 ● 　B-04 ●

G-06 ● 　PU-39 ●

3 配色

G-36 ●　PU-40 ●
G-35 ●

BR-39 ●　G-18 ●
BR-07 ●

B-04 ●　G-39 ●
Y-35 ●

G-35 ●　G-06 ●
B-30 ○

4 配色

G-39 ●　Y-35 ●
G-18 ●　BR-39 ●

PU-39 ●　G-18 ●
B-04 ●　G-36 ●

G-35 ●　B-30 ○
G-18 ●　PU-39 ●

G-36 ●　BR-07 ●
G-06 ●　BR-39 ●

5 配色

G-36 ●　G-35 ●
PU-39 ●　PU-40 ●
G-18 ●

B-30 ○　G-18 ●
G-39 ●　BR-07 ●
B-04 ●

BR-39 ●　PU-40 ●
G-06 ●　G-39 ●
G-35 ●

Y-35 ●　BR-07 ●
G-36 ●　B-04 ●
BR-39 ●

7 BLUE

沁涼 *Cool*

神清氣爽 *Refreshing*

時髦 *Smart*

寧靜 *Tranquil*

知性 *Intellectual*

寬敞 *Spacious*

新鮮嬌嫩 *Lush*

清澈 *Clean*

聰明睿智 *Sagacious*

廣大無邊 *Cosmic*

靜寂 *Still*

自由 *Free*

理性 *Rational*

平靜 *Calm*

遙遠 *Distant*

藍色系的色彩領域

色相 顏色 　　　　　　從綠調藍色到紫調藍色，皆屬於藍色系的色相範圍。

明度與彩度　　　　　涵蓋從高明度、具涼爽感的輕快色調到給人信賴感的低明度色調，
明暗度與鮮濁度的　　　以及從健康活潑的高彩度色調到煙燻效果的低彩度色調等所有色調
綜合變化即色調　　　　的藍色。

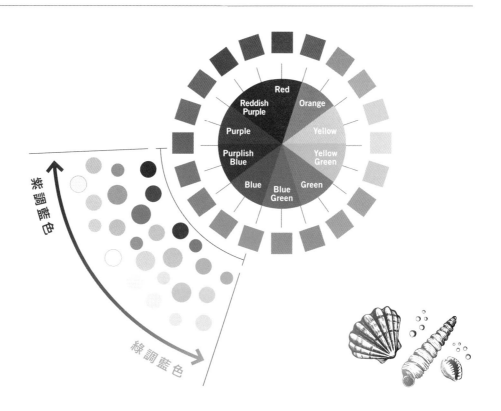

藍色系調色盤 ｜ 色名與解說　CMYK值，RGB值

 B-01
C 15
M 0
Y 6
K 0
-
R 224
G 241
B 242

絨毛藍
Fluffy Blue
觸感蓬鬆柔軟的淡藍色

 B-05
C 72
M 0
Y 11
K 0
-
R 0
G 182
B 221

疾速藍
Zing Blue
看起來充滿速度感的藍色

 B-09
C 33
M 10
Y 13
K 0
-
R 181
G 209
B 217

迷霧池塘
Misty Pond
如池塘上飄著霧氣般的淺綠色調藍色

 B-13
C 78
M 30
Y 0
K 0
-
R 0
G 142
B 207

天堂藍
Paradise Blue
讓人聯想到天堂的天空或海洋的藍色

 B-17
C 8
M 0
Y 0
K 0
-
R 239
G 248
B 254

冷霧藍
Cold Mist
像覆蓋著沁涼薄霧似的淡藍色

 B-02
C 43
M 0
Y 17
K 0
-
R 153
G 212
B 217

綠松石藍
Aqua Turquoise
充滿水潤感的綠色調藍色

 B-06
C 40
M 0
Y 11
K 0
-
R 161
G 216
B 228

薄荷藍
Blue Mint
如薄荷糖果般的清爽藍色

 B-10
C 60
M 0
Y 5
K 0
-
R 87
G 195
B 234

輕快藍
Brisk Blue
給人活潑開朗印象的明亮藍色

 B-14
C 56
M 7
Y 4
K 0
-
R 109
G 191
B 230

海水藍
Saltwater Blue
猶如海水般的藍色

 B-18
C 100
M 80
Y 38
K 0
-
R 0
G 68
B 116

靛藍夜色
Indigo Night
宛如靛藍夜空般的深藍色

 B-03
C 90
M 0
Y 32
K 0
-
R 0
G 166
B 182

海洋綠松石
Turquoise Marine
與海洋色澤相仿的藍綠色

 B-07
C 25
M 3
Y 9
K 0
-
R 200
G 227
B 233

奶油藍
Creamy Blue
充滿細緻滑順感的明亮藍色

 B-11
C 100
M 30
Y 20
K 0
-
R 0
G 129
B 178

埃及藍
Egyptian Blue
如矽酸鈣銅顏料般的藍色

 B-15
C 30
M 2
Y 2
K 0
-
R 187
G 225
B 245

嬰兒藍
Baby Blue
常見於嬰兒服或用品的柔和藍色

 B-19
C 72
M 34
Y 4
K 0
-
R 67
G 141
B 199

牽牛花
Morning Glory
與牽牛花相似的藍色

 B-04
C 60
M 0
Y 16
K 0
-
R 92
G 194
B 215

水藍色
Aqua Blue
如水般的綠色調藍色

 B-08
C 84
M 4
Y 15
K 0
-
R 0
G 168
B 209

明亮海洋
Bright Sea
如大海波光閃耀的綠色調藍色

 B-12
C 67
M 10
Y 0
K 0
-
R 58
G 176
B 230

彗星藍
Comet Blue
如夜空中拖著長長尾巴的彗星般的藍色

 B-16
C 48
M 10
Y 3
K 0
-
R 137
G 195
B 231

午後藍
Afternoon Blue
如晴朗午後般的沉穩藍色

 B-20
C 42
M 20
Y 12
K 0
-
R 159
G 185
B 208

霧藍色
Foggy Blue
彷彿蒙上一層霧般的灰藍色

本書配色所採用的40種藍色。色名編號前的「B」即本書中藍色系色彩的省略記號。

B-21

C 100
M 68
Y 10
K 0
-
R 0
G 81
B 154

賽艇藍
Regatta Blue

讓人聯想到賽艇或帆
船比賽的深藍色

B-25

C 95
M 73
Y 7
K 0
-
R 0
G 75
B 153

大溪地藍
Tahiti Blue

與大溪地蔚藍大海相
仿的深藍色

B-29

C 35
M 18
Y 3
K 0
-
R 175
G 195
B 225

霜凍藍
Frosted Blue

呈現霧面質感的柔和
藍色

B-33

C 100
M 90
Y 30
K 0
-
R 15
G 54
B 117

柏林藍
Berlin Blue

浮世繪畫家葛飾北齋
偏好的深藍色

B-37

C 100
M 100
Y 60
K 37
-
R 18
G 27
B 60

海軍藍
Solid Navy

給人堅強可靠印象的
深藍色

B-22

C 80
M 48
Y 0
K 0
-
R 45
G 116
B 187

自由藍
Freedom Blue

充滿自由世界氣息的
藍色

B-26

C 40
M 15
Y 0
K 0
-
R 162
G 195
B 231

搖籃曲藍
Lullaby Blue

如搖籃曲般充滿溫柔
安靜氛圍的藍色

B-30

C 16
M 8
Y 3
K 0
-
R 220
G 228
B 240

晨霧藍
Morning Mist

如晨霧般的淺灰色調
藍色

B-34

C 65
M 45
Y 2
K 0
-
R 103
G 129
B 178

懷舊藍
Nostalgic Blue

充滿鄉愁韻味的藍色

B-38

C 60
M 45
Y 2
K 0
-
R 116
G 132
B 191

薰衣草藍
Blue Lavender

如藍色薰衣草般的紫
藍色

B-23

C 50
M 20
Y 0
K 0
-
R 134
G 179
B 224

浪漫藍
Romance Blue

洋溢抒情浪漫氛圍的
優雅藍色

B-27

C 78
M 65
Y 50
K 5
-
R 75
G 90
B 107

暗夜森林
Forest Night

如暗夜森林般的暗灰
色調藍色

B-31

C 60
M 35
Y 0
K 0
-
R 111
G 148
B 205

普羅旺斯藍
Provence Blue

讓人聯想到普羅旺斯
的天空或大海的藍色

B-35

C 90
M 75
Y 0
K 0
-
R 38
G 73
B 157

鈷藍
Cobalt Blue

與鈷藍顏料相仿的藍
色

B-39

C 100
M 95
Y 5
K 0
-
R 23
G 42
B 136

夢幻藍
Visionary Blue

瀰漫著夢幻氛圍的深
藍色

B-24

C 60
M 35
Y 16
K 0
-
R 113
G 148
B 184

薄縹色
Light Blue

與縹色相比更為清淡
的藍色

B-28

C 10
M 4
Y 0
K 0
-
R 234
G 241
B 250

乳白藍
Milky Blue

略帶乳白色澤的淡藍
色

B-32

C 47
M 25
Y 0
K 0
-
R 145
G 174
B 219

寧靜藍
Placid Blue

給人寧靜印象的紫藍
色

B-36

C 100
M 90
Y 0
K 0
-
R 11
G 49
B 143

藍色魚
Blue Fish

如擬刺尾鯛等藍色魚
般的藍色

B-40

C 36
M 27
Y 0
K 0
-
R 173
G 180
B 218

藍月
Blue Moon

如同名雞尾酒般的淡
紫藍色

1 藍色系＋藍色系　同色系（近似色相）的配色

1-1 以綠色傾向的藍色為主的配色

[特徵與配色重點]

綠調藍色系的深淺配色，散發出如蔚藍天空或海洋般的清新爽朗氛圍。透過色調差的增減能營造出舒適的溫潤與平靜感，無彩色可凸顯顏色並增添時尚的氣息。

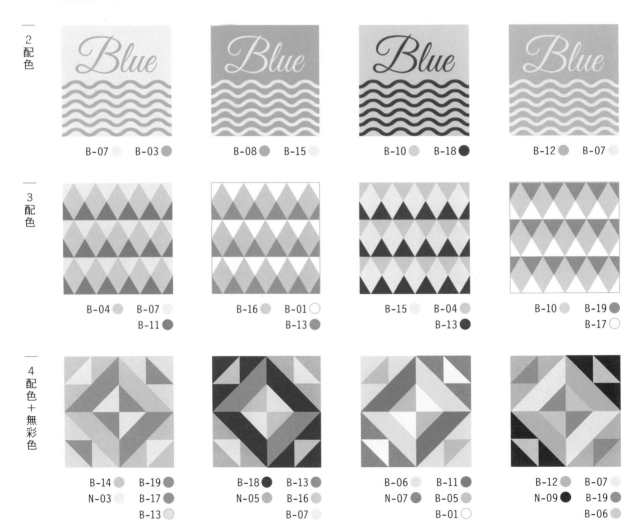

2配色

B-07　B-03

B-08　B-15

B-10　B-18

B-12　B-07

3配色

B-04　B-07
B-11

B-16　B-01
B-13

B-15　B-04
B-13

B-10　B-19
B-17

4配色＋無彩色

B-14　B-19
N-03　B-17
B-13

B-18　B-13
N-05　B-16
B-07

B-06　B-11
N-07　B-05
B-01

B-12　B-07
N-09　B-19
B-06

1-2 以紫色傾向的藍色為主的配色

[特徵與配色重點]

紫調藍色的深淺配色，給人時髦沉穩的感覺。具冷靜、安定特質的低明度藍色在明暗對比下能產生深度感，無彩色可襯托顏色並強化冷酷的印象。

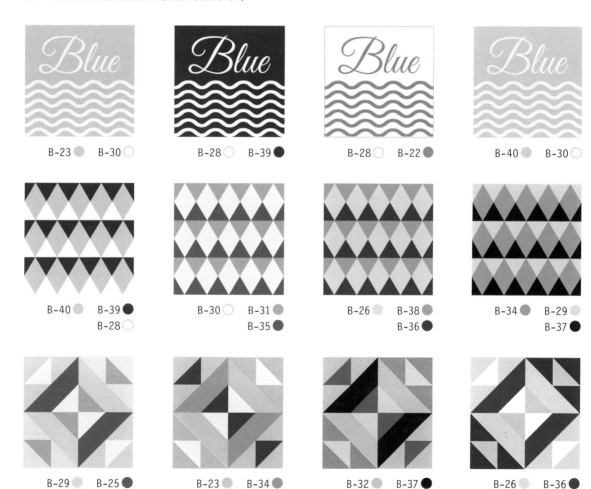

2配色

B-23　B-30

B-28　B-39

B-28　B-22

B-40　B-30

3配色

B-40　B-39
B-28

B-30　B-31
B-35

B-26　B-38
B-36

B-34　B-29
B-37

4配色＋無彩色

B-29　B-25
B-30　B-31
N-03

B-23　B-34
B-33　B-30
N-05

B-32　B-37
B-35　B-26
N-07

B-26　B-36
B-28　B-37
B-40

2 藍色系＋色相接近的顏色　鄰接、類似色相的配色

2-1 偏綠色的藍色＋接近綠色傾向的顏色

[特徵與配色重點]

綠調藍色系與類似色相綠色系的配色。柔和的綠調藍色與綠色能營造出寧靜的感覺，透過色調差亦可做出如海中顏色般的舒適感或空間感等各種變化。

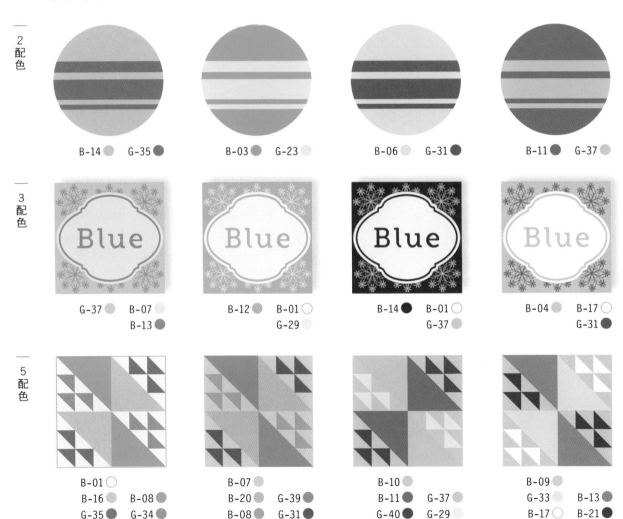

2配色

B-14　G-35

B-03　G-23

B-06　G-31

B-11　G-37

3配色

G-37　B-07
B-13

B-12　B-01
G-29

B-14　B-01
G-37

B-04　B-17
G-31

5配色

B-01
B-16　B-08
G-35　G-34

B-07
B-20　G-39
B-08　G-31

B-10
B-11　G-37
G-40　G-29

B-09
G-33　B-13
B-17　B-21

2-2 偏紫色的藍色＋接近紫色傾向的顏色

[特徵與配色重點]

紫調藍色與紫色系的搭配，宛如不同深淺的藍、紫色花朵般有種寧靜的氣質。具沉穩感的藍色只要加上一點點紫色的紅，就能營造出芬香、高雅的和風韻味及夢幻般的氛圍等。

2配色

B-29　PU-30　　　B-35　PU-14　　　B-33　PU-28　　　B-32　PU-37

3配色

PU-37　B-28　　　PU-40　B-30　　　B-35　B-28　　　B-37　PU-22
B-32　　　　　　　B-33　　　　　　PU-34　　　　　　PU-14

5配色

B-31　　　　　　　B-29　　　　　　　B-39　　　　　　　B-40
B-27　B-30　　　　B-24　B-35　　　　B-30　B-32　　　　PU-37　B-28
PU-40　PU-39　　　B-39　PU-36　　　　B-40　PU-22　　　B-37　B-36

3 藍色系＋色相差較大的顏色　對比色相的配色

3-1 藍色系＋紅色系、橙色系（＊ 包含對比色相範圍的粉紅色系、紅調棕色系）

[特徵與配色重點]

藍色系搭配對比色相的暖色相當俐落顯眼，與夏天的氛圍極為合襯。低彩度的粉紅色或棕色，透過明度差的增減能與藍色系相互調和。高彩度色之間的對比程度，則可藉由色調差的大小進行調控。

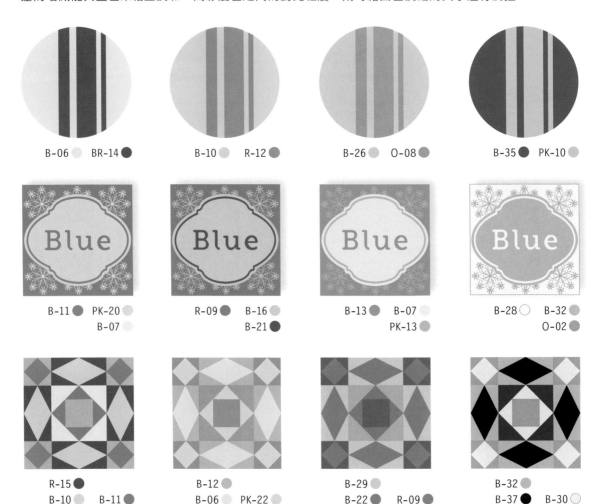

2配色

B-06　BR-14

B-10　R-12

B-26　O-08

B-35　PK-10

3配色

B-11　PK-20
B-07

R-09　B-16
B-21

B-13　B-07
PK-13

B-28　B-32
O-02

5配色

R-15
B-10　B-11
PK-13　B-15

B-12
B-06　PK-22
B-19　R-06

B-29
B-22　R-09
B-27　PK-23

B-32
B-37　B-30
R-06　B-36

3-2 藍色系＋黃色系、黃調綠色系（＊包含對比色相範圍的黃調棕色系）

[特徵與配色重點]

藍色系與對比色相黃色系、黃調綠色系、黃調棕色系的配色。以沉穩的藍色系為基調，不僅能維持適度的冷酷感，與明亮的黃調顏色對比還可營造出活潑的休閒氛圍。

2 配色

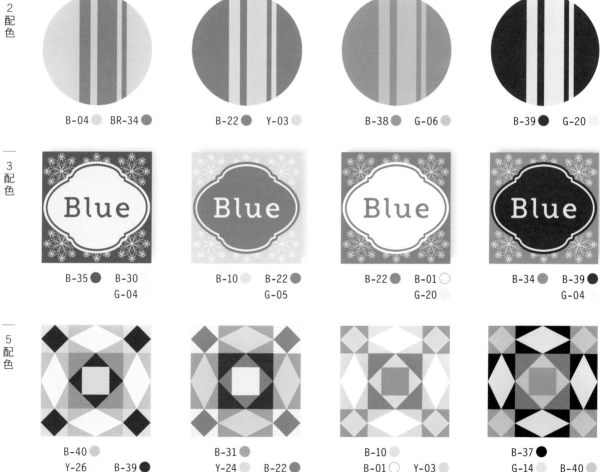

B-04　BR-34　　B-22　Y-03　　B-38　G-06　　B-39　G-20

3 配色

B-35　B-30　　B-10　B-22　　B-22　B-01　　B-34　B-39
G-04　　　　　G-05　　　　　G-20　　　　　G-04

5 配色

B-40
Y-26　B-39
G-09　B-38

B-31
Y-24　B-22
Y-04　B-33

B-10
B-01　Y-03
B-13　B-11

B-37
G-14　B-40
B-38　G-03

4 藍色系＋暖色＋無彩色　色相、色調對比的配色

[特徵與配色重點]

以冷色的代表藍色系搭配暖色，給人活潑又層次分明的感覺。透過讓色彩的冷暖或軟硬性質趨於一致、營造明暗對比或輕重平衡，就能衍生出各式各樣不同的印象。無彩色可抑制強烈的對比，增加沉穩的氛圍。

5 配色＋無彩色

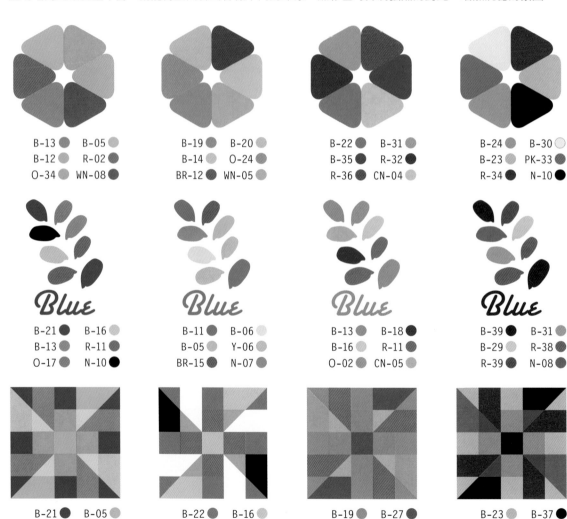

B-13	B-05
B-12	R-02
O-34	WN-08

B-19	B-20
B-14	O-24
BR-12	WN-05

B-22	B-31
B-35	R-32
R-36	CN-04

B-24	B-30
B-23	PK-33
R-34	N-10

B-21	B-16
B-13	R-11
O-17	N-10

B-11	B-06
B-05	Y-06
BR-15	N-07

B-13	B-18
B-16	R-11
O-02	CN-05

B-39	B-31
B-29	R-38
R-39	N-08

B-21	B-05
O-09	O-29
B-02	CN-04

B-22	B-16
B-17	R-21
PK-23	N-10

B-19	B-27
PK-33	PU-10
O-28	N-06

B-23	B-37
R-33	O-02
B-25	N-08

5 藍色系＋其他色系＋無彩色　加上無彩色的多色配色

[特徵與配色重點]

在歡樂繽紛的多色配色中，可透過大量使用藍色系或與無彩色搭配組合，營造出適度的沉穩氛圍。無彩色不僅能襯托各個顏色，亦能透過分離和緩衝的效果調節整體的感覺。

B-10	B-11
R-10	G-18
BR-21	WN-07

B-35	B-26
O-08	G-09
PU-10	CN-05

B-22	B-23
G-26	PU-25
PK-30	N-10

B-14	B-33
G-22	Y-06
R-35	CN-06

B-03	B-12
G-13	O-09
Y-06	N-06

B-13	B-10
O-01	PK-30
G-21	N-09

B-25	B-32
Y-07	R-10
PU-14	WN-05

B-38	B-05
PU-30	G-15
O-28	WN-08

B-22	O-05
Y-26	B-16
G-22	N-09

B-26	B-36
PU-09	B-31
G-01	N-10

B-02	O-10
PK-23	B-01
R-12	CN-06

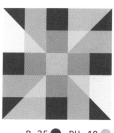

B-35	PU-40
B-32	R-06
G-17	CN-02

BLUE 01

海洋度假勝地
Ocean Resort

如清澈遼闊的大海和天空的藍色系，搭配熱帶動植物的鮮豔顏色。藍色與鮮明的暖色營造出明朗的對比，彷彿大溪地沙龍裙的爽朗色彩使度假的情緒更加高昂。

Image Words

開朗 ／ 快活 ／ 自由

熱帶 ／ 悠然自得 ／ 常夏

構成基礎的藍色系

B-05	B-13	B-15	B-25
C 72　R 0 M 0　G 182 Y 11　B 221 K 0	C 78　R 0 M 30　G 142 Y 0　B 207 K 0	C 30　R 187 M 2　G 225 Y 2　B 245 K 0	C 95　R 0 M 73　G 75 Y 7　B 153 K 0

配合色

PK-37	O-09	G-15	R-10	Y-19	BR-21	G-31
C 10　R 218 M 78　G 86 Y 6　B 148 K 0	C 0　R 237 M 70　G 109 Y 90　B 31 K 0	C 53　R 138 M 25　G 162 Y 100　B 40 K 0	C 0　R 235 M 73　G 102 Y 50　B 99 K 0	C 7　R 239 M 25　G 196 Y 88　B 36 K 0	C 36　R 134 M 72　G 70 Y 92　B 29 K 34	C 75　R 77 M 50　G 108 Y 88　B 64 K 10

2
配色

B-05
BR-21

PK-37
B-15

B-13
Y-19

O-09
B-15

3
配色

B-13　B-15
R-10

G-31　B-05
O-09

B-25　Y-19
PK-37

B-15　G-15
BR-21

4
配色

B-25　O-09
B-13　G-15

PK-37　Y-19
O-09　B-05

B-15　BR-21
Y-19　R-10

B-13　B-15
B-25　O-09

5
配色

B-05　G-31
O-09　B-15
Y-19

B-13　BR-21
R-10　G-15
B-25

B-15　B-25
B-05　PK-37
Y-19

O-09　B-13
G-31　B-15
PK-37

BLUE
02

牛仔服飾與玫瑰
Denim and Roses

以刷色牛仔服飾與紅色玫瑰為靈感。搭配綠色和米色可給人溫和的自然感。低彩度藍色以健康、年輕的休閒感凸顯出鮮豔的紅色。

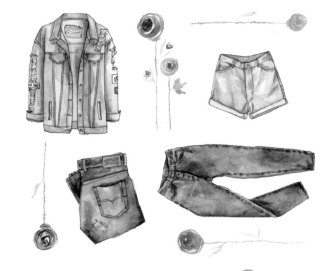

Image Words

時髦 ／ 休閒 ／ 漂亮

年輕 ／ 男人味 ／ 活潑

構成基礎的藍色系

B-31	B-23	B-07	B-27	B-34
C 60 M 35 Y 0 K 0	C 50 M 20 Y 0 K 0	C 25 M 3 Y 9 K 0	C 78 M 65 Y 50 K 5	C 65 M 45 Y 12 K 0
R 111 G 148 B 205	R 134 G 179 B 224	R 200 G 227 B 233	R 75 G 90 B 107	R 103 G 129 B 178

配合色

R-21	R-06	R-29	G-37	G-24	BR-27
C 3 M 82 Y 53 K 0	C 0 M 65 Y 52 K 0	C 8 M 87 Y 55 K 0	C 48 M 3 Y 35 K 0	C 60 M 25 Y 90 K 0	C 7 M 26 Y 34 K 0
R 229 G 79 B 88	R 237 G 121 B 102	R 220 G 64 B 83	R 141 G 201 B 180	R 118 G 157 B 65	R 237 G 200 B 168

2 配色

B-23
R-29

B-34
G-37

B-07
G-24

B-27
R-06

3 配色

B-34　R-29
B-07

B-23　B-07
R-21

R-21　B-27
B-23

R-06　B-31
BR-27

4 配色

B-23　R-21
G-24　B-27

BR-27　B-27
R-06　R-29

B-07　R-21
B-23　G-24

R-29　B-07
B-31　G-37

5 配色

B-34　G-37
B-23　R-29
R-06

BR-27　B-27
B-31　B-07
R-21

R-06　B-23
B-27　B-34
G-24

G-24　R-29
B-31　B-27
B-07

BLUE 03

北日本的民藝藍
Folk Art Blue from Northern Japan

以給人開闊大方、強而有力印象的深淺藍色系，搭配常見於漆器、鐵器、木芥子人偶、將棋棋子、竹藝品、木雕等北日本工藝品和民藝品的顏色。如刺子繡的藍色和白色，就是質感樸實又能感受到實用之美的配色組合。

Image Words

傳統 ／ 強而有力 ／ 別緻

基本的 ／ 韻味十足 ／ 內斂

構成基礎的藍色系

B-18	B-20	B-37	B-24	B-32
C 100 M 80 Y 38 K 0	C 42 M 20 Y 12 K 0	C 100 M 100 Y 60 K 37	C 60 M 35 Y 16 K 0	C 47 M 25 Y 0 K 0
R 0 G 68 B 116	R 159 G 185 B 208	R 18 G 27 B 60	R 113 G 148 B 184	R 145 G 174 B 219

配合色

CN-01	R-14	WN-10	Y-35	BR-06	BR-36	G-40
C 3 M 0 Y 0 K 0	C 26 M 97 Y 95 K 0	C 0 M 50 Y 45 K 98	C 15 M 10 Y 54 K 0	C 35 M 85 Y 85 K 42	C 20 M 29 Y 52 K 0	C 100 M 40 Y 60 K 20
R 250 G 253 B 255	R 191 G 37 B 37	R 39 G 0 B 0	R 226 G 219 B 138	R 123 G 43 B 29	R 212 G 184 B 130	R 0 G 101 B 99

2配色

B-18 ●
CN-01 ○

B-37 ●
BR-36 ●

B-24 ●
Y-35 ●

B-32 ●
WN-10 ●

3配色

B-37 ● B-24 ●
CN-01 ○

B-32 ● BR-06 ●
G-40 ●

B-18 ● B-20 ●
R-14 ●

R-14 ● BR-36 ●
B-32 ●

4配色

B-18 ● CN-01 ○
B-24 ● R-14 ●

Y-35 ● BR-06 ●
B-20 ● G-40 ●

B-32 ● WN-10 ●
B-24 ● BR-06 ●

CN-01 ○ B-37 ●
BR-36 ● B-18 ●

5配色

B-24 ● BR-36 ●
B-18 ● BR-06 ●
CN-01 ○

R-14 ● B-20 ●
WN-10 ● B-24 ●
Y-35 ●

B-18 ● CN-01 ○
BR-36 ● B-24 ●
B-37 ●

B-24 ● B-37 ●
G-40 ● B-20 ●
WN-10 ●

BLUE 04

清爽的藍色調
Refreshing Blue Tone

以具清涼感的藍色系為基調，給人涼爽舒適的感覺。純潔的亞麻白、耀眼的陽光黃、如紫陽花般的綠色與紫色系，營造出平靜安閑的氛圍。

Image Words

放鬆 ／ 清澄 ／ 純淨

清爽 ／ 平靜 ／ 輕快

構成基礎的藍色系

B-16	B-06	B-17	B-26	B-38
C 48 R 137 M 10 G 195 Y 3 B 231 K 0	C 40 R 161 M 0 G 216 Y 11 B 228 K 0	C 8 R 239 M 0 G 248 Y 0 B 254 K 0	C 40 R 162 M 15 G 195 Y 0 B 231 K 0	C 60 R 116 M 45 G 132 Y 2 B 191 K 0

配合色

G-17	CN-01	PU-20	Y-34	G-16	PU-40	PU-17
C 30 R 193 M 5 G 213 Y 60 B 127 K 0	C 3 R 250 M 0 G 253 Y 0 B 55 K 0	C 22 R 204 M 36 G 174 Y 0 B 210 K 0	C 8 R 241 M 7 G 229 Y 62 B 119 K 0	C 56 R 131 M 33 G 149 Y 88 B 66 K 0	C 26 R 188 M 20 G 191 Y 0 B 219 K 7	C 42 R 162 M 68 G 100 Y 0 B 166 K 0

2配色

B-06　　　　B-26　　　　B-17 ○　　　B-38
G-16　　　　CN-01 ○　　 PU-17　　　 G-17

3配色

B-26　　G-17　　　G-16　　B-06　　　PU-40　　CN-01 ○　　B-16　　Y-34
PU-20　　　　　　　CN-01 ○　　　　　B-06　　　　　　　　B-38

4配色

B-17 ○　G-16　　　PU-40　B-38　　　B-16　　PU-17　　B-26　　CN-01 ○
B-26　　G-17　　　G-17　　PU-17　　　B-17 ○　Y-34　　　B-06　　B-38

5配色

B-06　　B-17 ○　　G-17　　B-16　　　G-16　　B-06　　　B-38　　B-16
B-38　　G-17　　　PU-40　B-17 ○　　B-26　　Y-34　　　PU-20　G-16
PU-20　　　　　　　Y-34　　　　　　 CN-01 ○　　　　　PU-17

藍色系的意象調色盤與配色

湖濱的翠鳥
Lakeside Kingfisher

棲息於潔淨水域的翠鳥及幽靜的湖泊。正如代表翡翠寶石之意的翠鳥名字般，以在陽光照射下會產生變化的綠色調藍色為特徵。搭配樹林的綠色和棕色，能給人與野外氛圍相襯的輕快感。

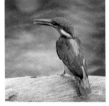

Image Words

静寂 ／ 悠閒恬靜 ／ 天然

放鬆 ／ 田園風 ／ 清淨

構成基礎的藍色系

B-03	B-02	B-10	B-11	B-19
C 90　R 0 M 0　G 166 Y 32　B 182 K 0	C 43　R 153 M 0　G 212 Y 17　B 217 K 0	C 60　R 87 M 0　G 195 Y 5　B 234 K 0	C 100　R 0 M 30　G 129 Y 20　B 178 K 0	C 72　R 67 M 34　G 141 Y 4　B 199 K 0

配合色

G-37	O-33	BR-10	G-31	O-32	BR-33
C 48　R 141 M 3　G 201 Y 35　B 180 K 0	C 0　R 251 M 21　G 214 Y 37　B 167 K 0	C 59　R 113 M 77　G 69 Y 80　B 57 K 19	C 75　R 77 M 50　G 108 Y 88　B 64 K 10	C 7　R 229 M 34　G 177 Y 57　B 113 K 5	C 36　R 178 M 50　G 136 Y 75　B 78 K 0

2 配色

B-02 ◗
BR-33 ◗

BR-10 ●
B-10 ◗

B-11 ◗
O-33 ◗

B-19 ◗
O-32 ◗

3 配色

B-10 ◗　B-11 ●
　　O-32 ◗

B-02 ◗　B-19 ◗
　　BR-10 ●

G-31 ●　B-10 ◗
　　BR-33 ◗

B-03 ◗　O-33 ◗
　　B-10 ◗

4 配色

B-02 ◗　B-11 ●
O-32 ◗　BR-10 ●

B-11 ●　G-37 ◗
G-31 ●　O-32 ◗

BR-33 ◗　B-10 ◗
BR-10 ●　B-11 ●

G-37 ◗　BR-10 ●
B-19 ◗　G-31 ●

5 配色

B-11 ●　BR-10 ●
B-02 ◗　O-33 ◗
　　BR-33 ◗

O-33 ◗　B-19 ◗
G-31 ●　B-03 ◗
　　O-32 ◗

G-37 ◗　B-19 ◗
O-33 ◗　BR-10 ●
　　O-32 ◗

BR-33 ◗　B-10 ◗
B-02 ◗　G-31 ●
　　B-03 ◗

BLUE 06

藍色聖誕夜
Holly Night Blue

如雪花靜靜飄落的聖誕夜般，深邃藍色與雪影淡藍的深淺配色，再加上從闔家團聚的屋內透出的溫暖燈光與柴火的顏色。經典的紅色和綠色使色調變得沉穩，充分運用藍色營造出古典高貴氛圍的聖誕色彩。

Image Words

風情韻味 ／ 安定 ／ 凜冽

信賴感 ／ 寬容 ／ 公平

構成基礎的藍色系

B-33	B-39	B-09	B-23	B-21
C 100 R 15	C 100 R 23	C 33 R 181	C 50 R 134	C 100 R 0
M 90 G 54	M 95 G 42	M 10 G 209	M 20 G 179	M 68 G 81
Y 30 B 117	Y 5 B 136	Y 13 B 217	Y 0 B 224	Y 10 B 154
K 0	K 0	K 0	K 0	K 0

配合色

G-40	G-31	Y-18	BR-12	CN-01	R-20	PU-36
C 100 R 0	C 75 R 77	C 4 R 248	C 50 R 149	C 3 R 250	C 20 R 202	C 52 R 139
M 40 G 101	M 50 G 108	M 7 G 237	M 85 G 69	M 0 G 253	M 86 G 67	M 54 G 122
Y 60 B 99	Y 88 B 64	Y 28 B 197	Y 100 B 42	Y 0 B 255	Y 63 B 75	Y 0 B 183
K 20	K 10	K 0	K 0	K 0	K 0	K 0

2 配色

B-39 ●
Y-18

B-21 ●
CN-01 ○

B-23 ◐
R-20 ●

B-09 ◐
PU-36 ●

3 配色

B-23 ◐　B-39 ●
G-40 ●

BR-12 ●　B-09 ◐
B-39 ●

B-21 ●　R-20 ●
B-23 ◐

G-31 ●　B-33 ●
Y-18

4 配色

G-40 ●　CN-01 ○
R-20 ●　B-39 ●

B-39 ●　Y-18
G-31 ●　R-20 ●

CN-01 ○　R-20 ●
B-23 ◐　B-21 ●

B-23 ◐　B-33 ●
CN-01 ○　BR-12 ●

5 配色

PU-36 ●　B-23 ◐
R-20 ●　G-40 ●
B-39 ●

G-31 ●　B-09 ◐
B-21 ●　B-23 ◐
BR-12 ●

G-40 ●　B-33 ●
G-31 ●　Y-18
PU-36 ●

B-33 ●　PU-36 ●
B-21 ●　BR-12 ●
B-09 ◐

PURPLE

神聖 Sacred　　　優雅 Graceful

神秘 Mysterious　　珍貴 Precious　　　古典 Classical

芳香 Fragrant　　時髦別緻 Classy　　高貴 Noble

尊貴 Dignified　　崇高 Sublime　　文雅 Genteel

典雅 Refined　　令人陶醉 Enrapturing

浪漫 Visionary　　幻想 Fantastic

色相 顏色

從藍色傾向的藍調紫色（紫羅蘭色）到紅色傾向的紅調紫色，皆屬於紫色系的色相範圍。

明度與彩度
明暗度與鮮濁度的
綜合變化即色調

充滿高雅氣質與神秘氛圍的紫色系，有優美芳香的高明度淺色調、散發成熟高貴氣息的高彩度色調和深色調，以及古典氛圍的低明度、低彩度色調等所有色調。

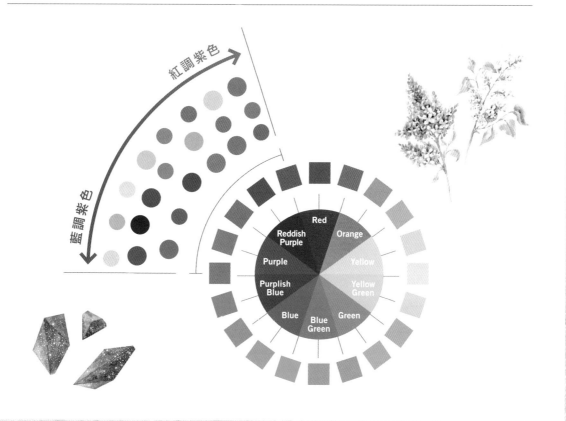

紫色系調色盤 | 色名與解說　CMYK值，RGB值

PU-01
C 54
M 77
Y 53
K 0
-
R 139
G 81
B 97

無花果紅紫
Fig Mauve
如無花果果實的灰調
紅紫色

PU-05
C 45
M 60
Y 33
K 0
-
R 157
G 115
B 136

木通
Akebia
與秋天成熟的野生木
通果相仿的紅紫色

PU-09
C 32
M 78
Y 0
K 0
-
R 180
G 80
B 154

三色菫紫
Pansy Purple
類似三色菫花瓣的明
亮紫色

PU-13
C 45
M 45
Y 30
K 0
-
R 156
G 141
B 155

無花果灰紫
Pale Fig
像無花果的淺灰色調
紫色

PU-17
C 42
M 68
Y 0
K 0
-
R 162
G 100
B 166

纈草
Heliotrope
如纈草花瓣般的濃郁
紫色

PU-02
C 45
M 70
Y 43
K 0
-
R 158
G 96
B 114

薩摩番薯
Japanese Sweet Potato
如薩摩番薯外皮般的
溫和紅紫色

PU-06
C 45
M 75
Y 33
K 0
-
R 157
G 87
B 123

嘉德麗雅蘭唇瓣
Cattleya Lip
如嘉德麗雅蘭唇瓣色
澤的紅紫色

PU-10
C 26
M 60
Y 0
K 0
-
R 193
G 123
B 177

薊花
Thistle
如薊花的粉紅色調紅
紫色

PU-14
C 27
M 49
Y 2
K 0
-
R 193
G 145
B 190

葡萄奶油
Grape Cream
類似葡萄風味奶油般
的紅紫色

PU-18
C 36
M 57
Y 0
K 0
-
R 174
G 124
B 180

紫羅蘭香甜酒
Violet Liqueur
如散發花香的紫羅蘭
香甜酒般的紅紫色

PU-03
C 42
M 74
Y 39
K 0
-
R 163
G 90
B 116

石楠花
Heather
與石楠花類似的紅紫
色

PU-07
C 37
M 77
Y 25
K 0
-
R 172
G 84
B 130

杜鵑花
Azalea
猶如杜鵑花般的鮮豔
紅紫色

PU-11
C 38
M 79
Y 0
K 0
-
R 169
G 77
B 153

奇異紫
Amazing Purple
散發不可思議魅力的
鮮豔紅紫色

PU-15
C 73
M 95
Y 42
K 5
-
R 98
G 44
B 97

神奇紫
Magical Purple
充滿魔力、神秘氣息的
深紫色

PU-19
C 70
M 86
Y 35
K 5
-
R 102
G 60
B 110

古代紫
Dark Reddish Purple
與京紫（紅紫色）相似
的暗色調紅紫色

PU-04
C 18
M 30
Y 14
K 0
-
R 214
G 187
B 197

紫丁香淡紫
Mauve Lilac
如紫丁香的灰調紅紫
色

PU-08
C 23
M 32
Y 13
K 0
-
R 203
G 180
B 196

優雅淡紫
Classy Mauve
低調別緻氛圍的淡紫
色

PU-12
C 30
M 43
Y 13
K 0
-
R 188
G 155
B 183

葡萄慕斯
Grape Mousse
如葡萄慕斯般呈現柔
和感的紫色

PU-16
C 53
M 63
Y 28
K 0
-
R 139
G 106
B 140

古董紫羅蘭
Antique Violet
散發出古董氛圍的紫色

PU-20
C 22
M 36
Y 0
K 0
-
R 204
G 174
B 210

纈草明紫
Helio Tint
如纈草花瓣般芬芳明
亮的紫色

本書配色所採用的40種紫色。色名編號前的「P」即本書中紫色系色彩的省略記號。

PU-21
C 27
M 38
Y 0
K 0
–
R 193
G 166
B 206

春天紫羅蘭
Spring Violet

如春天的紫羅蘭般帶
沉穩氛圍的紫色

PU-25
C 50
M 62
Y 3
K 0
–
R 145
G 108
B 170

紫色香甜酒
Purple Cordial

如香草香甜酒般的紫
色

PU-29
C 72
M 87
Y 0
K 0
–
R 100
G 55
B 145

勇敢紫羅蘭
Bold Violet

散發大膽、勇敢氣息的
深紫色

PU-33
C 42
M 43
Y 6
K 0
–
R 161
G 147
B 191

葡萄淡紫
Pale Grape

與淡色葡萄色澤相仿
的紫色

PU-37
C 80
M 85
Y 12
K 0
–
R 79
G 60
B 137

非洲紫羅蘭
African Violet

類似非洲紫羅蘭般的
深紫色

PU-22
C 13
M 19
Y 0
K 0
–
R 225
G 212
B 232

小紫丁香
Baby Lilac

類似小紫丁香花的淺
紫色

PU-26
C 32
M 40
Y 3
K 0
–
R 183
G 159
B 200

靜謐薰衣草
Calm Lavender

如薰衣草般溫和氛圍
的紫色

PU-30
C 50
M 58
Y 0
K 0
–
R 144
G 115
B 178

幻想紫羅蘭
Fancy Violet

瀰漫著幻想氛圍的紫
色

PU-34
C 22
M 22
Y 4
K 0
–
R 206
G 199
B 222

質樸紫丁香
Modesty Lilac

給人優雅低調印象的
灰色調淺紫色

PU-38
C 40
M 37
Y 8
K 3
–
R 163
G 157
B 192

薄霧薰衣草
Lavender Haze

如蒙上一層薄霧般的
薰衣草色

PU-23
C 32
M 42
Y 2
K 0
–
R 183
G 156
B 198

嘉德麗雅蘭紫
Cattleya Violet

如嘉德麗雅蘭花瓣般
的紫色

PU-27
C 65
M 82
Y 0
K 0
–
R 115
G 66
B 150

三色堇深紫
Pansy Violet

與三色堇類似的深紫
色

PU-31
C 65
M 66
Y 27
K 5
–
R 109
G 93
B 134

時尚紫
Chic Purple

充滿時尚感的灰紫色

PU-35
C 90
M 100
Y 15
K 0
–
R 60
G 35
B 124

奇幻紫羅蘭
Magic Violet

散發出魔法、魔力、魔
術氛圍的藍紫色

PU-39
C 75
M 71
Y 37
K 0
–
R 88
G 85
B 122

梅洛
Merlot

與梅洛葡萄果皮相似
的暗藍紫色

PU-24
C 56
M 63
Y 21
K 0
–
R 132
G 105
B 148

李子紫紅
Chic Plum

與李子果實相仿的暗
紫色

PU-28
C 15
M 20
Y 0
K 0
–
R 221
G 209
B 231

纈草淺紫
Pale Helio

如淺色纈草花瓣般的
紫色

PU-32
C 42
M 40
Y 16
K 4
–
R 158
G 149
B 177

葡萄紫丁香
Grape Lilac

如附有白色果粉的葡
萄般的淺藍紫色

PU-36
C 52
M 54
Y 0
K 0
–
R 139
G 122
B 183

神秘紫羅蘭
Mystique Violet

充滿神秘感的紫羅蘭
色

PU-40
C 26
M 20
Y 0
K 7
–
R 188
G 191
B 219

阿爾卑斯山晨霞
Alpine Haze

如阿爾卑斯山清晨薄
霧般的淡紫色

1 紫色系＋紫色系　同色系 (近似色相) 的配色

1-1 以紅色傾向的紫色為主的配色

[特徵與配色重點]

紅調紫色的同色系深淺配色，散發出如紅紫色花朵或果實酒般的典雅芳醇氛圍。透過色調差能增添華麗氣息、帶出韻味，低彩度色和無彩色可營造整體的時尚感。

2配色

PU-04　PU-11
PU-10　PU-19
PU-15　PU-14
PU-20　PU-09

3配色

PU-10　PU-20
PU-03

PU-08　PU-17
PU-19

PU-09　PU-15
PU-08

PU-20　PU-19
PU-07

4配色＋無彩色

PU-16　PU-20
PU-15　PU-10
N-10

PU-10　PU-07
PU-04　PU-01
N-02

PU-08　PU-18
PU-19　PU-11
WN-06

PU-03　PU-13
PU-04　PU-14
WN-09

1-2 以藍色傾向的紫色為主的配色

[特徵與配色重點]

藍調紫色的英文即代表紫羅蘭之意的Violet，深淺配色正如其名充滿凜然氣質與芬芳感。整體洋溢著濃郁的高雅感，無彩色則具有溫和襯托並收斂色彩的效果。

2配色

 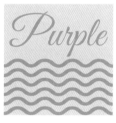

PU-21 ⬤ PU-29 ⬤　　PU-27 ⬤ PU-22 ⬤　　PU-34 ⬤ PU-36 ⬤　　PU-37 ⬤ PU-40 ⬤

3配色

PU-23 ⬤ PU-22 ⬤　　PU-25 ⬤ PU-37 ⬤　　PU-40 ⬤ PU-27 ⬤　　PU-34 ⬤ PU-36 ⬤
PU-29 ⬤　　　　　　 PU-28 ⬤　　　　　　 PU-39 ⬤　　　　　　 PU-35 ⬤

4配色＋無彩色

PU-30 ⬤ PU-27 ⬤　　PU-40 ⬤ PU-30 ⬤　　PU-21 ⬤ PU-35 ⬤　　PU-34 ⬤ PU-36 ⬤
CN-02 ⬤ PU-22 ⬤　　N-00 ⬤ PU-29 ⬤　　N-08 ⬤ PU-30 ⬤　　CN-07 ⬤ PU-32 ⬤
PU-37 ⬤　　　　　　 PU-33 ⬤　　　　　　 PU-28 ⬤　　　　　　 PU-29 ⬤

2 紫色系＋色相接近的顏色　鄰接、類似色相的配色

2-1 紅色傾向的紫色＋接近紅色傾向的顏色

[特徵與配色重點]

紅調紫色與類似色相粉紅色系的配色。與粉紅色的明度對比可營造出明朗溫和的印象，充滿典雅優美的復古感。暗色調能強化古典的氛圍，收斂配色。

2配色

PU-06　PK-14　　PU-10　PK-22　　PU-03　PK-16　　PU-17　PK-12

3配色

PU-14　PU-07　　PU-05　PU-15　　PU-11　PU-19　　PU-06　PU-16
PK-12　　　　　　PK-23　　　　　　PK-28　　　　　　PK-22

5配色

PU-04　　　　　　PU-13　　　　　　PU-20　　　　　　PU-01
PU-03　PK-34　　PU-09　PU-19　　PK-30　PU-11　　PU-14　PK-27
PU-09　PK-30　　R-21　PK-35　　PU-17　PK-37　　PK-13　PU-20

2-2 藍色傾向的紫色＋接近藍色傾向的顏色

[特徵與配色重點]

藍調紫色與類似色相藍色系的配色。猶如芳香的薰衣草、紫丁香、紫羅蘭花朵，搭配低彩度的藍色系營造出清雅的氣氛。透過些微的明暗變化，則可給人安閑平靜的感覺。

2配色

PU-35 ●	B-29 ○

PU-29 ● B-40 ●

PU-36 ● B-28 ●

PU-40 ● B-35 ●

3配色

PU-26 ● PU-27 ●
B-15 ●

PU-31 ● PU-22 ●
B-29 ●

PU-24 ● PU-34 ●
B-30 ○

PU-37 ● PU-40 ●
B-32 ●

5配色

PU-23 ●
PU-35 ● PU-27 ●
B-35 ● B-30 ○

PU-20 ●
PU-30 ● B-26 ●
PU-31 ● B-39 ●

PU-40 ●
B-32 ● PU-25 ●
PU-27 ● B-22 ●

PU-34 ●
PU-21 ● B-38 ●
PU-31 ● B-23 ●

3 紫色系＋色相差較大的顏色　對比色相的配色

3-1 紫色系＋橙色系、黃色系、棕色系

［特徵與配色重點］

如三色堇的紫色與前進色的對比配色十分引人目光，常見於迷幻、魔術、異國風等大膽刺激的視覺表現上。透過降低彩度、緩和色調差，亦可營造出優雅沉靜的配色風格。

2配色

PU-37　Y-40

PU-29　O-23

PU-19　Y-24

PU-36　O-40

3配色

PU-21　PU-30
Y-09

PU-27　PU-34
O-30

PU-25　PU-07
Y-37

PU-18　PU-28
Y-31

5配色

PU-33
PU-09　PU-02
Y-06　Y-05

PU-14
PU-25　PU-27
O-28　BR-15

PU-37
PU-26　PU-14
Y-22　O-24

PU-32
PU-34　PU-11
BR-36　BR-34

3-2 紫色系＋綠色系

[特徵與配色重點]

紫色系與綠色的對比配色。與黃調高彩度綠色的對比充滿新鮮感，令人陶醉在其中。透過降低綠色的彩度，可營造出如紫花和綠葉般關係的豐沛自然感。

2配色

PU-09 ● G-08 ●　　PU-37 ● G-26 ●　　PU-27 ● G-37 ●　　PU-17 ● G-09 ●

3配色

PU-18 ● PU-29 ●　　PU-15 ● PU-34 ●　　PU-07 ● PU-37 ●　　PU-19 ● PU-25 ●
G-19 ●　　　　　　G-27 ●　　　　　　G-28 ●　　　　　　G-17 ●

5配色

PU-23 ●　　　　　PU-29 ●　　　　　PU-24 ●　　　　　PU-15 ●
PU-09 ● PU-27 ●　PU-14 ● PU-25 ●　PU-21 ● PU-27 ●　PU-07 ● PU-35 ●
G-09 ● G-31 ●　　G-15 ● G-07 ●　　G-27 ● G-36 ●　　G-24 ● G-13 ●

4 紫色系＋棕色系、米色系＋無彩色　低彩度暖色與無彩色的沉穩配色

［特徵與配色重點］

紫色與對比色相之棕色、米色、低彩度無彩色的配色，充滿別緻時尚的自然氛圍。能緩和紫色系的強烈個性，經常應用在服裝的色彩搭配上。

PU-06	PU-17
PU-25	BR-27
BR-36	WN-09

PU-01	PU-20
PU-09	BR-07
BR-09	WN-06

PU-32	PU-36
PU-37	BR-22
BR-18	WN-04

PU-12	PU-30
PU-27	BR-38
BR-25	WN-10

PU-27	PU-17
PU-06	BR-17
BR-14	WN-06

PU-37	PU-40
PU-30	BR-10
BR-38	CN-06

PU-11	PU-05
PU-19	BR-38
BR-14	N-10

PU-31	PU-33
PU-25	BR-15
BR-07	WN-08

PU-26	PU-15
PU-07	BR-38
BR-23	WN-08

PU-30	PU-23
PU-34	BR-04
BR-15	N-09

PU-10	PU-36
PU-24	BR-32
BR-25	WN-04

PU-35	PU-40
PU-33	BR-03
BR-01	CN-06

5 紫色系＋其他色系＋無彩色　加上無彩色的多色配色

[特徵與配色重點]

以紫色系為基調的多色配色。位居藍色和紅色中間的紫色，能緩和高彩度暖色與冷色的強烈對比。搭配無彩色可襯托出紫色的色澤與個性，兼展現繽紛而又低調內斂的層次感。

PU-11	PU-02		PU-15	PU-18		PU-38	PU-36		PU-21	PU-35
O-24	G-19		R-09	O-40		B-04	O-02		G-09	B-05
B-12	WN-06		B-25	CN-05		Y-29	N-07		PK-37	CN-10

PU-14	PU-26		PU-36	PU-12		PU-27	PU-36		PU-07	PU-36
Y-19	O-15		B-32	G-20		G-15	B-04		B-12	O-02
G-27	N-04		PK-25	WN-05		O-38	WN-06		G-28	CN-08

PU-31	O-02		PU-19	O-40		PU-09	G-33		PU-36	G-13
G-19	PU-38		B-02	PU-10		Y-33	PU-30		Y-05	PU-26
B-05	CN-04		G-26	N-03		G-37	CN-05		O-04	N-10

PURPLE 01

葡萄酒莊
Winery

紅葡萄酒與釀造原料的梅洛葡萄之類的紫色系，散發出成熟的氛圍。搭配白葡萄酒和乳酪的淡黃色、夏多內葡萄的黃綠色、巧克力色等，呈現出宛如深秋季節般豐收歡愉的氣氛。

Image Words

芳醇 ／ 熟成 ／ 風雅

饒富韻味 ／ 傳統 ／ 經典

構成基礎的紫色系

PU-06	PU-23	PU-39	PU-33	PU-01
C 45 R 157 M 75 G 87 Y 33 B 123 K 0	C 32 R 183 M 42 G 156 Y 2 B 198 K 0	C 75 R 88 M 71 G 85 Y 37 B 122 K 0	C 42 R 161 M 43 G 147 Y 6 B 191 K 0	C 54 R 139 M 77 G 81 Y 53 B 97 K 0

配合色

Y-18	Y-02	G-01	G-13	G-31	R-28	BR-10
C 4 R 248 M 7 G 237 Y 28 B 197 K 0	C 0 R 253 M 15 G 225 Y 36 B 174 K 0	C 27 R 200 M 18 G 194 Y 82 B 69 K 0	C 35 R 183 M 0 G 210 Y 97 B 11 K 0	C 75 R 77 M 50 G 108 Y 88 B 64 K 10	C 33 R 179 M 95 G 44 Y 75 B 60 K 0	C 59 R 113 M 77 G 69 Y 80 B 57 K 19

2 配色

PU-39 ● 　　PU-06 ● 　　PU-23 ● 　　PU-01 ●
G-01 ● 　　Y-02 ● 　　R-28 ● 　　G-13 ●

3 配色

PU-39 ● PU-33 ●　PU-06 ● G-13 ●　G-31 ● PU-23 ●　Y-02 ● PU-01 ●
G-01 ●　　PU-23 ●　　Y-18 ○　　R-28 ●

4 配色

PU-06 ● G-13 ●　PU-33 ● Y-02 ●　BR-10 ● G-01 ●　G-01 ● R-28 ●
BR-10 ● PU-39 ●　PU-39 ● PU-01 ●　PU-33 ● R-28 ●　Y-18 ○ G-31 ●

5 配色

 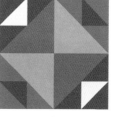 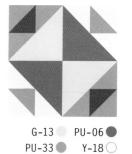

BR-10 ● PU-33 ●　Y-02 ● PU-39 ●　PU-06 ● PU-23 ●　G-13 ● PU-06 ●
G-13 ● PU-39 ●　PU-01 ● G-01 ●　BR-10 ● G-31 ●　PU-33 ● Y-18 ○
G-31 ●　　PU-33 ●　　Y-18 ○　　R-28 ●

PURPLE 02

紫色香氛
Aromatic Purple

芳香馥郁的薰衣草、紫丁香、纈草、紫羅蘭等。以傳統香水原料的紫色系花色為基調，搭配平靜氛圍的象牙色、淡綠色、藍色系營造出優美的配色效果。

Image Words

放鬆 ／ 芳香 ／ 寧靜

令人陶醉 ／ 優雅 ／ 有氣質

構成基礎的紫色系

PU-17	PU-20	PU-09	PU-27	PU-25
C 42　R 162 M 68　G 100 Y 0　　B 166 K 0	C 22　R 204 M 36　G 174 Y 0　　B 210 K 0	C 32　R 180 M 78　G 80 Y 0　　B 154 K 0	C 65　R 115 M 82　G 66 Y 0　　B 150 K 0	C 50　R 145 M 62　G 108 Y 3　　B 170 K 0

配合色

B-38	PK-40	Y-12	G-12	G-29	B-04
C 60　R 116 M 45　G 132 Y 2　　B 191 K 0	C 16　R 216 M 33　G 184 Y 0　　B 214 K 0	C 0　　R 255 M 3　　G 249 Y 12　B 232 K 0	C 22　R 212 M 0　　G 226 Y 66　B 113 K 0	C 23　R 207 M 0　　G 230 Y 30　B 195 K 0	C 60　R 92 M 0　　G 194 Y 16　B 215 K 0

2 配色

PU-17 ●
G-29 ●

PU-25 ●
PK-40 ●

PU-27 ●
B-04 ●

PU-09 ●
Y-12 ○

3 配色

PU-27 ● B-38 ●
PK-40 ●

PU-09 ● PU-20 ●
G-12 ●

G-29 ● PU-25 ●
PU-20 ●

B-04 ● Y-12 ○
PU-20 ●

4 配色

PU-20 ● PU-09 ●
B-38 ● PU-25 ●

G-29 ● PU-27 ●
PU-20 ● PU-09 ●

B-38 ● Y-12 ○
PU-17 ● B-04 ●

PU-25 ● G-12 ●
PU-27 ● G-29 ●

5 配色

PU-27 ● Y-12 ○
PK-40 ● B-38 ●
G-12 ●

B-38 ● PU-17 ●
B-04 ● G-29 ●
PU-25 ●

PU-25 ● B-38 ●
PU-27 ● G-12 ●
G-29 ●

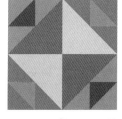
PU-09 ● PK-40 ●
B-38 ● PU-17 ●
PU-27 ●

PURPLE 03

山桑子與奶油
Bilberry and Cream

如山桑子或李子製成的奶油、果昔般的低彩度
紫色系，搭配覆盆子醬、薄荷葉、卡士達醬等
增添風味與華麗感的顏色，營造出優雅別緻的
氣息。

Image Words

沉著 ／ 風雅 ／ 饒富雅趣

漂亮 ／ 自然 ／ 別緻

構成基礎的
紫色系

PU-24	PU-34	PU-12	PU-32	PU-31
C 56 R 132 M 63 G 105 Y 21 B 148 K 0	C 22 R 206 M 22 G 199 Y 4 B 222 K 0	C 30 R 188 M 43 G 155 Y 13 B 183 K 0	C 42 R 158 M 40 G 149 Y 16 B 177 K 4	C 65 R 109 M 66 G 93 Y 27 B 134 K 5

配合色

G-20	G-24	Y-04	PK-31	R-28	B-28	B-18
C 30 R 193 M 0 G 219 Y 60 B 129 K 0	C 60 R 118 M 25 G 157 Y 90 B 65 K 0	C 0 R 253 M 13 G 228 Y 35 B 178 K 0	C 8 R 235 M 24 G 206 Y 8 B 215 K 0	C 33 R 179 M 95 G 44 Y 75 B 60 K 0	C 10 R 234 M 4 G 241 Y 0 B 250 K 0	C 100 R 0 M 80 G 68 Y 38 B 116 K 0

2配色

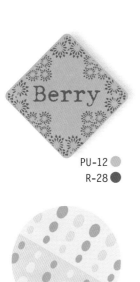

PU-12　R-28

B-28　PU-24

PU-31　Y-04

PU-34　B-18

3配色

PU-34　G-20　PU-32

PK-31　PU-12　PU-31

PU-24　B-28　R-28

Y-04　B-18　G-24

4配色

PU-34　PU-31　B-28　G-24

PU-32　G-20　PU-31　B-18

PU-12　Y-04　PU-24　G-20

PK-31　B-18　G-24　R-28

5配色

PU-12　PU-31　PK-31　B-18　G-24

B-28　PU-32　PU-24　G-20　PK-31

PU-31　PU-12　PU-32　R-28　Y-04

B-18　PU-24　PU-12　Y-04　PU-34

PURPLE 04

奇蹟之石
Wonder Stone

以神秘的能量石、夢幻的表演與燈光照明為靈感。如紫水晶、綠寶石、藍寶石、紅寶石、淡藍色或粉紅色的石英石般的顏色，能營造出不可思議的幸福感等特色獨具的配色組合。

Image Words

神奇 ／ 神秘 ／ 威風凜凜

不可思議 ／ 視覺衝擊 ／ 夢幻

構成基礎的紫色系

PU-18	PU-15	PU-36	PU-35	PU-26
C 36　R 174 M 57　G 124 Y 0　 B 180 K 0	C 73　R 98 M 95　G 44 Y 42　B 97 K 5	C 52　R 139 M 54　G 122 Y 0　 B 183 K 0	C 90　 R 60 M 100　G 35 Y 15　 B 124 K 0	C 3　 R 183 M 40　G 159 Y 3　 B 200 K 0

配合色

G-39	G-38	B-39	B-17	R-40	PK-39
C 93　R 0 M 7　 G 155 Y 58　B 133 K 0	C 23　R 206 M 0　 G 206 Y 14　B 226 K 0	C 100　R 23 M 95　 G 42 Y 5　　B 136 K 0	C 8　 R 239 M 0　 G 248 Y 0　 B 254 K 0	C 0　 R 229 M 95　G 15 Y 7　 B 127 K 0	C 8　 R 234 M 26　G 203 Y 5　 B 218 K 0

2 配色

PU-15 ●
PK-39 ○

PU-18 ●
B-39 ●

G-38 ●
PU-35 ●

PU-26 ●
R-40 ●

3 配色

PU-36 ●　PU-15 ●
G-39 ●

B-39 ●　PU-18 ●
R-40 ●

PU-26 ○　PU-35 ●
PK-39 ○

R-40 ●　PU-36 ●
B-17 ○

4 配色

PU-35 ●　G-38 ●
R-40 ●　PU-36 ●

PU-36 ●　PU-35 ●
PU-26 ○　R-40 ●

B-39 ●　B-17 ○
B-23 ●　G-39 ●

PU-18 ●　PK-39 ○
B-39 ●　PU-15 ●

5 配色

PU-15 ●　PK-39 ○
R-40 ●　B-39 ●
B-17 ○

PU-35 ●　G-39 ●
PU-26 ○　PU-36 ●
B-39 ●

PK-39 ○　R-40 ●
G-38 ●　PU-15 ●
PU-18 ●

B-39 ●　G-38 ○
PU-36 ●　PU-35 ●
B-17 ○

PURPLE 05

秋天七草
Japanese Seven Autumn Flowers

以晴朗秋天山野中的七草為靈感的調色盤。桔梗、澤蘭、葛花、萩花等的紫色系，搭配黃花龍芽草的黃色、芒草和石竹的粉紅色以及草色。沉靜可愛的野草色彩，自萬葉時代以來就廣受人們的喜愛。

Image Words

惹人憐愛／溫順／漂亮

雅趣／和風氛圍／高雅華麗

構成基礎的紫色系

PU-36	PU-25	PU-04	PU-03	PU-10
C 52 R 139 M 54 G 122 Y 0 B 183 K 0	C 50 R 145 M 62 G 108 Y 3 B 170 K 0	C 18 R 214 M 30 G 187 Y 14 B 197 K 0	C 42 R 163 M 74 G 90 Y 39 B 116 K 0	C 26 R 193 M 60 G 123 Y 0 B 177 K 0

配合色

B-40	G-34	BR-31	Y-33	G-22	PK-35	PK-38
C 36 R 173 M 27 G 180 Y 0 B 218 K 0	C 57 R 124 M 29 G 156 Y 53 B 129 K 0	C 20 R 212 M 26 G 191 Y 36 B 163 K 0	C 7 R 244 M 7 G 228 Y 75 B 83 K 0	C 67 R 104 M 42 G 129 Y 98 B 53 K 0	C 6 R 232 M 49 G 157 Y 3 B 191 K 0	C 15 R 210 M 80 G 80 Y 10 B 142 K 0

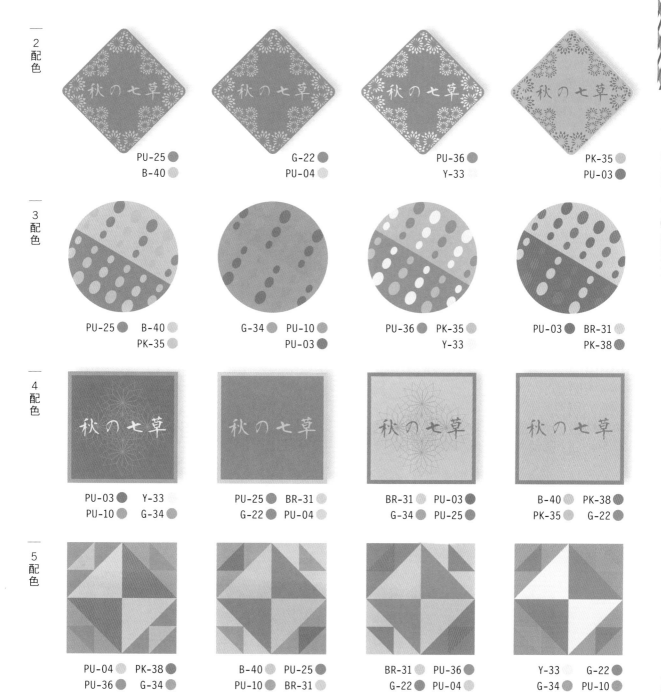

2 配色

秋の七草

| PU-25 ● | G-22 ● | PU-36 ● | PK-35 ● |
| B-40 ○ | PU-04 ○ | Y-33 ○ | PU-03 ● |

3 配色

| PU-25 ● | B-40 ○ | G-34 ● | PU-10 ● | PU-36 ● | PK-35 ○ | PU-03 ● | BR-31 ○ |
| PK-35 ○ | | PU-03 ● | | Y-33 ○ | | PK-38 ● | |

4 配色

秋の七草

| PU-03 ● | Y-33 ○ | PU-25 ● | BR-31 ○ | BR-31 ○ | PU-03 ● | B-40 ○ | PK-38 ● |
| PU-10 ● | G-34 ● | G-22 ● | PU-04 ○ | G-34 ● | PU-25 ● | PK-35 ○ | G-22 ● |

5 配色

PU-04 ○	PK-38 ●	B-40 ○	PU-25 ●	BR-31 ○	PU-36 ●	Y-33 ○	G-22 ●
PU-36 ●	G-34 ●	PU-10 ●	BR-31 ○	G-22 ●	PU-04 ○	G-34 ●	PU-10 ●
PK-35 ○		PU-03 ●		PK-38 ●		PU-25 ●	

PURPLE 06

迷幻紫色
Psychedelic Purple

1960年代以後在流行音樂、具視覺衝擊的設計中極為熱門的迷幻色彩。紫色系以大膽的對比凸顯出高彩度橙色、黃色之類的華麗色彩，提高非現實的氛圍和覺醒效果。

Image Words

迷惑 ／ 陶醉 ／ 興奮狂熱

活潑 ／ 心靈上 ／ 視覺張力

構成基礎的紫色系

PU-11	PU-29	PU-15	PU-10	PU-30
C 38　R 169 M 79　G 77 Y 0　　B 153 K 0	C 72　R 100 M 87　G 55 Y 0　　B 145 K 0	C 73　R 98 M 95　G 44 Y 42　B 97 K 5	C 26　R 193 M 60　G 123 Y 0　　B 177 K 0	C 50　R 144 M 58　G 115 Y 0　　B 178 K 0

配合色

O-20	O-04	Y-31	WN-10	PK-33	G-19	B-08
C 0　R 239 M 63　G 124 Y 89　B 33 K 0	C 8　R 224 M 73　G 100 Y 90　B 36 K 0	C 0　R 255 M 10　G 225 Y 100 B 0 K 0	C 0　R 39 M 50　G 0 Y 45　B 0 K 98	C 0　R 232 M 85　G 67 Y 10　B 136 K 0	C 47　R 151 M 0　G 198 Y 100 B 25 K 0	C 84　R 0 M 4　G 168 Y 15　B 209 K 0

2 配色

PU-29 ● 　　PU-10 ●　　PU-30 ●　　PU-15 ●
Y-31 ●　　B-08 ●　　G-19 ●　　O-20 ●

3 配色

PU-10 ● PU-29 ●　　PK-33 ● PU-15 ●　　PU-30 ● G-19 ●　　WN-10 ● PU-11 ●
G-19 ●　　Y-31 ●　　O-04 ●　　B-08 ●

4 配色

PU-15 ● B-08 ●　　PU-29 ● O-20 ●　　PU-11 ● Y-31 ●　　PU-30 ● G-19 ●
PU-10 ● O-20 ●　　PU-30 ● WN-10 ●　　WN-10 ● G-19 ●　　PU-15 ● PK-33 ●

5 配色

PU-29 ● PU-10 ●　　PU-11 ● G-19 ●　　O-04 ● PU-29 ●　　Y-31 ● PU-15 ●
PU-30 ● WN-10 ●　　PU-15 ● PK-33 ●　　WN-10 ● G-19 ●　　PU-11 ● B-08 ●
O-04 ●　　B-08 ●　　PU-10 ●　　O-20 ●

NEUTRAL COLOR

BLACK

深遠的 Profound

緊湊感 Tight

享有聲望 Prestigious

堅定果敢 Resolute

禮貌性的 Ritual

GRAY

機能性 Functional

樸實 Plain

中庸 Balanced

平穩 Steady

謙虛 Modest

WHITE

純粹 Pure

莊嚴 Sublime

神聖 Sacred

整潔 Clean

正式的 Formal

 無彩色系（白色、灰色、黑色）的領域

色相
顏色

無彩色（中性色）指的是不帶任何彩度和色相（顏色）的白、灰、黑色。接近無彩色且能感受到些微顏色的白、灰、黑色系亦被視為無彩色的同類（近中性色），本章中近中性色也放入無彩色系一同做介紹。任何色相（顏色）皆有近中性色。

明度

無彩色（中性色）以明度階分為白色、灰色、黑色。

彩度

無彩色是指不具任何彩度的白色、灰色、黑色，另外亦有接近無彩色且僅具些微彩度與顏色感覺的白色、灰色、黑色系（近中性色）。

[基本的無彩色]

高

明度

低

[具些微顏色的近中性色例]

冷色系
（冷色的色相）

暖色系
（暖色的色相）

無彩色系調色盤 ｜ 色名與解說　CMYK值，RGB值

[基本的無彩色]

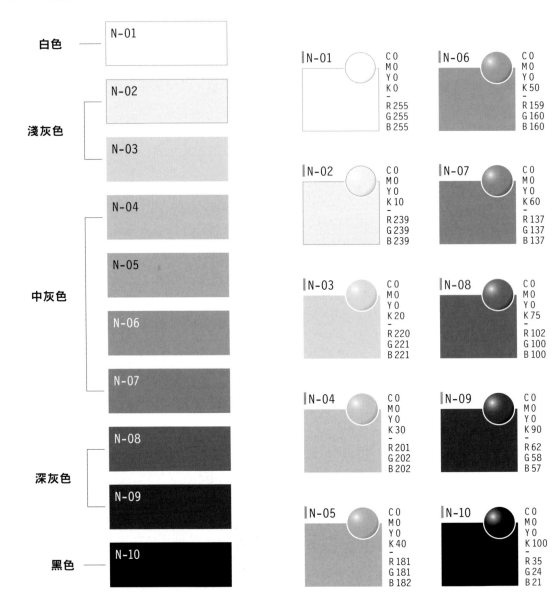

白色 —— N-01

淺灰色
N-02
N-03

中灰色
N-04
N-05
N-06
N-07

深灰色
N-08
N-09

黑色 —— N-10

N-01
C 0
M 0
Y 0
K 0
-
R 255
G 255
B 255

N-02
C 0
M 0
Y 0
K 10
-
R 239
G 239
B 239

N-03
C 0
M 0
Y 0
K 20
-
R 220
G 221
B 221

N-04
C 0
M 0
Y 0
K 30
-
R 201
G 202
B 202

N-05
C 0
M 0
Y 0
K 40
-
R 181
G 181
B 182

N-06
C 0
M 0
Y 0
K 50
-
R 159
G 160
B 160

N-07
C 0
M 0
Y 0
K 60
-
R 137
G 137
B 137

N-08
C 0
M 0
Y 0
K 75
-
R 102
G 100
B 100

N-09
C 0
M 0
Y 0
K 90
-
R 62
G 58
B 57

N-10
C 0
M 0
Y 0
K 100
-
R 35
G 24
B 21

本書配色所採用的30種無彩色。色名編號前的「N」代表本書中基本的無彩色系色彩、
「CN」為冷色系無彩色、「WN」為暖色系無彩色的省略記號。

[具些微顏色的近中性色]

冷色系

 CN-01
C 3
M 0
Y 0
K 0
－
R 250
G 253
B 255

 CN-06
C 7
M 0
Y 0
K 50
－
R 150
G 156
B 159

 CN-02
C 6
M 0
Y 0
K 10
－
R 228
G 234
B 238

 CN-07
C 8
M 0
Y 0
K 60
－
R 128
G 133
B 136

 CN-03
C 5
M 0
Y 0
K 20
－
R 212
G 217
B 220

 CN-08
C 8
M 0
Y 0
K 75
－
R 95
G 98
B 100

 CN-04
C 7
M 0
Y 0
K 30
－
R 190
G 197
B 201

 CN-09
C 10
M 0
Y 0
K 90
－
R 56
G 56
B 58

 CN-05
C 7
M 0
Y 0
K 40
－
R 171
G 177
B 181

 CN-10
C 55
M 0
Y 0
K 98
－
R 0
G 19
B 33

暖色系

 WN-01
C 0
M 4
Y 2
K 0
－
R 254
G 249
B 249

 WN-06
C 0
M 6
Y 3
K 50
－
R 159
G 153
B 154

 WN-02
C 0
M 5
Y 3
K 10
－
R 238
G 232
B 231

 WN-07
C 0
M 7
Y 3
K 60
－
R 136
G 130
B 131

 WN-03
C 0
M 5
Y 3
K 20
－
R 220
G 214
B 213

 WN-08
C 0
M 8
Y 3
K 75
－
R 101
G 95
B 95

 WN-04
C 0
M 6
Y 3
K 30
－
R 200
G 194
B 194

 WN-09
C 0
M 10
Y 5
K 90
－
R 63
G 53
B 52

 WN-05
C 0
M 6
Y 3
K 40
－
R 180
G 174
B 175

 WN-10
C 0
M 50
Y 45
K 98
－
R 39
G 0
B 0

1 無彩色系＋無彩色系　同色系的配色（＊包含 P.205 的近中性色）

[特徵與配色重點]

以簡單為魅力的無彩色系，配色表現的關鍵在於掌握明暗階調、對比效果與平衡、面積比等各種要素。透過僅有的顏色與散發出的溫度感，能變化不同的視覺印象、拓展表現的幅度。

2 配色

N-03 ● CN-09 ●

WN-09 ● N-02 ○

CN-04 ● N-08 ●

WN-08 ● N-01 ○

3 配色

WN-01 ○ N-10 ●
WN-07 ●

CN-05 ● N-01 ○
N-08 ●

WN-04 ● WN-07 ●
N-01 ○

N-02 ○ CN-04 ●
CN-10 ●

5 配色

N-04 ● WN-09 ●
CN-01 ○ WN-05 ●
CN-08 ●

WN-06 ● N-05 ●
WN-01 ○ WN-08 ●
WN-04 ●

CN-04 ● N-03 ●
N-06 ● CN-01 ○
CN-06 ●

WN-07 ● WN-05 ●
N-01 ○ CN-05 ●
N-10 ●

2 無彩色系＋粉紅色、紅色、橙色系的暖色

3配色為2個無彩色加1個有彩色的配色例，5配色為3個無彩色加2個有彩色的配色例。

[特徵與配色重點]

無彩色能強調暖色的溫潤感與前進感，同時具有簡潔明瞭的配色效果。靈活運用近中性色的冷色系和暖色系，即可調整在無彩色與暖色對比下微妙的強弱增減。

2配色

 N-10 ● PK-27 ●

 CN-04 ● R-35 ●

 CN-10 ● PK-10 ●

 N-02 ○ O-17 ●

3配色

 PK-15 ● WN-18 ● WN-03 ●

 N-01 ○ R-27 ● CN-10 ●

 N-02 ○ O-31 ● CN-06 ●

 R-36 ● N-03 ● N-09 ●

5配色

 PK-19 ● R-18 ● WN-01 ○ CN-07 ● WN-05 ●

 WN-08 ● O-20 ● R-21 ● CN-01 ○ CN-05 ●

 WN-09 ● N-04 ● N-02 ○ PK-21 ● R-28 ●

 PK-33 ● O-40 ● WN-03 ● N-06 ● N-10 ●

3 無彩色系＋黃色、綠色系

3配色為2個無彩色加1個有彩色的配色例，5配色為3個無彩色加2個有彩色的配色例。

[特徵與配色重點]

在與無彩色的對比下，能增添黃色的明亮感、凸顯綠色的清新氣息。適合時尚輕快的風格，給人融合了緊實力量感與清爽活潑感的印象。

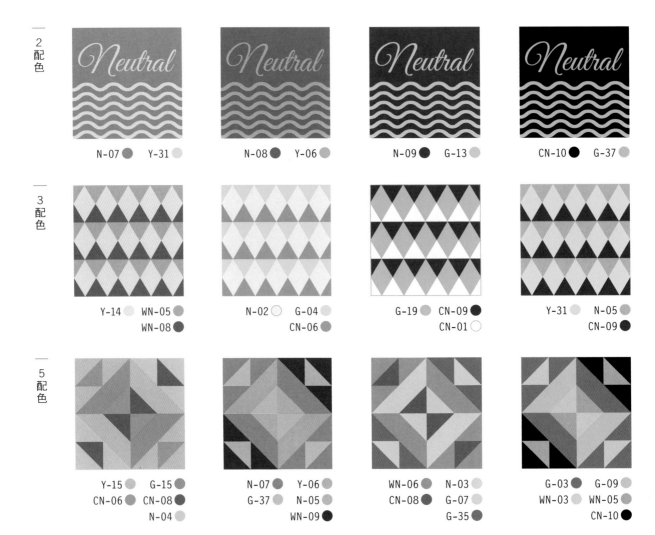

2配色

N-07　Y-31　　　　N-08　Y-06　　　　N-09　G-13　　　　CN-10　G-37

3配色

Y-14　WN-05
WN-08

N-02　G-04
CN-06

G-19　CN-09
CN-01

Y-31　N-05
CN-09

5配色

Y-15　G-15
CN-06　CN-08
N-04

N-07　Y-06
G-37　N-05
WN-09

WN-06　N-03
CN-08　G-07
G-35

G-03　G-09
WN-03　WN-05
CN-10

4 無彩色系＋藍色、紫色系

3配色為2個無彩色加1個有彩色的配色例，5配色為3個無彩色加2個有彩色的配色例。

[特徵與配色重點]

無彩色搭配冷色的藍色，可給人鮮明、理性的感覺。紫色則與黑色與灰色陰鬱氛圍具有加乘效果，能強化古典、神秘等紫色獨特的個性。

2配色

CN-09 ● B-04 ●

N-04 ● B-35 ●

N-03 ● PU-17 ●

WN-10 ● PU-10 ●

3配色

B-12 ● CN-03 ●
CN-07 ●

CN-01 ○ B-31 ●
CN-09 ●

PU-18 ● WN-02 ○
WN-09 ●

PU-30 ● CN-10 ●
WN-01 ○

5配色

PU-38 ● B-33 ●
CN-01 ○ CN-08 ●
CN-10 ●

CN-09 ● B-38 ●
PU-07 ● N-01 ○
CN-05 ●

CN-03 ● CN-07 ●
CN-09 ● PU-36 ●
B-14 ●

PU-29 ● B-31 ●
N-02 ○ N-05 ●
CN-10 ●

5　無彩色＋其他色系的高明度色　運用彩度差、明度差的配色

[特徵與配色重點]

高明度的淡色系與溫和色系，在與無彩色的彩度對比下更能襯托出色彩。與無彩色的明度差愈大，愈能凸顯色調的明亮氛圍。亦可為輕快、可愛印象的高明度色注入冷靜沉著的元素，營造樸實的感覺。

2配色

N-06 ● PK-22 ●

N-10 ● B-16 ●

CN-04 ● Y-38 ●

CN-09 ● G-20 ●

3配色

O-37 ●　N-07 ●
N-01 ○

N-08 ●　CN-01 ○
G-08 ●

PU-20 ●　WN-08 ●
CN-03 ●

N-10 ●　G-33 ●
CN-03 ●

5配色

N-07 ●
CN-02 ○　CN-08 ●
Y-38 ●　B-26 ●

WN-08 ●
B-17 ○　WN-06 ●
PK-20 ●　WN-10 ●

CN-09 ●
CN-04 ●　N-07 ●
G-11 ●　PK-15 ●

N-07 ●
G-07 ●　N-05 ●
N-10 ●　B-30 ○

6 無彩色＋其他色系的低明度色　運用彩度差、明度差的配色

[特徵與配色重點]

明度較高的無彩色在彩度對比與明度對比下，可強化暗色或深色有彩色的色澤、減輕沉重的印象。低明度的有彩色系之間，能透過有明度差的無彩色達到分離的效果，營造出清爽的氛圍。

2 配色

WN-05　R-17　　CN-03　B-35　　CN-05　PU-37　　N-04　G-31

3 配色

BR-04　N-01　　N-07　G-40　　B-33　CN-02　　WN-06　R-30
　WN-05　　　　　N-01　　　　　N-05　　　　　WN-02

5 配色

WN-07　　　　　WN-04　　　　　WN-08　　　　　N-06
N-04　BR-10　　PU-19　CN-04　　WN-04　N-01　　N-10　WN-02
WN-02　B-25　　N-08　PU-01　　B-39　R-32　　PU-15　G-35

7 無彩色系＋其他色系的低彩度色　低彩度的近似色調配色

由3個無彩色與3個有彩色組合的6配色例。

[特徵與配色重點]

無彩色和低彩度色是欲呈現別緻風格時一定會有的搭配組合。充滿自然感的基本低彩度色微妙的色澤，可透過無彩色提供溫和的映襯、調和，營造出高雅的氛圍。

6配色

WN-10　WN-06
WN-08　BR-20
PK-29　BR-31

WN-07　WN-04
N-06　BR-30
Y-27　BR-33

CN-09　CN-04
CN-07　BR-05
B-24　BR-26

WN-05　WN-03
WN-10　BR-18
BR-09　BR-38

CN-08　N-04
WN-06　BR-14
BR-23　G-31

WN-09　CN-07
CN-04　BR-22
B-26　BR-05

N-07　WN-05
CN-04　B-09
G-10　G-23

N-08　CN-07
WN-05　PU-08
PK-07　BR-11

CN-02　N-09
N-06　BR-31
BR-06　PK-07

N-10　BR-09
PU-08　PK-39
WN-06　WN-04

N-04　BR-30
CN-09　PU-38
N-07　B-09

WN-02　WN-04
B-24　BR-05
BR-19　WN-08

8 無彩色系＋其他色系的多色配色 無彩色與繽紛有彩色的多色配色

由2個無彩色與4個有彩色組合的6配色例。

[特徵與配色重點]

無彩色能適度降低繽紛多色的喧囂感，具有襯托個別單色的效果。靈活運用無彩色系的關鍵，在於明暗的選擇與溫度感。例如甜美可愛的多色系，若搭配冷色系的灰色即可給人清爽的印象。

6配色

CN-05	CN-08
G-21	PK-23
O-15	B-04

N-08	N-10
G-32	O-40
B-31	R-09

N-06	N-10
B-03	PK-33
PU-11	G-37

CN-10	CN-05
B-26	B-39
O-29	R-21

CN-07	CN-04
B-31	R-10
Y-15	O-24

N-09	CN-05
R-36	G-06
PK-06	PU-25

WN-07	CN-08
R-05	Y-19
G-22	B-10

N-10	WN-06
G-18	O-12
PU-19	B-25

N-09	B-32
G-27	CN-02
PK-13	R-10

WN-01	B-19
G-16	WN-06
O-22	R-02

CN-08	B-08
G-13	CN-09
R-30	O-28

CN-06	B-32
R-19	N-01
CN-10	B-35

無彩色系的意象調色盤與配色

NEUTRAL
01

美好年代的海報
Belle Époque Posters

羅特列克的代表作品，即生動描繪出19世紀末巴黎的流行、娛樂等文化樣貌的海報藝術。襯托石版畫之多彩並大膽強調構圖與主題的黑色是最大的特徵。

Image Words

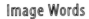

懷舊風情 ／ 復古 ／ 清晰

親切 ／ 胸襟開闊 ／ 寬容

構成基礎的
無彩色系

WN-10	WN-08	WN-05	N-07
C 0　R 39 M 50　G 0 Y 45　B 0 K 98	C 0　R 101 M 8　G 95 Y 3　B 95 K 75	C 0　R 180 M 6　G 174 Y 3　B 175 K 40	C 0　R 137 M 0　G 137 Y 0　B 137 K 60

配合色

Y-13	Y-11	R-11	O-15	G-11	BR-20	B-21
C 0　R 254 M 15　G 222 Y 58　B 125 K 0	C 2　R 251 M 7　G 240 Y 22　B 209 K 0	C 0　R 233 M 86　G 68 Y 68　B 65 K 0	C 0　R 240 M 60　G 132 Y 77　B 61 K 0	C 12　R 197 M 2　G 202 Y 35　B 158 K 22	C 38　R 173 M 63　G 111 Y 75　B 73 K 0	C 100　R 0 M 68　G 81 Y 10　B 154 K 0

2 配色

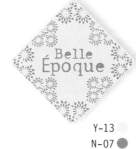

WN-10 ● | Y-13 ● | WN-05 ● | Y-11 ○
G-11 ● | N-07 ● | B-21 ● | WN-08 ●

3 配色

WN-08 ● R-11 ● | G-11 ● WN-10 ● | N-07 ● Y-13 ● | B-21 ● WN-05 ●
Y-11 ○ | O-15 ● | BR-20 ● | WN-10 ●

4 配色

WN-05 ● R-11 ● | WN-10 ● G-11 ● | WN-08 ● Y-04 ● | G-11 ● WN-10 ●
Y-11 ○ BR-20 ● | N-07 ● O-15 ● | WN-05 ● BR-20 ● | O-15 ● B-21 ●

5 配色

Y-13 ● WN-10 ● | WN-05 ● O-15 ● | R-11 ● WN-10 ● | BR-20 ● Y-11 ○
WN-08 ● BR-20 ● | WN-08 ● G-11 ● | BR-20 ● B-21 ● | N-07 ● WN-10 ●
R-11 ● | Y-13 ● | G-11 ● | R-11 ●

NEUTRAL 02

懷舊風格的墨色與黑色
Nostalgic Sepia and Black

黑色機身充滿厚重感的古典相機和電話機，深棕色的復古家具及老舊的黑白照片等。以墨色階調搭配褪色的玫瑰色或卡其色、米色，能營造出柔和的懷舊氛圍。

Image Words

復古 ／ 典雅 ／ 別緻

優美 ／ 精緻 ／ 時髦

構成基礎的無彩色系

CN-06	WN-09	N-10	WN-06	WN-03
C 7　R 150	C 0　R 63	C 0　R 35	C 0　R 159	C 0　R 220
M 0　G 156	M 10　G 53	M 0　G 24	M 6　G 153	M 5　G 214
Y 0　B 159	Y 5　B 52	Y 0　B 21	Y 3　B 154	Y 3　B 213
K 50	K 90	K 100	K 50	K 20

配合色

BR-07	BR-37	BR-26	BR-11	R-23	BR-39
C 50　R 83	C 3　R 246	C 30　R 190	C 35　R 179	C 15　R 193	C 57　R 126
M 81　G 35	M 10　G 231	M 45　G 149	M 39　G 158	M 65　G 105	M 60　G 103
Y 80　B 26	Y 23　B 202	Y 55　B 114	Y 36　B 151	Y 37　B 113	Y 90　B 55
K 57	K 2	K 0	K 0	K 15	K 8

— 2 配色

WN-09 ●
BR-11 ●

BR-07 ●
CN-06 ●

N-10 ●
BR-37 ●

BR-26 ●
WN-03 ●

— 3 配色

WN-09 ● BR-11 ●
BR-39 ●

BR-37 ● N-10 ●
BR-11 ●

CN-06 ● BR-07 ●
WN-03 ●

R-23 ● WN-06 ●
BR-39 ●

— 4 配色

N-10 ● BR-37 ●
BR-39 ● BR-26 ●

CN-06 ● BR-07 ●
BR-37 ● WN-09 ●

BR-26 ● N-10 ●
WN-03 ● BR-07 ●

CN-06 ● WN-03 ●
BR-39 ● R-23 ●

— 5 配色

WN-09 ● BR-37 ●
WN-06 ● BR-26 ●
BR-07 ●

CN-06 ● BR-37 ●
WN-09 ● BR-39 ●
WN-03 ●

WN-06 ● WN-03 ●
R-23 ● WN-09 ●
N-10 ●

WN-03 ● BR-07 ●
BR-11 ● N-10 ●
R-23 ●

NEUTRAL 03

可愛搖滾
Rock'n Roll Cute

將搖滾的基本顏色黑色和銀灰色，搭配女孩風的粉紅色、深淺紅色及紫色系。以黑色為主的小惡魔顏色，能傳遞出如可愛哥德風格的妖豔與唯美氛圍。

Image Words

可愛 ／ 自由 ／ 視覺衝擊

大膽 ／ 自我主張 ／ 明快

構成基礎的無彩色系

N-10	CN-03	CN-09	CN-01	N-06
C 0　R 35 M 0　G 24 Y 0　B 21 K 100	C 5　R 212 M 0　G 217 Y 0　B 220 K 20	C 10　R 56 M 0　G 56 Y 0　B 58 K 90	C 3　R 250 M 0　G 253 Y 0　B 255 K 0	C 0　R 159 M 0　G 160 Y 0　B 160 K 50

配合色

PK-33	PK-39	R-35	R-30	G-30	PU-30	PU-09
C 0　R 232 M 85　G 67 Y 10　B 136 K 0	C 8　R 234 M 26　G 203 Y 5　B 218 K 0	C 3　R 226 M 100　G 0 Y 74　B 53 K 0	C 32　R 181 M 88　G 62 Y 60　B 80 K 0	C 75　R 80 M 42　G 125 Y 100　B 55 K 0	C 50　R 144 M 58　G 115 Y 0　B 178 K 0	C 32　R 180 M 78　G 80 Y 0　B 154 K 0

2
配色

N-10 ●　　PK-33 ●

R-30 ●　　CN-03 ●

PK-39 ▦　　CN-09 ●

PU-30 ●　　CN-01 ○

3
配色

PU-09 ●　　N-06 ●
N-10 ●

CN-09 ●　　R-35 ●
G-30 ●

PK-39 ▦　　N-10 ●
PK-33 ●

R-30 ●　　CN-01 ○
N-06 ●

4
配色

CN-03 ●　　R-35 ●
N-06 ●　　N-10 ●

PK-39 ▦　　CN-09 ●
PK-33 ●　　R-30 ●

N-06 ●　　PK-33 ▦
CN-03 ●　　PU-30 ●

N-10 ●　　CN-01 ○
PU-09 ●　　R-35 ●

5
配色

PK-33 ●　　CN-01 ○
N-10 ●　　PU-09 ●
PU-30 ●

N-06 ●　　R-30 ●
CN-09 ●　　G-30 ●
PK-33 ▦

PU-09 ●　　CN-03 ●
N-06 ●　　N-10 ●
R-35 ●

CN-01 ○　　PU-30 ●
PK-39 ▦　　R-35 ●
G-30 ●

NEUTRAL 04

現代主義
Modernism

以象徵現代主義設計的無彩色，與紅、黃、藍基本色的簡潔明瞭配色。米飛兔的作者布魯納也深受蒙德里安、里特維爾德等人的影響，因而創作出簡單優美風格的繪本。

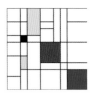

Image Words

匀稱 ／ 別緻 ／ 簡潔

精力充沛 ／ 時尚 ／ 清爽

構成基礎的無彩色系

CN-10	N-01	CN-04	CN-02	CN-07
C 55 R 0 M 0 G 19 Y 0 B 33 K 98	C 0 R 255 M 0 G 255 Y 0 B 255 K 0	C 7 R 190 M 0 G 197 Y 0 B 201 K 30	C 6 R 228 M 0 G 234 Y 0 B 238 K 10	C 8 R 128 M 0 G 133 Y 0 B 136 K 60

配合色

R-27	Y-29	B-36	O-04	BR-10	G-31
C 17 R 205 M 100 G 19 Y 90 B 39 K 0	C 6 R 244 M 16 G 212 Y 88 B 32 K 0	C 100 R 11 M 90 G 49 Y 0 B 143 K 0	C 8 R 224 M 73 G 100 Y 90 B 36 K 0	C 59 R 113 M 77 G 69 Y 80 B 57 K 19	C 75 R 77 M 50 G 108 Y 88 B 64 K 10

2 配色

R-27 ●
N-01 ○

CN-10 ●
O-04 ◍

CN-04 ◍
B-36 ●

CN-07 ◍
Y-29 ▦

3 配色

CN-04 ◍　R-27 ●
CN-02 ○

N-01 ○　B-36 ●
O-04 ◍

CN-07 ◍　CN-10 ●
Y-29 ▦

CN-02 ○　CN-04 ◍
G-31 ◍

4 配色

CN-07 ◍　Y-29 ▦
CN-04 ◍　O-04 ◍

N-01 ○　CN-10 ●
O-04 ◍　B-36 ●

CN-04 ◍　B-36 ●
Y-29 ▦　R-27 ●

O-04 ◍　CN-02 ○
G-31 ◍　BR-10 ●

5 配色

CN-04 ◍　O-04 ◍
CN-10 ●　B-36 ●
R-27 ●

CN-02 ○　CN-07 ◍
G-31 ◍　BR-10 ●
O-04 ◍

R-27 ●　CN-10 ●
CN-04 ◍　CN-07 ◍
Y-29 ▦

CN-04 ◍　B-36 ●
CN-07 ◍　BR-10 ●
N-01 ○

配色實用基礎知識

① 色彩的三屬性

首先，先來認識一下色彩的三屬性（色相、明度、彩度三要素）。當人眼看到顏色會同時接收到這三種屬性，瞭解色彩的三屬性是進行配色、溝通色彩時極為重要的基礎。

■色相（Hue）：顏色

色相指的是紅、橙、黃、綠、藍、紫等「顏色」的性質。將基本色相以光譜順序做環狀排列即色相環，英文中稱為color circle、hue circle、color wheel。根據表色體系不同，色相的分割方式（角度）也隨之各異，同一色相至類似色相屬於同系範圍的色相關係，色相環中位於直徑兩端的顏色稱為補色；位於對面側的顏色屬於對比範圍的色相關係，稱為色相對比關係或對比色關係。不妨先從色相整體的逐步變化掌握冷色和暖色等色相所傳達的溫度感、前進性、後退性、活力感之類的意象差異吧。

[色相環與色相差的關係]
以◎記號的色彩為基準時的色相關係

同系色相（同一、鄰接、類似）的範圍

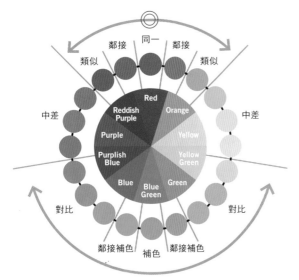

對比色相（補色、鄰接補色、對比）的範圍

[暖色與冷色]

暖色系：蘊含溫暖、華麗、積極等意象的顏色。彩度較高的暖色具有接近感，稱為前進色；與冷色系相比有較大的感覺，因此亦稱為膨脹色。

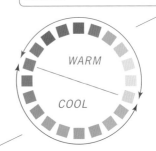

冷色系：蘊含涼爽、冷靜、穩重等意象的顏色。冷色具有遠離感，稱為後退色；與暖色系相比有較小的感覺，因此亦稱為收縮色。

要認識基本的色相差異和對應關係，建議先熟悉由20～24個色相組成的色相環。比起色相數較少的色相環，能更深入瞭解色相（顏色）的關聯性與變化；亦可輕易掌握色彩印象的差異與配色效果的感覺，在考量配色調和與進行配色時相當重要。

■ 明度（Value, lightness）：明暗度

明度是指色彩的明暗程度。如〈圖1〉的縱軸般，以白與黑之間等距分割的無彩色段階為基準，愈往上明度愈高、愈往下明度愈低。明度對於色彩的「輕重感」、「柔硬感」等意象有很大的影響。

■ 彩度（Chroma, Saturation）：鮮濁度

彩度指的是色彩的鮮濁程度。如〈圖1〉及〈圖2〉的橫軸般，彩度愈高表示色彩愈增加，給人鮮艷的印象；相反的彩度愈低、愈接近無彩色則色彩愈減少，給人靜態的感覺。彩度會左右「華麗、樸素」和「人工、天然」等印象，以及與色彩的動靜等活動性有關的意象。

〈圖1〉
[同一色相的明度與彩度的關係圖]

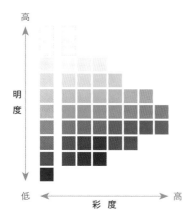

〈圖2〉
[明度與彩度高低所造成的意象變化]

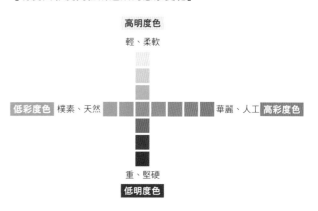

無彩色（Neutral Color / Achromatic Color）與有彩色（Chromatic Color）

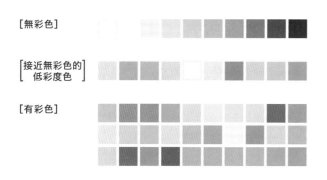

[無彩色]

[接近無彩色的
　低彩度色]

[有彩色]

● 無彩色即白、灰、黑等沒有彩度的顏色。由白到黑的明度段階序列稱為灰階。無彩色又稱為中性色或非彩色，接近無彩色的低彩度色則稱為無彩色系或近中性色。在本書以第9章無彩色系（Neutral Color）介紹。

● 有彩色（Chromatic Color）即有彩度的顏色。無論顏色深淺或毫不起眼皆能辨別出色相，是相對於無彩色的稱呼。

② 色調（Color Tone）與意象

配色手法中常會活用到色調的概念。色調指的是綜合明度與彩度所呈現的色彩深淺、明暗程度。正如 P.223 中明度與彩度的說明，同一色相的顏色也會依明度和彩度的高低、強弱而有不同的色彩調性，亦即色調。色調不同，色彩的意象也會隨之變化。

色調以在群組名稱前面冠上鮮（vivid）、強（strong）之類的修飾語來表示。培養敏銳的色調感可以更容易辨識出微妙的色差和意象差異，在挑選符合目標意象的顏色或進行配色時也能更加順暢。

[色調的區分例]

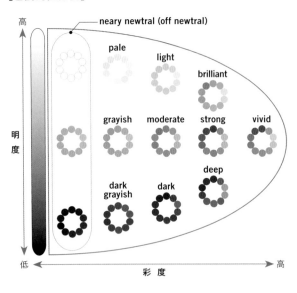

[色調的主要意象]

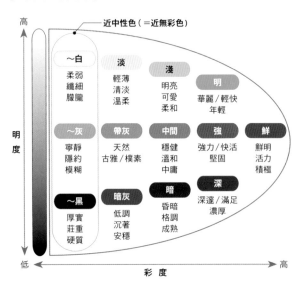

▶ **色調分類與色調名稱**

色調的分類與名稱會依色彩體系種類而各有不同。上述圖表是參考 ISCC-NBS 的色調區分及名稱，簡略標示出基本的色調概念與意象的關係。PCCS 中將明色調（brilliant）稱為亮色調（bright），中間色（moderate）附近的色調稱為鈍色調（dull）或柔色調（soft）。欲瞭解更詳細的色彩體系（表色體系）與色調區分的讀者，請參考色彩學相關的專門圖書及資料。

③ 基本的配色手法

配色調和的基本為「統一與變化的平衡」

色彩學者D. B. Judd認為配色調和的視覺感受雖然關乎個人喜好，但根據前人論述的研究內容仍可歸納出「秩序的原理」「熟悉的原理」「類似的原理」「明確的原理」4個要素（1955年）。總結來說「統一與變化的平衡」即色彩調和討喜的基本要件，此一觀點也運用在現存各種與配色調和相關的學說和理論上。接下來將以選擇顏色時最具關鍵性的「色相」為基礎，說明基本的配色手法。

3-1 同系色相的配色（同一、鄰接、類似）

以「和諧的統一感」為基本

POINT：
● 具整體感的同色系
● 自然的明暗
● 舒適的變化

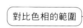

[色相關係]
以 ◎ 記號的色彩為基準時的色相關係

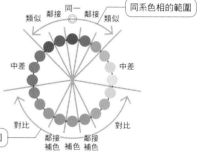

〈同系色相的配色種類〉 ＊關於色調的種類與區分請參照P.224

[主調配色]
以同系色相營造統一感，並利用不同的色調呈現出變化。

P.64 3配色例

P.137 3配色例

[同色異調配色]
同系色相內之主調配色的一種。由明度差異較大的複數色調組合而成，透過自然的明暗對比產生變化。

P.159 3配色例

P.111 3配色例

[單色配色]
主調配色的一種，色相差和色調差都很小，看起來宛如浮雕工藝品般。色相差稍微大一點的配色稱為偽單色配色。

單色配色例　　偽單色配色例

P.14 3配色例

P.15 3配色例

3-2 與對比關係色相的配色（補色、鄰接補色、對比）

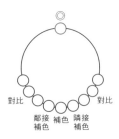

對比　　　　　　　　對比
　　鄰接　補色　隣接
　　補色　　　　補色

以「變化感」為特徵

POINT：
- 一目瞭然　●顯眼的變化
- 富裝飾性、色彩豐富的歡樂氣氛

〈對比色相的配色種類〉

[色相對比配色]
若為對比關係的高彩度色，則色相差愈大顏色的對比也愈強，具有相互襯托的效果。

P.43　2配色例

P.138　2配色例

P.163　5配色例

P.186　5配色例

[補色：互補配色]
在色相差最大的補色配色中，高彩度的紅色與綠色相鄰雖給人刺眼的眩目感，但也常運用在欲呈現強烈視覺衝擊的場合。

補色的配色例

3-3 達到接近目標意象的配色平衡訣竅

[訣竅1] 透過色調（明度、彩度的色調）調整

即使是對比色相關係的顏色，也能透過符合目標意象的色調來調整對比的強弱。利用色調的明暗差或彩度差做出變化，即可呈現各式各樣的氛圍。
＊關於色調的種類與區分請參照P.224

[訣竅2] 透過無彩色、低彩度色調整

能襯托無彩色或有彩色的顏色、隔離對比過強的配色以及收斂近似色的配色。低彩度色調的顏色，能以沉靜的印象使高彩度色之間的對比變得穩重，具有隔離、調整的效果。

P.186　5配色例

P.115　3配色例

P.19　3配色例

P.207　5配色例

P.213　6配色例

P.213　6配色例

4 依色系別掌握色彩，擴展配色表現的範疇

構成本書章節的色系別調色盤，為基本的「紅色系、粉紅色系、橙色系、黃色系、棕色＆米色系、綠色系、藍色系、紫色系、無彩色系」9種。雖然內容精簡，但能理解基本色系別的範圍、比較符合配色表現的顏色，讓選擇想用的色彩變得更加容易。以客觀的角度辨別顏色的差異，愈增加實際操作配色的經驗愈能培養自己的色彩感覺能力。接下來是針對各章節的色系、配色例、意象調色盤的運用範例介紹。

例 雖同為藍色系但顏色與色調的範圍廣泛，色彩的意象也大相逕庭。

若選擇右側紫色傾向的藍色，
再加上類似色的同色異調配色手法，
會呈現出什麼樣的感覺呢？

⇒

1. 從色系調色盤中尋找喜歡的顏色

2. 確認以喜歡顏色為主的同色系配色例

例 自己偏好的粉紅色是什麼樣的顏色呢？
尋找偏好的顏色，透過意象調色盤確認配色構思。

⇒

接下來
從意象調色盤中尋找靈感

柔黃色調的粉紅色？　Pink　Pink

何種明暗程度的粉紅色？　Pink　Pink

or

鮮紫色調的粉紅色？　Pink　Pink

何種深淺程度的粉紅色？　Pink　Pink

＼使用粉紅色的配色構思一覽／

配色表現的應用篇

構成基礎的粉紅色系　　配合色

例 因為要變換室內擺設所以想尋找棕色系的家具，
哪一種棕色會比較適合呢？

紅調棕色？　何種深淺程度比較適合？

or

黃調棕色？　何種程度的黃色比較適合？

確認喜歡顏色的同色系配色例。

⇒相較於單色，更能輕易想像出搭配的可能性與表現的範疇。

色系別
Select Color Index

將本書刊載的350色依色系別製作成方便配色使用的一覽表，共分成第1章到第8章的粉紅色系／紅色系／橙色系／黃色系／棕色＆米色系／綠色系／藍色系／紫色系以及第9章的無彩色。

與各章的色彩調色盤同樣，有彩色按照色相順序排列、無彩色按照明度順序排列。色彩的記號和編號與內文中的「單色編號」相對應，各色彩的下方依序為色名、CMYK值、RGB值、HEX（16進位制）的參考值。

內文中亦附有色名解說的介紹，請依據需求對照單色編號瀏覽詳細資料。

粉紅色系 PP.010-033

PK-01
柔米色
C0 M7 Y8 K0
R254 G243 B235
#FEF3EB

PK-02
淺鮭紅
C0 M33 Y36 K2
R245 G189 B157
#F5BD9D

PK-03
粉米色
C0 M25 Y25 K0
R249 G208 B186
#F9D0BA

PK-04
洛可可
C5 M37 Y38 K0
R238 G180 B150
#EEB496

PK-05
喀什米爾桃紅
C5 M14 Y13 K0
R243 G226 B218
#F3E2DA

PK-06
貝里尼
C0 M45 Y44 K0
R244 G165 B132
#F4A584

PK-07
淡粉米色
C7 M27 Y23 K0
R236 G199 B187
#ECC7BB

PK-08
鮮嫩火腿
C0 M27 Y20 K0
R245 G201 B190
#F5C9BE

PK-09
粉紅香檳
C0 M32 Y23 K0
R247 G194 B182
#F7C2B6

PK-10
融化粉紅
C0 M40 Y30 K0
R245 G177 B162
#F5B1A2

PK-11
蜜桃粉
C0 M38 Y26 K0
R245 G181 B171
#F5B5AB

PK-12
甜心粉紅
C2 M22 Y14 K0
R247 G213 B208
#F7D5D0

PK-13
塑膠珊瑚
C0 M52 Y36 K0
R241 G151 B140
#F1978C

PK-14
貝殼粉
C0 M13 Y7 K0
R252 G232 B230
#FCE8E6

PK-15
草莓果汁
C0 M47 Y30 K0
R243 G162 B154
#F3A29A

PK-16
健談粉紅
C4 M33 Y20 K0
R240 G190 B186
#F0BEBA

PK-17
粉嫩玫瑰
C5 M36 Y22 K0
R238 G183 B179
#EEB7B3

PK-18
薄暮玫瑰
C8 M50 Y32 K0
R229 G152 B148
#E59894

PK-19
淺桃粉
C0 M28 Y14 K0
R248 G203 B202
#F8CBCA

PK-20
小花粉紅
C2 M28 Y14 K0
R245 G202 B202
#F5CACA

PK-21
蜜桃珊瑚
C0 M44 Y23 K0
R243 G169 B169
#F3A9A9

PK-22
糖果粉
C0 M30 Y13 K0
R247 G199 B201
#F7C7C9

PK-23
伊爾絲玫瑰
C0 M56 Y28 K0
R240 G142 B148
#F08E94

PK-24
李子冰淇淋
C6 M48 Y16 K5
R225 G154 B170
#E19AAA

PK-25
棉花糖
C0 M58 Y16 K0
R239 G139 B162
#EF8BA2

PK-26
玫瑰乳液
C5 M12 Y5 K0
R243 G231 B234
#F3E7EA

PK-27
幻想玫瑰
C0 M68 Y20 K0
R236 G114 B145
#EC7291

PK-28
櫻花粉
C0 M17 Y3 K0
R251 G226 B233
#FBE2E9

PK-29
玫瑰紫紅
C22 M60 Y25 K0
R202 G125 B147
#CA7D93

PK-30
酢漿草粉
C6 M70 Y19 K0
R227 G108 B144
#E36C90

PK-31
薄紅梅
C8 M24 Y8 K0
R235 G206 B215
#EBCED7

PK-32
錦葵紫
C22 M67 Y22 K0
R200 G110 B143
#C86E8F

PK-33
暖洋紅
C0 M85 Y10 K0
R232 G67 B136
#E84388

PK-34
極光粉
C13 M57 Y10 K0
R218 G135 B171
#DA87AB

PK-35
蓮花玫瑰
C6 M49 Y3 K0
R232 G157 B191
#E89DBF

PK-36
霧粉
C17 M35 Y12 K0
R215 G178 B195
#D7B2C3

PK-37
九重葛
C10 M78 Y6 K0
R218 G86 B148
#DA5694

PK-38
盛開蓮花
C15 M80 Y10 K0
R210 G80 B142
#D2508E

PK-39
粉紅蓮花
C8 M26 Y5 K0
R234 G203 B218
#EACBDA

PK-40
薰衣草粉
C16 M33 Y0 K0
R216 G184 B214
#D8B8D6

紅色系 PP.034-057

R-01
紅椒粉
C15 M85 Y100 K0
R211 G71 B23
#D34717

R-02
日落紅
C0 M82 Y90 K0
R234 G80 B32
#EA5020

R-03
番茄紅
C6 M83 Y86 K0
R225 G77 B41
#E14D29

PK-04
焰火紅
C0 M87 Y93 K0
R233 G66 B27
#E9421B

R-05
秋天玫瑰
C7 M70 Y61 K0
R226 G108 B85
#E26C55

R-06
暖珊瑚紅
C0 M65 Y52 K0
R237 G121 B102
#ED7966

R-07
淺鏽紅
C37 M65 Y56 K0
R174 G108 B99
#AE6C63

R-08
辣椒粉
C40 M95 Y100 K0
R163 G45 B36
#A32D24

R-09
庸俗櫻桃紅
C0 M83 Y68 K0
R233 G77 B67
#E94D43

R-10
火熱蜜桃
C0 M73 Y50 K0
R235 G102 B99
#EB6663

R-11
糖果紅
C0 M86 Y68 K0
R233 G68 B65
#E94441

R-12
草莓糖
C4 M73 Y50 K0
R230 G101 B99
#E66563

R-13
莓果醬
C22 M75 Y55 K0
R200 G93 B92
#C85D5C

R-14
蘋果紅
C26 M97 Y95 K0
R191 G37 B37
#BF2525

R-15
深紅色
C35 M90 Y78 K3
R174 G57 B58
#AE393A

R-16
織錦玫瑰
C50 M86 Y75 K13
R136 G59 B61
#883B3D

R-17
石榴石紅
C45 M97 Y93 K18
R140 G34 B38
#8C2226

R-18
蔓越莓汁
C20 M83 Y60 K0
R202 G75 B81
#CA4B51

R-19
糖衣蘋果
C21 M95 Y82 K0
R199 G42 B50
#C72A32

R-20
櫻桃醬
C20 M86 Y63 K0
R202 G67 B75
#CA434B

R-21
秋海棠
C3 M82 Y53 K0
R229 G79 B88
#E54F58

R-22
火鳥紅
C0 M98 Y90 K0
R230 G18 B32
#E61220

R-23
古董玫瑰紅
C15 M65 Y37 K15
R193 G105 B113
#C16971

R-24
基爾酒
C26 M84 Y58 K0
R192 G72 B83
#C04853

R-25
異國紅
C47 M100 Y92 K5
R150 G34 B45
#96222D

R-26
豐收紅
C47 M100 Y90 K8
R147 G33 B45
#93212D

R-27
鎘紅色
C17 M100 Y90 K0
R205 G19 B39
#CD1327

R-28
蔓越莓醬
C33 M95 Y75 K0
R179 G44 B60
#B32C3C

R-29
玫瑰果凍
C8 M87 Y55 K0
R220 G64 B83
#DC4053

R-30
櫻桃蘿蔔
C32 M88 Y60 K0
R181 G62 B80
#B53E50

R-31
舞蹈紅
C17 M100 Y79 K0
R205 G17 B50
#CD1132

R-32
甜菜根
C38 M94 Y67 K2
R169 G46 B69
#A92E45

R-33
口香糖球
C5 M100 Y80 K0
R223 G3 B46
#DF032E

R-34
火龍果
C23 M97 Y63 K0
R195 G32 B70
#C32046

R-35
火花紅
C3 M100 Y74 K0
R226 G0 B53
#E20035

R-36
紅寶石墜飾
C0 M93 Y38 K0
R231 G39 B98
#E72762

R-37
復古紅
C48 M98 Y66 K20
R132 G29 B61
#841D3D

R-38
九重葛
C18 M85 Y34 K0
R205 G68 B111
#CD446F

R-39
活力玫瑰
C0 M95 Y28 K0
R230 G25 B107
#E6196B

R-40
閃亮紅寶石
C0 M95 Y7 K0
R229 G15 B127
#E50F7F

橙色系 PP.058-081

0-01
珊瑚橙
C0 M58 Y54 K0
R240 G137 B104
#F08968

0-02
火焰珊瑚
C0 M67 Y67 K0
R237 G116 B76
#ED744C

0-03
柑橘牛軋糖
C0 M43 Y45 K0
R244 G169 B132
#F4A984

0-04
鎘橙色
C8 M73 Y90 K0
R224 G100 B36
#E06424

0-05
黎明珊瑚
C3 M48 Y54 K0
R239 G157 B112
#EF9D70

0-06
義式蔬菜湯
C23 M68 Y83 K0
R200 G107 B55
#C86B37

0-07
豐收橙
C7 M64 Y78 K0
R228 G121 B60
#E4793C

0-08
柑橘果凍
C0 M68 Y85 K0
R237 G114 B43
#ED722B

0-09
高更橙
C0 M70 Y90 K0
R237 G109 B31
#ED6B1F

0-10
淺陶土橙
C7 M34 Y38 K0
R235 G185 B153
#EBB999

0-11
動感橙
C10 M67 Y87 K0
R222 G113 B43
#DE712B

0-12
燃燒橙
C22 M67 Y86 K5
R196 G106 B48
#C46A30

0-13
杏桃果汁
C0 M28 Y32 K0
R249 G201 B170
#F9C9AA

0-14
躍動橙
C15 M66 Y86 K0
R214 G113 B47
#D6712F

0-15
活力橙
C0 M60 Y77 K0
R240 G132 B61
#F0843D

0-16
塑膠橙
C3 M44 Y55 K0
R240 G165 B113
#F0A571

0-17
辛辣橙
C0 M74 Y100 K0
R236 G99 B0
#EC6300

0-18
紅蘿蔔橙
C4 M58 Y78 K0
R234 G135 B61
#EA873D

0-19
快樂橙
C0 M55 Y75 K0
R241 G143 B67
#F18F43

0-20
夏橙色
C0 M63 Y89 K0
R239 G124 B33
#EF7C21

0-21
草原夕陽
C0 M60 Y85 K0
R240 G131 B44
#F0832C

0-22
南瓜
C5 M60 Y84 K0
R232 G130 B48
#E88230

0-23
芒果橙
C2 M48 Y66 K0
R241 G157 B89
#F19D59

0-24
泡泡糖橙
C0 M65 Y95 K0
R238 G120 B12
#EE780C

0-25
陽光杏桃
C0 M32 Y48 K0
R248 G191 B136
#F8BF88

0-26
冷凍杏桃
C0 M27 Y40 K0
R249 G202 B156
#F9CA9C

0-27
橘夢
C8 M60 Y92 K0
R227 G128 B29
#E3801D

0-28
雲隙光橙
C0 M50 Y78 K0
R243 G153 B62
#F3993E

0-29
辛辣芒果
C0 M55 Y86 K0
R241 G142 B41
#F18E29

0-30
杏桃費士
C0 M40 Y65 K0
R246 G174 B95
#F6AE5F

0-31
溫州蜜柑
C2 M50 Y82 K0
R240 G152 B53
#F09835

0-32
柑橘瑪芬
C7 M34 Y57 K0
R236 G183 B116
#ECB774

0-33
柑橘皂霜
C0 M21 Y37 K0
R251 G214 B167
#FBD6A7

0-34
現代橙
C0 M55 Y93 K0
R241 G142 B16
#F18E10

0-35
波斯菊橙
C6 M50 Y87 K0
R234 G150 B42
#EA962A

0-36
法式清湯凍
C9 M41 Y71 K0
R231 G167 B83
#E7A753

0-37
花粉橙
C0 M34 Y65 K0
R248 G186 B98
#F8BA62

0-38
柑橘汽水
C0 M30 Y60 K0
R249 G194 B112
#F9C270

0-39
活潑橙
C0 M52 Y100 K0
R242 G147 B0
#F29300

0-40
芒果汁
C0 M44 Y96 K0
R245 G164 B0
#F5A400

黃色系 PP.082-105

Y-01
豐收黃
C5 M17 Y33 K0
R243 G218 B178
#F3DAB2

Y-02
切達乳酪
C0 M15 Y36 K0
R253 G225 B174
#FDE1AE

Y-03
雞蛋黃
C0 M26 Y62 K0
R251 G201 B109
#FBC96D

Y-04
卡士達黃
C0 M13 Y35 K0
R253 G228 B178
#FDE4B2

Y-05
黃扁豆
C6 M24 Y57 K0
R241 G201 B122
#F1C97A

Y-06
紅花黃
C3 M42 Y93 K0
R241 G167 B9
#F1A709

Y-07
金合歡雞尾酒
C3 M24 Y65 K0
R246 G203 B103
#F6CB67

Y-08
薑黃
C15 M42 Y95 K0
R220 G160 B16
#DCA010

Y-09
向陽黃
C0 M12 Y43 K0
R254 G229 B161
#FEE5A1

Y-10
蛋殼黃
C0 M5 Y19 K0
R255 G245 B217
#FFF5D9

Y-11
蘋果片
C2 M7 Y22 K0
R251 G240 B209
#FBF0D1

Y-12
綿密泡沫
C0 M3 Y12 K0
R255 G249 B232
#FFF9E8

Y-13
瑪格麗特黃
C0 M15 Y58 K0
R254 G222 B125
#FEDE7D

Y-14
柑橘奶油
C2 M13 Y54 K0
R251 G224 B136
#FBE088

Y-15
玉米黃
C9 M25 Y80 K0
R235 G196 B66
#EBC442

Y-16
愉悅光
C0 M6 Y28 K0
R255 G242 B198
#FFF2C6

Y-17
黃甜椒
C5 M21 Y80 K0
R244 G205 B64
#F4CD40

Y-18
平靜光
C4 M7 Y28 K0
R248 G237 B197
#F8EDC5

Y-19
香蕉黃
C7 M25 Y88 K0
R239 G196 B36
#EFC424

Y-20
月光黃
C5 M10 Y40 K0
R245 G229 B169
#F5E5A9

Y-21
非洲芒果
C10 M25 Y88 K0
R234 G194 B39
#EAC227

Y-22
戰鬥黃
C0 M23 Y100 K0
R252 G203 B0
#FCCB00

Y-23
茉莉黃
C3 M7 Y38 K0
R250 G236 B176
#FAECB0

Y-24
校車黃
C5 M24 Y92 0
R244 G199 B2
#F4C702

Y-25
檸檬酪
C4 M7 Y39 K0
R248 G235 B174
#F8EBAE

Y-26
櫻草黃
C0 M7 Y53 K0
R255 G236 B142
#FFEC8E

Y-27
黃金色
C23 M22 Y65 K0
R208 G192 B107
#D0C06B

Y-28
琺瑯牛奶鍋
C0 M2 Y14 K0
R255 G251 B229
#FFFBE5

Y-29
鍋黃色
C6 M16 Y88 K0
R244 G212 B32
#F4D420

Y-30
春日象牙色
C0 M2 Y16 K0
R255 G251 B255
#FFFBFF

Y-31
歡樂黃
C0 M10 Y100 K0
R255 G225 B0
#FFE100

Y-32
卡門貝爾乳酪
C6 M5 Y15 K0
R243 G241 B223
#F3F1DF

Y-33
活力檸檬
C7 M7 Y75 K0
R244 G228 B83
#F4E453

Y-34
三色菫黃
C8 M7 Y62 K0
R241 G229 B119
#F1E577

Y-35
幼洋梨
C15 M10 Y54 K0
R226 G219 B138
#E2DB8A

Y-36
不透明乳霜
C0 M0 Y15 K0
R255 G253 B229
#FFFDE5

Y-37
甘菊花
C10 M5 Y59 K0
R238 G231 B128
#EEE780

Y-38
蝴蝶黃
C5 M0 Y60 K0
R249 G242 B127
#F9F27F

Y-39
檸檬冰沙
C2 M0 Y23 K0
R253 G251 B213
#FDFBD5

Y-40
酸檸檬
C7 M0 Y68 K0
R245 G239 B106
#F5EF6A

棕色&米色系 PP.106-129

BR-01
栗色
C28 M100 Y70 K58
R105 G0 B24
#690018

BR-02
豆沙餡
C56 M65 Y58 K5
R130 G98 B96
#826260

BR-03
紅豆
C33 M75 Y62 K23
R153 G75 B70
#994B46

BR-04
丁香棕
C50 M75 Y70 K45
R99 G54 B48
#633630

BR-05
巧克力餅乾
C40 M63 Y56 K8
R160 G105 B96
#A06960

BR-06
勇氣棕
C35 M85 Y85 K42
R123 G43 B29
#7B2B1D

BR-07
石楠根煙斗
C50 M81 Y80 K57
R83 G35 B26
#53231A

BR-08
紅陶玫瑰
C27 M62 Y55 K0
R193 G118 B102
#C17666

BR-09
巧克力奶昔
C35 M47 Y42 K0
R179 G143 B135
#B38F87

BR-10
巧克力醬
C59 M77 Y80 K19
R113 G69 B57
#714539

BR-11
貂毛灰棕
C35 M39 Y36 K0
R179 G158 B151
#B39E97

BR-12
剛果棕
C50 M85 Y100 K0
R149 G69 B42
#95452A

BR-13
貂毛棕
C52 M57 Y55 K0
R142 G116 B107
#8E746B

BR-14
收音機棕
C50 M80 Y90 K17
R133 G68 B45
#85442D

BR-15
辣豆
C30 M79 Y92 K0
R186 G83 B42
#BA532A

BR-16
石窟寺
C53 M55 Y55 K0
R140 G119 B109
#8C776D

BR-17
紅磚糧倉
C14 M53 Y57 K0
R218 G142 B104
#DA8E68

BR-18
淺摩卡棕
C22 M35 Y36 K0
R206 G173 B155
#CEAD9B

BR-19
野獸棕
C67 M69 Y72 K36
R81 G66 B57
#514239

BR-20
溫醇摩卡
C38 M63 Y75 K0
R173 G111 B73
#AD6F49

BR-21
印加棕
C36 M72 Y92 K34
R134 G70 B29
#86461D

BR-22
胡桃色
C27 M48 Y58 K0
R191 G142 B104
#BF8E68

BR-23
樺木棕
C60 M70 Y84 K30
R100 G71 B48
#644730

BR-24
洋菇
C10 M16 Y18 K0
R233 G218 B206
#E9DACE

BR-25
牛奶糖
C27 M57 Y77 K0
R195 G127 B69
#C37F45

BR-26
肉桂
C30 M45 Y55 K0
R190 G149 B114
#BE9572

BR-27
奶茶
C7 M26 Y34 K0
R237 G200 B168
#EDC8A8

BR-28
燕麥粥
C4 M12 Y17 K0
R246 G230 B213
#F6E6D5

BR-29
黃土棕
C22 M36 Y50 K0
R207 G170 B129
#CFAA81

BR-30
杏仁奶油
C2 M19 Y32 K0
R248 G217 B178
#F8D9B2

BR-31
摩卡米
C20 M26 Y36 K0
R212 G191 B163
#D4BFA3

BR-32
黃豆
C0 M12 Y22 K0
R253 G232 B204
#FDE8CC

BR-33
橡木棕
C36 M50 Y75 K0
R178 G136 B78
#B2884E

BR-34
美洲豹
C28 M52 Y93 K17
R173 G120 B33
#AD7821

BR-35
古典棕
C23 M28 Y44 K0
R205 G184 B147
#CDB893

BR-36
黃金米色
C20 M29 Y52 K0
R212 G184 B130
#D4B882

BR-37
亞麻米
C3 M10 Y23 K2
R246 G231 B202
#F6E7CA

BR-38
巴洛克金
C50 M58 Y95 K5
R144 G111 B46
#906F2E

BR-39
沼澤橄欖
C57 M60 Y90 K8
R126 G103 B55
#7E6737

BR-40
小羊毛
C0 M5 Y15 K0
R225 G245 B224
#E1F5E0

綠色系 PP.130-153

G-01 夏多內綠 C27 M18 Y82 K0 R200 G194 B69 #C8C245	**G-09** 啤酒花綠 C32 M3 Y100 K0 R191 G210 B182 #BFD200	**G-17** 嫩芽綠 C30 M5 Y60 K0 R193 G213 B127 #C1D57F	**G-25** 溫柔微風 C15 M0 Y23 K0 R225 G239 B211 #E1EFD3	**G-33** 薄荷糖衣 C28 M0 Y32 K0 R195 G225 B191 #C3E1BF
G-02 強烈萊姆 C22 M8 Y95 K0 R213 G212 B0 #D5D400	**G-10** 綠茶乳霜 C42 M25 Y71 K0 R165 G172 B96 #A5AC60	**G-18** 綠意山丘 C48 M13 Y92 K0 R150 G182 B55 #96B637	**G-26** 樂園綠 C60 M5 Y100 K0 R112 G181 B44 #70B52C	**G-34** 森林綠 C57 M29 Y53 K0 R124 G156 B129 #7C9C81
G-03 中世紀橄欖綠 C50 M36 Y86 K22 R125 G127 B55 #7D7F37	**G-11** 垂柳綠 C12 M2 Y35 K22 R197 G202 B158 #C5CA9E	**G-19** 酸爽綠 C47 M0 Y100 K0 R151 G198 B25 #97C619	**G-27** 綠色汽水 C40 M0 Y58 K0 R168 G210 B134 #A8D286	**G-35** 樹林綠 C77 M40 Y68 K0 R65 G127 B100 #417F64
G-04 酸萊姆 C19 M0 Y87 K0 R220 G226 B47 #DCE22F	**G-12** 粉彩萊姆 C22 M0 Y66 K0 R212 G226 B113 #D4E271	**G-20** 活力薄荷 C30 M0 Y60 K0 R193 G219 B129 #CLDB81	**G-28** 綠光 C60 M0 Y90 K0 R110 G186 B68 #6EBA44	**G-36** 玉石綠 C78 M8 Y75 K0 R0 G163 B102 #00A366
G-05 糖霜萊姆 C13 M0 Y50 K0 R232 G236 B152 #E8EC98	**G-13** 鮮明萊姆 C35 M0 Y97 K0 R183 G210 B11 #B7D20B	**G-21** 浮萍綠 C45 M10 Y85 K0 R157 G190 B71 #9DBE47	**G-29** 寧靜綠 C23 M0 Y30 K0 R207 G230 B195 #CFE6C3	**G-37** 懷舊薄荷綠 C48 M3 Y35 K0 R141 G201 B180 #8BC9B4
G-06 蘭花綠 C35 M18 Y78 K0 R182 G192 B83 #B6C053	**G-14** 酸味萊姆 C28 M5 Y62 K0 R198 G214 B122 #C6D67A	**G-22** 椰葉綠 C67 M42 Y98 K0 R104 G129 B53 #688135	**G-30** 酢漿草 C75 M42 Y100 K0 R78 G125 B55 #4E7D37	**G-38** 仙境綠 C23 M0 Y14 K0 R206 G232 B226 #CEE8E2
G-07 新芽綠 C22 M3 Y73 K0 R213 G221 B94 #D5DD5E	**G-15** 鸚鵡綠 C53 M25 Y100 K0 R138 G162 B40 #8AA228	**G-23** 淡色萊姆 C25 M0 Y45 K0 R204 G226 B163 #CCE2A3	**G-31** 開拓綠 C75 M50 Y88 K10 R77 G108 B64 #4D6C40	**G-39** 綠寶石 C93 M7 Y58 K0 R0 G155 B133 #009B85
G-08 活力萊姆 C22 M0 Y75 K0 R213 G225 B89 #D5E159	**G-16** 新鮮蒔蘿 C56 M33 Y88 K0 R131 G149 B66 #839542	**G-24** 鮮活綠葉 C60 M25 Y90 K0 R118 G157 B65 #769D41	**G-32** 活潑綠 C65 M0 Y90 K0 R91 G182 B143 #5BB647	**G-40** 幾內亞綠 C100 M40 Y60 K20 R0 G101 B99 #006563

B-01
絨毛藍
C15 M0 Y6 K0
R224 G241 B242
#E0F1F2

B-02
綠松石藍
C43 M0 Y17 K0
R153 G212 B217
#99D4D9

B-03
海洋綠松石
C90 M0 Y32 K0
R0 G166 B182
#00A6B6

B-04
水藍色
C60 M0 Y16 K0
R92 G194 B215
#5CC2D7

B-05
疾速藍
C72 M0 Y11 K0
R0 G182 B221
#00B6DD

B-06
薄荷藍
C40 M0 Y11 K0
R161 G216 B228
#A1D8E4

B-07
奶油藍
C25 M3 Y9 K0
R200 G227 B233
#C8E3E9

B-08
明亮海洋
C84 M4 Y15 K0
R0 G168 B209
#00A8D1

B-09
迷霧池塘
C33 M10 Y13 K0
R181 G209 B217
#B5D1D9

B-10
輕快藍
C60 M0 Y5 K0
R87 G195 B234
#57C3EA

B-11
埃及藍
C100 M30 Y20 K0
R0 G129 B178
#0081B2

B-12
彗星藍
C67 M10 Y0 K0
R58 G176 B230
#3AB0E6

B-13
天堂藍
C78 M30 Y0 K0
R0 G142 B207
#008ECF

B-14
海水藍
C56 M7 Y4 K0
R109 G191 B230
#6DBFE6

B-15
嬰兒藍
C30 M2 Y2 K0
R187 G225 B245
#BBE1F5

B-16
午後藍
C48 M10 Y3 K0
R137 G195 B231
#89C3E7

B-17
冷霧藍
C8 M0 Y0 K0
R239 G248 B254
#EFF8FE

B-18
靛藍夜色
C100 M80 Y38 K0
R0 G68 B116
#004474

B-19
牽牛花
C72 M34 Y4 K0
R67 G141 B199
#438DC7

B-20
霧藍色
C42 M20 Y12 K0
R159 G185 B208
#9FB9D0

B-21
賽艇藍
C100 M68 Y10 K0
R0 G81 B154
#00519A

B-22
自由藍
C80 M48 Y0 K0
R45 G116 B187
#2D74BB

B-23
浪漫藍
C50 M20 Y0 K0
R134 G179 B224
#86B3E0

B-24
薄縹色
C60 M35 Y16 K0
R113 G148 B184
#7194B8

B-25
大溪地藍
C95 M73 Y7 K0
R0 G75 B153
#004B99

B-26
搖籃曲藍
C40 M15 Y0 K0
R162 G195 B231
#A2C3E7

B-27
暗夜森林
C78 M65 Y50 K5
R75 G90 B107
#4B5A6B

B-28
乳白藍
C10 M4 Y0 K0
R234 G241 B250
#EAF1FA

B-29
霜凍藍
C35 M18 Y3 K0
R175 G195 B225
#AFC3E1

B-30
晨霧藍
C16 M8 Y3 K0
R220 G228 B240
#DCE4F0

B-31
普羅旺斯藍
C60 M35 Y0 K0
R111 G148 B205
#6F94CD

B-32
寧靜藍
C47 M25 Y0 K0
R145 G174 B219
#91AEDB

B-33
柏林藍
C100 M90 Y30 K0
R15 G54 B117
#0F3675

B-34
懷舊藍
C65 M45 Y12 K0
R103 G129 B178
#6781B2

B-35
鈷藍
C90 M75 Y0 K0
R38 G73 B157
#26499D

B-36
藍色魚
C100 M90 Y0 K0
R11 G49 B143
#0B318F

B-37
海軍藍
C100 M100 Y60 K37
R18 G27 B60
#121B3C

B-38
薰衣草藍
C60 M45 Y2 K0
R116 G132 B191
#7484BF

B-39
夢幻藍
C100 M95 Y5 K0
R23 G42 B136
#172A88

B-40
藍月
C36 M27 Y0 K0
R173 G180 B218
#ADB4DA

紫色系 PP.178-201

PU-01
無花果紅紫
C54 M77 Y53 K0
R139 G81 B97
#8B5161

PU-02
薩摩番薯
C45 M70 Y43 K0
R158 G96 B114
#9E6072

PU-03
石楠花
C42 M74 Y39 K0
R163 G90 B116
#A35A74

PU-04
紫丁香淡紫
C18 M30 Y14 K0
R214 G187 B197
#D6BBC5

PU-05
木通
C45 M60 Y33 K0
R157 G115 B136
#9D7388

PU-06
嘉德麗雅蘭唇瓣
C45 M75 Y33 K0
R157 G87 B123
#9D577B

PU-07
杜鵑花
C37 M77 Y25 K0
R172 G84 B130
#AC5482

PU-08
優雅淡紫
C23 M32 Y13 K0
R203 G180 B196
#CBB4C4

PU-09
三色菫紫
C32 M78 Y23 K0
R180 G80 B154
#B4509A

PU-10
薊花
C26 M60 Y0 K0
R193 G123 B177
#C17BB1

PU-11
奇異紫
C38 M79 Y0 K0
R169 G77 B153
#A94D99

PU-12
葡萄慕斯
C30 M43 Y13 K0
R188 G155 B183
#BC9BB7

PU-13
無花果灰紫
C45 M45 Y30 K0
R156 G141 B155
#9C8D9B

PU-14
葡萄奶油
C27 M49 Y2 K0
R193 G145 B190
#C191BE

PU-15
神奇紫
C73 M95 Y42 K5
R98 G44 B97
#622C61

PU-16
古董紫羅蘭
C53 M63 Y28 K0
R139 G106 B140
#8B6A8C

PU-17
纈草
C42 M68 Y0 K0
R162 G100 B166
#A264A6

PU-18
紫羅蘭香甜酒
C36 M57 Y0 K0
R174 G124 B180
#AE7CB4

PU-19
古代紫
C70 M86 Y35 K5
R102 G60 B110
#663C6E

PU-20
纈草明紫
C22 M36 Y0 K0
R204 G174 B210
#CCAED2

PU-21
春天紫羅蘭
C27 M38 Y0 K0
R193 G166 B206
#C1A6CE

PU-22
小紫丁香
C13 M19 Y0 K0
R225 G212 B232
#E1D4E8

PU-23
嘉德麗雅蘭紫
C32 M42 Y2 K0
R183 G156 B198
#B79CC6

PU-24
李子紫紅
C56 M63 Y21 K0
R132 G105 B148
#846994

PU-25
紫色香甜酒
C50 M62 Y3 K0
R145 G108 B170
#916CAA

PU-26
靜謐薰衣草
C32 M40 Y3 K0
R183 G159 B200
#B79FC8

PU-27
三色菫深紫
C65 M82 Y0 K0
R115 G66 B150
#734296

PU-28
纈草淺紫
C15 M20 Y0 K0
R221 G209 B231
#DDD1E7

PU-29
勇敢紫羅蘭
C72 M87 Y0 K0
R100 G55 B145
#643791

PU-30
幻想紫羅蘭
C50 M58 Y0 K0
R144 G115 B178
#9073B2

PU-31
時尚紫
C65 M66 Y27 K5
R109 G93 B134
#6D5D86

PU-32
葡萄紫丁香
C42 M40 Y16 K4
R158 G149 B177
#9E95B1

PU-33
葡萄淡紫
C42 M43 Y6 K0
R161 G147 B191
#A193BF

PU-34
質樸紫丁香
C22 M22 Y4 K0
R206 G199 B222
#CEC7DE

PU-35
奇幻紫羅蘭
C90 M100 Y15 K0
R60 G35 B124
#3C237C

PU-36
神秘紫羅蘭
C52 M54 Y0 K0
R139 G122 B183
#8B7AB7

PU-37
非洲紫羅蘭
C80 M85 Y12 K0
R79 G60 B137
#4F3C89

PU-38
薄霧薰衣草
C40 M37 Y8 K3
R163 G157 B192
#A39DC0

PU-39
梅洛
C75 M71 Y37 K0
R88 G85 B122
#58557A

PU-40
阿爾卑斯山晨霞
C26 M20 Y0 K7
R188 G191 B219
#BCBFDB

無彩色系 PP.202-221

[基本的無彩色]

N-01
C0 M0 Y0 K0
R255 G255 B255 / #FFFFFF

N-02
C0 M0 Y0 K10
R239 G239 B239 / #EFEFEF

N-03
C0 M0 Y0 K20
R220 G221 B221 / #DCDDDD

N-04
C0 M0 Y0 K30
R201 G202 B202 / #C9CACA

N-05
C0 M0 Y0 K40
R181 G181 B182 / #B5B5B6

N-06
C0 M0 Y0 K50
R159 G160 B160 / #969C9F

N-07
C0 M0 Y0 K60
R137 G137 B137 / #898989

N-08
C0 M0 Y0 K75
R102 G100 B100 / #666464

N-09
C0 M0 Y0 K90
R62 G58 B57 / #3E3A39

N-10
C0 M0 Y0 K100
R35 G24 B21 / #231815

[具些微顏色的近中性色]

冷色系

CN-01
C3 M0 Y0 K0
R250 G253 B255 / #FAFDFF

CN-02
C6 M0 Y0 K10
R228 G234 B238 / #E4EAEE

CN-03
C5 M0 Y0 K20
R212 G217 B220 / #D4D9DC

CN-04
C7 M0 Y0 K30
R190 G197 B201 / #BEC5C9

CN-05
C7 M0 Y0 K40
R171 G177 B181 / #ABB1B5

CN-06
C7 M0 Y0 K50
R150 G156 B159 / #969C9F

CN-07
C8 M0 Y0 K60
R128 G133 B136 / #808588

CN-08
C8 M0 Y0 K75
R95 G98 B100 / #5F6264

CN-09
C10 M0 Y0 K90
R56 G56 B58 / #38383A

CN-10
C55 M0 Y0 K98
R0 G19 B33 / #001321

暖色系

WN-01
C0 M4 Y2 K0
R254 G249 B249 / #FEF9F9

WN-02
C0 M5 Y3 K10
R238 G232 B231 / #EEE8E7

WN-03
C0 M5 Y3 K20
R220 G214 B213 / #DCD6D5

WN-04
C0 M6 Y3 K30
R200 G194 B194 / #C8C2C2

WN-05
C0 M6 Y3 K40
R180 G174 B175 / #B4AEAF

WN-06
C0 M6 Y3 K50
R159 G153 B154 / #9F999A

WN-07
C0 M7 Y3 K60
R136 G130 B131 / #888283

WN-08
C0 M8 Y3 K75
R101 G95 B95 / #655F5F

WN-09
C0 M10 Y5 K90
R63 G53 B52 / #3F3534

WN-10
C0 M50 Y45 K98
R39 G0 B0 / #270000

後記

色彩表現會反映出各個時代當下的氣氛、個人所追求的美感及各式各樣的心境。
對過去從未留意過的顏色開始感到新鮮，一直很喜歡的配色某天卻突然厭倦了，換句話說
就是在重覆探索色彩表現的過程中，想透過色彩表現的感覺和靈感也逐漸增加，包括顏色
所展現的意象與變化性，以及與顏色使用外種種要素的關係。

已出版的配色書就在這樣的發想下，以輕鬆介紹配色與變化多樣性為主旨寫成。其中依照
意象主題分類的《輕鬆上手！配色實例BOOK》（書名為暫譯，日本2014年出版）自發售以
來受到廣大讀者愛用。

本配色書《配色寶典：用9大色系放膽配》為系列第3作。
這回融入了以下幾點全新的構成要素。
「輕鬆掌握配色基礎，如單色的差異、印象的不同，以及同色系顏色的範圍及關係。」
「以些微的色差改變配色效果，觀看並感受其中印象的差異。」
「熟悉五感與配色風格的關係，以及擴展變化的方式。」
本書編纂的重點在於使內容容易與想要觀看感覺並動手嘗試的動機結合。同色系顏色的
範圍及色調的傾向等，感覺上似乎清楚，但想要在腦海中立即想像卻出乎意料地困難，以
易於觀看和感覺為目標選定的色系別原創調色盤是本書的主旨。

創作上的色彩選擇及色彩表現並沒有一定的規則或答案，重點在於增加以寬廣視角和獨到
觀點觀看並感受更多色彩與色彩表現的機會，實際運用多種顏色嘗試自行配色，使心胸更
加開放並提升眼力。想拓展顏色使用的自由度，關鍵在於識別多種單色及理解配色造成的
效果與印象之差異。本書讓讀者配合各別顏色、意象、色名、配色例、主題等一同觀看感受
單色及配色，若能輕鬆理解且在尋找顏色或創作時派上用場，我也會很開心。

本書編輯為 Graphic社國際部部長坂本久美子女士、裝幀及本文設計則出自堀恭子女士，
能與如此資深的兩人共事讓我深感愉快。感謝兩位這回也提供了大方且細心的協助，實現
全新的構想與旨趣。

最後向恩師色彩學者大井義雄老師、FORMS的諸位以及親朋好友致上最深的謝意。

2018 年 12 月 25 日

久野 尚美 *kuno naomi*

參考文獻／插畫協力／刊載照片、圖片的著作權

參考文獻

［英文文獻］

■Augustine Hope, Margaret Walch
THE COLOR COMPENDIUM Van Nostrand Reinhold／1990

■U.S. Department pf Commerce National Bureau of Standards／
Color Universal Language and Dictionary of Names／1976

［日文文獻］

■朝日新聞社編／色の博物誌 世界の色彩感覚／朝日新聞社／1986
■ジョセフ・アルバース／永原康史 監訳／和田美樹 訳／
配色の設計／ビー・エヌ・エヌ新社／2016
■ギャヴィン・アンブローズ＋ポール・ハリス／
ベーシックデザインシリーズ「カラー」／グラフィック社／2007
■ヨハネス・イッテン／大智浩訳／ヨハネス・イッテン 色彩論／
美術出版社／1987
■大井義雄, 川崎秀昭／カラーコーディネーター入門「色彩」改訂増補版
日本色研事業／2007
■久野尚美＋フォルムス／カラー＆イメージ／グラフィック社／1998
■久野尚美＋フォルムス／カラーテイスト配色ブック／
グラフィック社／2004
■久野尚美＋フォルムス／すぐに役立つ！配色アレンジBOOK／
グラフィック社／2014
■ジム・クラウス／カラー・インデックス2／グラフィック社／2008
■尚学図書, 言語研究所編／国際版 色の手帖／小学館／1988
■フランソワ・ドルマール＆ベルナール・ギノー／色彩 色材の文化史／
創元社／2007
■長崎盛輝／日本の伝統色彩／京都書院／1988
■日本色彩研究所編／改訂版 色名小辞典／日本色研事業／1984
■日本色彩研究所編／福田邦夫／日本の伝統色／読売新聞社／1987
■日本色彩研究所編／色彩ワンポイント／日本規格協会／1993
■ミシェル・パストゥロー／ヨーロッパの色彩／パピルス／1995
■福田邦夫／ヨーロッパの伝統色 色の小辞典／読売新聞社／1988
■アト・ド・フリース／イメージシンボル事典／大修館書店／1988
■ポーラ文化研究所／is 増刊号「色」／ポーラ文化研究所／1982

插畫協力　柏木リエ

[RED] 01: 東歐的波西米亞紅（P.46）
[BROWN] 01: 苦甜滋味（P.118）
　　　　　02: 可愛的牛仔女孩（P.120）
[BLUE] 03: 北日本的民藝藍（P.170）
[PURPLE] 05: 秋天七草（P.198）

刊載照片的著作權

Fotolia　**[PINK]** 01: zzorik, gl_sonts／02: Karma, Karma
03: nastyasklyarova, olga_igorevna／04: ola-la, TatyanaMH
05: masanyanka, izumikobayashi／06: HAKKI ARSLAN, faraktinov
[RED] 01: Kashiwagi／02: Brian, John Penisten, Kajenna, imgstock
03: Kateryna, Shinichi Sakata／04: 4uda4ka, alenaganzhela
05: Djordje Radosevic, ola-la／06: tada, TAKUYA ARAKI
[ORANGE] 01: shat88, artsandra／02: weris7554
03: izumikobayashi, moonrise, tada／04: Alewiena, Alewiena
05: kerenby, M.studio, elenamedvedeva／06: victormro
[YELLOW] 01: Boris Stroujko, tenkende, dariaustiugova
02: Marina, capude1957, zzayko／03: famveldman, izumikobayashi
04: huythoai, mk1221／05: Alekss, yurisyan
06: Photographee.eu, Pakhnyushchyy, dariaustiugova
[BROWN] 01: Alena Ozerova,Kashiwagi／02: Kashiwagi, Image Source
03: dariaustiugova, val_iva, koltsova／04: Gribanessa, Marina
05: Lukas Gojda, unona_a, Aleksandra Smirnova／06: Lucas Cometto
[GREEN] 01: daffodilred, elenamedvedeva
02: elenamedvedeva, moonrise／03: ADDICTIVE STOCK, redchanka
04: Maruba, zenina, yanaboyko／05: tada, tada, tada, izumikobayashi
06: kosmos111, Painterstock
[BLUE] 01: Tanya Syrytsyna, olga_zaripova／02: alenaganzhela, ivofet
03: Kashiwagi／04: mitrushova, purplebird／05: akarb, ondrejprosicky
06: depiano, jula_lily, depiano, lisagerrard99
[PURPLE] 01: cook_inspire, izumikobayashi
02: Subbotina Anna, zenina／03: luchioly, Mimomy
04: vittmann, librebird／05: Kashiwagi, atelier avant-garde
06: anvino, natalypaint
[NEUTRAL] 01: Archivist, Archivist／02: Africa Studio, gentelmenit
03: Jörg Lantelme, onlyyoubruce, Vladyslav
04: KB3, virtua73, automation5
[章扉] PINK: kittikorn Ph.／RED: reconceptus／ORANGE: sergio34
YELLOW: reconceptus／BEIGE & BROWN: kenji hoshi
GREEN: beverly_claire／BLUE: kittikorn Ph.／PURPLE: kenji hoshi
無彩色・近中性色: ribtoks

作者簡介

久野尚美　Naomi Kuno

女子美術大學藝術學院造型學科畢業，曾任職於PARCO株式會社。1986年加入新成立的FORMS色彩情報研究所，目前擔任董事及色彩企劃＆設計總監，並參與同公司Original Color&Image database「SUTRA®」的研究開發。現從事各種以色彩為中心的企劃和設計、視覺行銷、諮詢等活動。

著作有《色彩靈感》（講談社）、《色彩＆意象》（Graphic社）、《色彩品味配色BOOK》（Graphic社）、《輕鬆上手！配色實例BOOK》（Graphic社）、《激發創意！配色種類BOOK》（Graphic社）等。（書名為暫譯）

國家圖書館出版品預行編目資料

配色寶典：用9大色系放膽配
久野尚美，+FORMS色彩情報研究所著；
許懷文翻譯. -- 第一版. -- 新北市：人人，
2019.11　面；　公分.─

ISBN 978-986-461-197-3（平裝）

1. 色彩學

963　　　　　　　　　　108015426

配色寶典：用9大色系放膽配

作者／久野尚美 +FORMS色彩情報研究所
翻譯／許懷文
校對／彭智敏
編輯／林庭安
發行人／周元白
出版者／人人出版股份有限公司
地址／23145新北市新店區寶橋路235巷6弄6號7樓
電話／(02)2918-3366（代表號）
傳真／(02)2914-0000
網址／www.jjp.com.tw
郵政劃撥帳號／16402311人人出版股份有限公司
製版印刷／長城製版印刷股份有限公司
電話／(02)2918-3366（代表號）
經銷商／聯合發行股份有限公司
電話／(02)2917-8022
第一版第一刷／2019年11月
定價／新台幣420元
　　　港幣140元